機動戰士鋼彈UC（UNICORN） 1　獨角獸之日（上）　福井晴敏

Kadokawa Fantastic Novels

封面插畫／安彥良和

KATOKI HAJIME

扉頁・內文插畫／安彥良和

機動戰士

鋼彈UNICORN

MOBILE SUIT GUNDAM UNICORN

登場人物

●巴納吉‧林克斯
本故事的主角。從小以私生子的身分被帶大，不過在母親去世時，接受沒見過面的父親邀請，轉進了亞納海姆工事。16歲。

●奧黛莉‧伯恩
諢名「帶袖的」的反政府組織的重要人物。為了某個目的而潛入殖民衛星「工業七號」。16歲。

●拓也‧伊禮
巴納吉的同學，是個重度MS迷。目標是成為亞納海姆電子公司的測試駕駛員。16歲。

●米寇特‧帕奇
就讀於「工業七號」的私立高中的少女。父親是工廠的廠長。16歲。

●斯貝洛亞‧辛尼曼
「帶袖的」的組織成員。擔任偽裝貨船「葛蘭雪」的船長。52歲。

●瑪莉妲‧庫魯斯
辛尼曼的部下。駕駛MS「剎帝利」，「帶袖的」的駕駛員。稱呼辛尼曼為MASTER並聽從他的指示。18歲。

●塔克薩‧馬克爾
諢名「狩獵人類部隊」的地球聯邦軍特殊部隊ECOAS的部隊司令，中校。38歲。

●利迪‧馬瑟納斯
地球聯邦軍隆德‧貝爾隊的駕駛員。是政治家族馬瑟納斯家的嫡子，不過厭惡家族的束縛而投身軍旅。23歲。

●亞伯特
為阻止「拉普拉斯之盒」開啟而隨ECOAS搭上戰艦「擬‧阿卡馬」的亞納海姆公司幹部。33歲。

●卡帝亞斯‧畢斯特
對地球聯邦政府擁有巨大影響力的畢斯特財團領導者。為了解放「拉普拉斯之盒」而暗中活躍。60歲。

喔，此乃現實中不存在的獸。

人們對其不了解，卻對這種獸

——牠的步行姿態、牠的氣質、牠的頸項，

乃至於牠的寧靜目光——有著深深的喜愛。

牠固然不存在，

卻因為人們愛牠而誕生。

這純淨的獸。人們總是騰出空間給牠。

於是在此澄明的預留空間，

獸輕巧地抬起頭來⋯⋯

牠幾乎無須存在。人們不餵以穀物，

只以存在的可能性養牠。

此可能性賦予這獸力量。

其額頭生角，一根獨角。

而獸以潔白之姿接近一名少女——

長存於銀鏡，以及她的心中。

萊納・馬利亞・里爾克《給奧費斯的十四行詩》第二部第四首

序章

0001

『……目前已經過了格林威治標準時間二十點零分。各位觀眾是怎麼度過這個值得紀念的新年夜的呢？現在，一個舊世界快要結束，而一個新世界即將誕生。

隨著人類史上最有名的人物誕生而開始的世界，即將在不到四個小時之後邁向終點。人類從原始的黑暗期以雙腳站立之後，學會了如何遠渡大海、如何翱翔空中，得到能夠升上宇宙的技術。而現在，人類即將踏入在母星地球之外建築自己世界的時代。開拓新領域的時代，新世界之門在全人類的眼前開啟了！

就像過去我們的祖先，為了追求新天地遠渡新大陸，讓文明的燈火遍及地表一樣，我們也負起了在這片廣大宇宙中點燃文明燈火的責任。此後飛上宇宙的人們，不再只限於專門的飛行員以及技師。他們是居住於宇宙、扎根於宇宙、在宇宙的黑暗中點亮文明燈火的開拓者們；可稱為Spacenoid、被選上的宇宙市民。

全新的世界需要全新的紀元。四小時後，格林威治標準時間上午零點零分，地球聯邦政

府主辦的改元儀式就要開始。即將永遠在人類史上記下一筆的儀式舞台，就在首相官邸「拉普拉斯」。這是為了成為地球與宇宙的橋樑，而設在地球軌道上的「飛天的」官邸。要宣告宇宙世紀即將開幕，應該沒有比這更適合的地點了。

在新聞媒體群的見證下，聯邦構成國的代表們也在「拉普拉斯」集合，目前全世界都在等待上午零點的報時。這一夜是新年前夕，同時也是新世界前夕，每個人都有不一樣的思緒吧！對新時代的期待及不安、對持續兩千年以上的舊世紀惜別……不管如何，今天晚上我們每個人都毫無例外地成為歷史的目擊者。在漫長的人類歷史上，只有活在這一瞬間的我們，得以目睹新世界開幕。我們何不分享這樣的幸運，並心存感謝地與舊世界告別呢？讓我們一起以笑容迎接新世界的來臨吧！

『Goodbye西元[AD]，Hello宇宙世紀[UC]──！』

地球，就在腳下。

紅褐色的陸地，以及看起來有如青空布滿雲層的海。從兩百公里高空往下看到的，與其說是行星，倒不如說是地表。沒有身在大氣層外的感覺，倒比較像是坐在飛行於高空的飛機上俯瞰地表。一直盯著看，會讓人產生是不是可以直接降落地面的錯覺。

即使如此，眼前的地表時時刻刻在改變模樣，讓我知道自己正以在大氣中無法想像的速度——九十分鐘繞地球一圈——在移動。將視線稍微往前移，還能看到籠罩著大氣薄薄的面紗，畫出和緩弧線的行星輪廓。再望過去，看到的只有被過強的地球光芒抹去眾星的光輝，一望無際的虛空。用漆黑都不足以形容，吸盡一切光芒的無盡黑暗。

我似乎置身在宇宙。突然認知到這一點，賽亞姆感覺背上開始冒起冷汗。雖然這副景象經由作業艇的小窗口看得都膩了，但是像這樣只穿著太空衣進行船外活動，透過頭盔的護罩看到的印象又截然不同。或許是因為沒有東西遮住視線，迫使自己體會到身軀漂浮在地球之外的緣故。

失去了大氣跟重力、在地球外不斷迴轉的漂浮感……這是非常恐怖的感覺。可以感受到血液、骨頭、細胞，全都以發熱來強烈陳述這陌生的異常。結成露的汗水化作冰冷的寒顫，曝露在無重力狀態的喉頭，湧現畏懼的聲塊。

賽亞姆緊盯著開展在眼前的虛無。在一切星光都被抹消的黑暗中，有一團發出銳利光芒的光球。那是太陽，釋放出的白熱光芒，就好像快爆炸一樣——不對，它的爐心實際上不斷地在爆炸，其輻射熱在真空中達到攝氏一百二十度，正燒灼著太空衣的表面。與在大氣層底端仰望的太陽不同，在這裡，太陽只是放出白色光芒的能源體，只是會帶給人畏懼的物體。

就算護罩的濾光器調低了亮度，那刺眼眼強光的淫威卻不見和緩。

待在這種地方會瘋掉，這裡不是人類該來的地方——賽亞姆心中這麼想著。在遙遠的過去，急著性子（以現在的觀點，他們只能說是魯莽）飛出大氣層的宇宙飛行員們，個個都受過地球的蔚藍所感動、得到了顛覆價值觀的寶貴經驗。不過，他們是經過挑選、受過最高等教育、足以自豪是人類前鋒的菁英分子，跟自己這種連讀書寫字都成問題的人不一樣。像自己這樣的人就算上了宇宙，也得不到任何收穫。說到底，在一個不知道大陸板塊的名字和相關位置、連自己的故鄉在哪個位置都不清楚的十七歲年輕人眼中，腳底的地球只不過是個大得離譜的塊狀物。

新領域？開什麼玩笑，這裡是垃圾場。專門用來丟棄無限增加、就要壓垮地球的人類，無邊無際的垃圾場——

『即將成為人類新生活地點的宇宙殖民地，是怎樣的世界呢？在宇宙世紀即將開始的此刻，讓我們再為各位觀眾檢驗一次。今天請到的來賓是宇宙工學的首席學者，亞列希‧格蘭斯基博士……』

播報員的聲音繼續空洞地響著。播報聲跟自己的呼吸聲相混，然後滯留在密閉的太空衣中無路可去。賽亞姆輕輕地蹬了一下鞋底觸及的結構材。

一面確認連接作業艇的安全索張力，一面移動到腳底結構材的反面。雖然頭腳轉了一百八十度，不過這在沒有上下概念的宇宙空間中沒什麼大不了的。賽亞姆用戴了厚手套的手抓住桁架形的結構材，看著它的正面。眼前是一整面的鏡原。長寬各約三公尺的四方凹面鏡鋪滿整面，形成了炫目的鏡面原野。

多達千片的凹面鏡，構成直徑近五百公尺的扁圓盤，已經在地球的低軌道繞行了數年之久。圓心部分開了直徑約一百公尺左右的洞口，缺口背後露出虛空的漆黑，使得整個圓盤遠望去像是很久以前曾經使用過的光學記錄碟片。賽亞姆用鞋底的磁力讓腳在圓盤的邊緣著地，將視線移向頭頂。視野中出現與這片鏡面原野直徑差不多的甜甜圈型構造體，透過中間的洞口還可以看到一片跟這片鏡原同形狀的圓盤，以地球為背景浮現。

用表面的凹面鏡反射太陽光、發出閃耀光芒的兩張巨大碟片，還有跟它們距離約三百公尺、夾在中間的甜甜圈；這就是名為「拉普拉斯」的低軌太空站全體像。上下兩層鏡面區反射太陽光，提供給正確名稱為史丹佛圓環型的甜甜圈型居住區光以及能源。居住區以七十五秒為周期不斷旋轉，藉離心力讓圓環內壁發生重力。雖然只能產生地球的六分之一左右、跟月球差不多的重力，不過比起無重力下的不便似乎要好得多。據說直徑五百公尺的圓環要產生與地球同級重力的話，旋轉周期必須低於三十秒，而這會讓裡面的人感到暈眩。

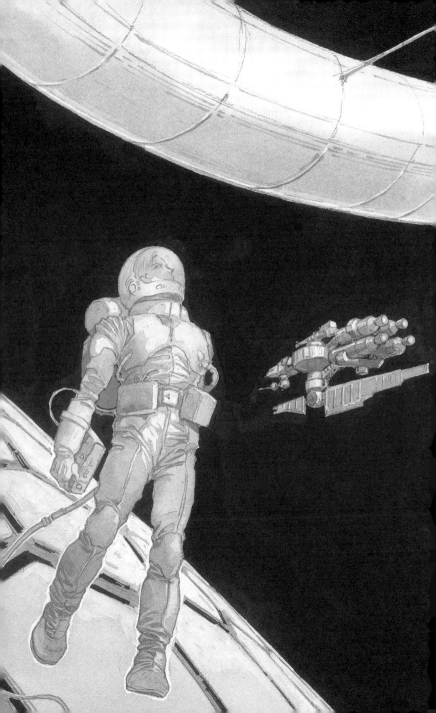

會把這種地方當作首相官邸，政府的那些高官不是好奇心太旺盛就是白癡。而在太空站邊兒上偷偷摸摸地爬來爬去，差點得到太空病的我更是白癡。賽亞姆勉勉強強扭動緊繃的臉頰，露出苦笑。此時無線電傳來同伴的聲音：『喂！「放羊的」，不要隨便離開你的位置！』

「我的工作已經完成了。」

『那就回到船上去，你的生命訊號亂了喔！』

在同伴中因為年長而被視為隊長，權威僅次於「工頭」的男性接著說道。賽亞姆無視指示，留在那裡凝視著在頭上旋轉的居住區。在真空中不會有空氣造成的距離感，因此可以清楚看見物體的形狀。分為外緣部及內緣部的雙重圓環結構體，以及自中央的迴轉軸延伸出來的輪輻型電梯，從結構材的接點到質感都清晰得像是精緻的迷你模型擺在面前一樣。

賽亞姆注視著為了採光而把內側設成玻璃帷幕的外緣部圓環。依照格林威治標準時間，現在已經是晚上了，因此鏡子反射的光沒有照入居住區。不過有室內的燈光從玻璃面漏出，讓觀者知道圓環中有人們的作息。

那裡正在為四小時後即將舉辦的改元儀式做最終準備。二十三點四十五分要開始的首相演講、對列席的聯邦構成國代表們的接待、對零點整開始的儀式行程作確認……面對即將刻劃在人類史上的大活動，官邸要員們現在應該是忙碌異常吧？賽亞姆他們也是為了準備而被

叫來這裡的。工作的內容則是將儀式演出要用的鏡面區控制程式，做一小部分的修改。

不過，這份工作不是那種可以從集中控制室整批安裝就結束的簡易工程。必須與鏡子內側幾百個獨立控制盤直接連線，並安裝角度調整修改的程式，可說是肉體勞動。據說是因為當初沒有考慮到要在整體構成一面鏡子的鏡面區，只改變任意一面鏡子的角度，不過不知道是不是事實，也沒有必要知道──賽亞姆心中這麼想著。我們只不過是手腳，有其他人在負責擔任頭腦──給賽亞姆他們知名電機公司的員工證、將他們送來「拉普拉斯」的某個人：說好工作結束之後會給他們酬勞的某個人；計劃這一切、現在正裝作一臉不知情的樣子等待著「那一刻」到來，恐怕這一生都不會見到面的某個人。

生命訊號亂了？廢話。賽亞姆在心中罵著。這種時候沒有人能夠保持冷靜。因為自己一夥人的行為，將會給眼前圓環中數百人的命運帶來決定性的改變……

『宇宙殖民地的概念，在二十世紀中期時便已經存在。是由物理學者Ｇ・Ｋ・歐尼爾博士提出的。他的點子之所以創新，是因為他想在宇宙空間中建造適合人類居住的環境。更早之前提到的宇宙殖民地，頂多是將金星或火星改造成地球環境等等只能在ＳＦ世界中實現的構想。就這點來說，歐尼爾他那被人稱為「島」的宇宙殖民地，則是用當時的技術便有機會實現的計畫。包括建設資材由月球或小行星帶調度在內，若說今天的宇宙殖民計畫基礎是由

歐尼爾完成的也不為過。』

不知道從哪兒來的學者繼續說著。賽亞姆拉著安全索，讓身體漂向鏡面區的背面。

『構造本身極為單純。讓球型或者是圓筒型的構造體以一定周期旋轉，使它的內壁部分產生一G，也就是跟地球同等的重力。如果提著裝水的水桶用力繞圈甩，裡面的水將因為離心力的關係而不會流出來吧？這就跟那個是同樣的原理。初期的球形體人稱「島一號」，只有剛好能產生一G重力的大小，不過最新型的「島三號」則是全長三十二公里、直徑六點四公里的巨大物體。在這巨大圓筒的內壁建造了森林、河川或街道等與地球類似的居住環境，而宇宙移民者就在這裡面生活。』

跟許多的鏡子背面一樣，鏡面區的背面也是單調的板面。無數的支撐用結構沿著表面的凹面鏡交錯，交點上設置了控制盤。賽亞姆回到背面時，幾個控制盤上正好有同伴用手持終端機灌入修改程式。

跟鏡面原野完全不同的黑暗中，只有四處凸出的警示燈閃著紅光，昏暗地照出大概五位還留著的同伴的太空衣。他們太空衣的安全索，全部連到頭頂一艘靜止中的作業艇。在作業艇那全長二十公尺、直徑三十公尺左右，裝著推進器以及太陽能電池板的細長油桶型船身背後，可以看到無數綠色以及白色的航宙燈在巡迴。

那是聯邦宇宙軍的薩拉米斯級警備艇。那全長七十公尺，外型凹凸不平的船體，操縱指揮所是凸出在桁架構造的骨架前方，船尾則以四座噴射引擎收尾，船體下方設有大小與全長匹敵的太陽能電池板。以警備艇來說，那令人聯想起魚骨頭的外型，看起來不太可靠。不過賽亞姆由事前解說得知，此艦配備了指揮所下方的高出力雷射砲等武裝，擁有在宇宙空間中無與倫比的戰鬥力。

薩拉米斯級的裝備有許多形態，從船體中央模組設有栓住戰鬥機的連結臂的，到搭載與船身同長的磁軌砲的，種類各式各樣，不過共通點就是都有可遠端操作的雷射衛星。這是配備了電池、太陽能電池板以及雷射發射器的小型無人砲台，每艘配備二十四座。有必要時便將這些砲台散布在艦艇周圍，擁有鐵壁般堅固的區域防禦力。在進行特別警備配置的目前，所有的薩拉米斯級都散布了雷射衛星，擺出別說是接近「拉普拉斯」的可疑機體，就算是漂浮在軌道上的宇宙塵，只要一被雷達發現，就立刻會被擊毀的陣仗。

根據事前得知的情報指出，配置中的薩拉米斯級有三十六艘，也就是說雷射衛星的數量高達八百六十四座。不過想到宇宙中必須防衛三次元空間全領域，這種數字也算是應該的。

首相以及聯邦構成國代表們齊聚一堂的「拉普拉斯」，可說是目前地球圈內最重要的警備對象，這次的戒備關係著剛起步的聯邦宇宙軍威信。實際上，賽亞姆也認為不管多麼狡猾的恐

怖分子，都不可能從外部進行攻擊。

是的，從外部的話——

『當然，宇宙殖民地也有晝夜。在「島三號」型的殖民衛星上設置了大小與殖民衛星全長匹敵的鏡子，用它來吸納太陽光。如這張圖所示，圓筒的內壁部分被縱分為六個區面，其中的三個區面是被稱為「河」的採光用窗，從這裡照進來的光會照亮另外三個居住區面。這「河」是由高厚度的玻璃所構成，能夠遮擋對人體有害的紫外線或宇宙放射線。目前，「島三號」型的殖民衛星已經完成了三座，也有技術人員及開拓者帶著家族一起住進去了，到現在還沒有殖民衛星環境引起重大疾病的報告。只要調整採光就能夠重現四季氣候，也可以施布人工雲來做出雨天。就管理完善這方面來說，反而比地球還適合居住。』

『那你自己去住啊！』

學者說明完後，無線電插入同伴的聲音。大家都用開放線路一邊保持通訊一邊收聽改元前夜慶的特別節目。有別的同伴接話了⋯⋯『他會去吧！地球的家留著，把那裡當別墅。』

『宇宙的確是很廣大，不過要與地球及月球保持一定距離的話，就不是什麼地方都可以設置殖民衛星了。宇宙殖民地必須建造在人稱拉格朗日點的重力安定處。這是由地球及月球引力互相干涉而生的地點，在月球軌道上共有五個，我們將這些地點分別稱為L1到L5。

而之前所提及的「島三號」型殖民衛星，就設置在其中最安定的L5，形成名為SIDE1的集落。現在有一千萬人居住，不過明年開始正式移民後，人口應該會立刻大幅成長。同型的殖民衛星也在陸續建造中。預料最後會由七、八十座殖民衛星群形成一個SIDE，當作構成聯邦的自治體進行運作。

『假設一座殖民衛星可以收容一千萬人，那麼一個SIDE的人口會到達七、八億。宇宙移民計畫預計最後將會建設幾座SIDE呢？』

『目前的計畫是預定建設到SIDE6，不過光是這些，據說就得花上五十年才能建造完成。全殖民衛星的預測收容人數約五十億。以現在的總人數九十億，再乘上未來五十年的人口增加率後，計算起來總人口約有一半會成為宇宙移民。』

有人吹了一聲口哨，說：『喂，兩個人中就有一個耶！』接著又有人說：『那你就是被淘汰的那一個啦！』

『簡單地說，就是地球客滿了。沒有膽量減少人口的話，就只能把多出來的人往宇宙丟了，也就是像我們這種抽到「淘汰人生」籤的人。』

接下來的聲音，被隊長『不要聊天！』的斥喝打斷，只剩下播報員跟學者照本宣科的對話聲。看著橫越頭上壓迫感十足的薩拉米斯級，賽亞姆低聲呢喃著：「被淘汰啊……」

在「保護地球、保護人類」的呼籲下，長達五十年的人類宇宙移民計畫開始了。而許多所謂的分離主義者、反聯邦政府組織或地下出版品中主張這是大規模的棄民計畫。不過不管是真是假，像賽亞姆這種「被淘汰」的人會被先丟去宇宙也是事實。地下出版品也提到，實際上，想上宇宙的企業雖然多，不過都只是受到課稅優惠措施所吸引，而經過統計，初期的宇宙移民大半都是地球上的落魄者──低收入族群。

不過，這些都不成問題。「組織」的大幹部們厚著臉皮呼籲從聯邦政府分離、高唱發揚民族精神及恢復民族主義，不過那對賽亞姆他們來說只是對牛彈琴。聯邦政府如果能保障他們有像樣的工作及生活的話，他們一定會靠向聯邦，就算要移居到那長得像高壓鋼瓶怪物的「島三號」型殖民衛星也行。問題是，他們一開始就沒得選擇。因為聯邦的政策使得國家被切割、失去了工作跟住處的他們，唯一能走的路就是加入「組織」，這才是最大的問題。

賽亞姆出生在位於中近東的貧窮小國。在他有記憶時，地球聯邦政府已經起步，月面也完成了名為馮・布朗的資源採掘基地，不過那跟自古以來在高原地帶從事放牧業的賽亞姆一家人一點關係都沒有。不管是能夠把月面的採掘資源投上軌道的高質量投射裝置完工，或是前往遠方小行星帶做資源探測的資源調查船團出發，對賽亞姆都只是另一個世界的新聞，頂多是在聽到大人們抱怨特別課稅好重、政府還有其他事該做的時候會想到而已。

而對這些不滿的聲音，聯邦政府只是一直說「地球已經如此疲累了」。他們聲稱，過去隨著人稱「綠色革命」的農業生產成長，地球的人口容納量增加了，但是增加的人口引發的環境破壞、熱污染卻成了另一個問題。最後，若發生了像有限核子戰爭這樣的狀況，很明顯的，地球到達極限只是時間上的問題，而地球聯邦政府就是為了拯救這種非常狀況而成立的機關云云。然後，聯邦政府開始推行人類宇宙移民計畫，並宣導這是獨一無二的解決方案。

但是另一方面，聯邦政府卻也利用壓倒性的軍事力量鎮壓反對勢力、在疲憊不堪的地球上灑下紛亂的種子。

聯邦雖然大膽地將過去的大國分割、企圖讓構成的各國在軍事上及經濟上沒有太大差異，不過為首的卻依然是舊大國的政經界人士。這一點令不少國家試圖脫離聯邦。賽亞姆的祖國也是其中之一，該國與石油枯竭而走下坡的中東各國聯手，換來的卻是慘敗收場。國土被以抑制叛亂的名目分割為二，法律也被改寫了。祖先傳下的習俗被破壞、進駐許多英語流利的人士、學校上課的內容也變了。

在這之中，賽亞姆的父親加入了游擊隊，不久之後就被逮捕入獄。賽亞姆實在無法想像，那沉默寡言、只有正直是唯一優點的男人哪裡會有這樣的愛國心，但是父親來不及回答他的疑問，便在獄中死去了。與母親以及年幼的妹妹一起活下來的賽亞姆，只得放棄學業，

繼承家傳的放牧業。「放羊的」這外號就是這樣來的。

然而這工作也維持不久。隨著宇宙移民計畫的工程表邁入最後階段，聯邦需要大量的發射裝置，賽亞姆他們居住的高原也成為發射基地建設地。一切程序都由地主及移民局談妥，賽亞姆一家只拿到少許的補償金就被趕走了。賽亞姆只得讓母親及妹妹住在空氣很差的都市公寓裡，自己則在發射基地的建設工地工作，這就是賽亞姆的新生活。而三年後，第六個發射基地完工時，人事負責人告訴他接下來沒有工作了。理由是移民準備局發現他的父親是分離主義者，下令取消雇用他。

這理由還真是扯得太遠了。之後他才聽說，由於聯邦政府的失業對策，使得大量的外人流入國內，分離主義運動的相關者因此就被徹底放逐。這可說是杜絕叛亂分子兼殺雞儆猴、相當有效的政策。而賽亞姆也懶得多生氣浪費力氣了，他更需要的是錢。母親不習慣都市生活而經常生病，看醫生要錢；妹妹面臨成長期，幫她買沒有補丁的新衣服要錢；為了明天有麵包可吃、今晚有湯可喝，他無論如何都需要錢。

他開始過著一邊去職業介紹所、一邊進出零工仲介所的日子。而這種地方都混有暴力團體的掮客以及可疑地下組織的招募員，賽亞姆很快就被他們找上了。賽亞姆沒有要報父仇這種一文不值的理念，對他們企圖煽動的義憤也不感興趣，吸引他的，是所提供的報酬。賽亞

姆只考慮了三天，就接受偽裝為伊斯蘭教信徒的招募員吸收了。然後經過簡單的宣誓儀式，在舊莫斯科接受工作所需的訓練，就與當場湊合、連名字都還不知的同伴們一起上宇宙了。

沒錯，這是工作——賽亞姆在口中低語著。因為是工作，所以不管是水冷式內衣那噁心的感覺、還是用好幾層鋁及玻璃纖維疊成的太空衣的閉塞感，他都能忍受。活下來完成工作，拿到應得的酬勞才是一切。為了讓母親及妹妹過一般水準的生活，他沒有其他的選擇。

跟患了大頭病的宗教狂熱者，為求名譽去執行自殺攻擊不一樣。這不是因為什麼思想或主義。

不然的話，誰會來這種地方？有像樣的工作的話、有錢的話、沒有抽到「淘汰人生」籤的話……

『不過，請大家想一想，即使這樣還是有超過五十億人口留在地球。這跟人口爆炸開始受到重視的二十世紀末總人口數一樣。要讓地球的自然環境恢復，這個數字還是太多了。理想狀況是能夠將人口降到二十億以下。

就算一個拉格朗日點可以建設兩個SIDE，SIDE的上限是十個，有可能讓百億人口住在宇宙。可是，假設全部建設完成還要花上百年的話，那時總人口會有多少呢？正確的答案沒有人知道，要假設那時地球環境已經回復也過於樂觀。以現狀來說，確實只能期待百年後的人類智慧可以解決。

希望各位反對宇宙移民計畫的人士能夠理解這個現實。我們人類因為樹立了地球聯邦政府這個統一政權，才得以實行這個看似不可能的計畫。在自我毀滅之前停下腳步，讓眼光能夠看向百年後的未來。有一部分的論述指稱，宇宙移民計畫是聯邦的棄民政策……』

學者的聲音突然中斷，不自然的串場音樂填補了沉默。『呃──雖然話題還沒結束，不過現在有改元倒數前的各地現場畫面進來了。首先是從戰火中復興的紐約傳來的畫面……』

一邊聽著播報員的話，賽亞姆一邊拉著安全索接近作業艇。

是因為棄民政策這一句話觸犯到播放禁令吧？聯邦政府雖然標榜民主主義，不過政府直轄的情報機關卻對媒體進行過濾，造成實質上的報導管制已久。『笨傢伙。』同伴低語的聲音，與紐約市民接受採訪的聲音疊在一起。

『幹嘛切斷啊？他不是在宣揚聯邦萬歲嗎？』

『這御用學者實話說太多了咩！』

『還擔心百年後的未來哩，先擔心你自己的明天吧！』

低劣的笑聲在無線電擴音器響起，不過持續得不久。賽亞姆保持沉默，來到浮在虛空中的作業艇前。

在宇宙中不用太在意重量，不過質量並沒有消失。在接觸氣閘室的瞬間，賽亞姆用雙手

支撐包括他自己的體重以及背上裝著生命維持裝置的太空衣質量。在他要拉把手的同時，發出藍光的地球透過鏡面區的圓盤進入了他的視野。

劃分白天與黑夜界線的大氣層中，有看不出是紅還是綠的光條搖動著。是極光。「拉普拉斯」似乎移動到了南極上空一帶。俯瞰著幽美的光條，賽亞姆感到一陣心悸，但是他馬上移開視線，拉下氣閘室的把手。

沒有必要去感覺任何事，做完工作就該回去了。聽著自己些微急促的呼吸聲，賽亞姆開始模糊想著母親跟妹妹現在不知道怎麼樣。

『居住在地球與宇宙的各位民眾，大家好。我是地球聯邦政府首相，里卡德‧馬瑟納斯。』

格林威治標準時間，二十三點四十五分。首相的演講照預定時間開始。賽亞姆在已經加速完畢，開始脫離「拉普拉斯」周圍軌道的作業艇船艙內，與同伴一起專注地盯著小螢幕收看現場轉播。

『再過不久，西元即將結束，我們正要邁入名為宇宙世紀的未知領域。在這個值得紀念的剎那，有幸以地球聯邦政府初代首相的身分對「全人類」演講，我先在此表達感謝之意。

在我還小的時候，首相或是大總統必定是對自己國家的國民以及領土的統治機構，只為了保障自國安全而存在。而現在，實現統一政權這個人類宿願的我們，已經可以指出舊的國家定義有什麼錯誤。就好像人類無法獨自生存，我們也知道國家無法獨自運作。尤其是面對地球的危機這種重大課題，舊有的各個國家無法提出任何有效的解決方案。從二十世紀末期便被提出的人口問題、資源枯竭、環境破壞導致的熱污染……為了解決這些已經無法回溯的問題，需要改變我們每一個人的意識。』

在狹窄的船艙中，盯著牆上螢幕看的同伴共有十四名。除了駕駛艙內的兩名外，所有參與這項工作的人都在這兒了。每個人都一副不像適合上宇宙的長相——賽亞姆心中這麼想。

「工頭」那褐色皮膚上的皺紋，隱藏著長年肉體勞動的辛苦。被視為隊長的男人一邊拔鼻毛，一邊把因為無重力而纏在臉上的鼻毛吹開。這景象要是讓宇宙開拓初期的菁英飛行員看到，他們一定會感到不堪而流淚，不過所謂的宇宙世紀就是連這樣的人都能上宇宙吧？

『不是屬於一個國家、一個民族的「我」，而是屬於人類這個種族的「我」。沒有從這個觀點來看的話，我們就不會有今天了。從前身機構的設置至今五十多年，地球聯邦政府與人類宇宙移民計畫共同走來的歷史絕不平坦。事實上，為了要打破國家、民族、宗教……這些障礙，讓人類真正合而為一，我們還要經歷許多的考驗。

可是現在，我們得到了宇宙殖民地這個新生活場所。移民將隨著宇宙世紀正式開始，許多人住在宇宙也是稀鬆平常的時代即將來臨。這是為了拯救即將被人們壓垮的地球，人類團結一致所創出的輝煌成果。』

在「拉普拉斯」的居住區之一，形成圓環的巨大管道之中，馬瑟納斯首相站在演講台上，用他早已習慣於上電視的安穩表情面對著鏡頭。坐在演講台前面的，是聯邦構成國的代表們，螢幕時而映出他們嚴肅的表情。賽亞姆看著螢幕，在腦海中思索著自己一群人的作業會造成的後果。

組成「拉普拉斯」鏡面區的凹面鏡，會依照賽亞姆他們安裝的程式，出現與預定不同的動作。原本應該與上午零點的報時同時運作，反射太陽光在地球的夜面上，在大氣層中照出"Goodbye, A.D. Hello, UC!"的字樣——

『如果西元是確立人類此一認同的搖籃期，那麼宇宙世紀就是邁向下一階段的時期。我們不是透過限制生育來降低人口，而是選擇向外開拓能容納人口的空間這條路。從越來越小的搖籃爬出來的嬰兒，必須繼續成長。在實現宇宙移民計畫的過程，我們向全世界證明了我們可以為了共同的目的合而為一，那麼，接下來呢？

宇宙世紀，Universal Century。從字面上翻譯的話，會是「普遍的世紀」。如果要表現

宇宙時代的世紀這個意思，應該寫成Universe Century，不過我們故意選擇看起來像誤用的「普遍的（universal）」作為新世紀的名稱。』

實際上，程式不到上午零點就啟動了。在超過千片的凹面鏡之中，被灌入臨時程式的鏡子開始微妙地改變角度，將太陽光集束照在「拉普拉斯」的一部分居住區。

『我在舊美利堅合眾國出生、在德國度過幼年時期、在法國度過少年時期，學生時代住在亞洲，娶了阿拉伯及歐洲混血的太太。我的雙親也差不多。回顧我的祖先會發現，現在的我混合了三十種以上國籍的血統。各種膚色、各個民族的血統在我的身體中棲息。也就是因為這樣的「普遍性」出身，讓我得到地球聯邦政府初代首相的殊榮，而有這種背景的人相信不在少數。從二十一世紀通訊技術正式開始發展，還有經濟共同體制造成的世界並聯化，促進了血緣以及膚色的混合。聯邦政府成立所導致的國境無效化、制定世界標準語言，都會愈發加速今後這個混合的傾向；這已經不是什麼特別的事了。

而為了人類要在宇宙居住，全人類團結一致推動移民計畫這點也是一樣。我們不能讓這個奇蹟成為特別的事例。要讓人類混合而為一的事實普遍化，不再彼此拒絕、不再彼此憎恨，成為一個種族邁向廣大的宇宙。Universal Century這個詞彙，包含我們這樣的期望。』

因為繞行與赤道面成直角的繞極軌道，「拉普拉斯」不會繞至地球的背後，處於會一直

受到太陽光照射的位置。變更過角度的一部分凹面鏡，不間斷地反射太陽光，將集聚後的光線持續照在指定位置上。

『雖然我不屬於任何宗教，不過也不是一個無神論者。我相信為了邁向更高的境界，為了給自己戒律，在自己心中設定更高層次的存在，正是人類健全精神活動的表現。在西元的時代，這些是以神論的形式受人傳頌的。就算不舉摩西所受十誡的例子，各個宗教也都有教導人要如何活著、又該如何面對世界的教義流傳，這些不被當成人類的話語，而被視為人與神的契約。

而現在，我們即將與神的世紀告別，迎接更新契約的時刻。這一次不是與身為超越者的神，而是與我們內在的神──與我們心中想邁向更高境界的心靈對話。宇宙世紀的約櫃，應是由我們全人類總體意識而生的。』

因為處於真空，複數個凹面鏡的焦點熱能在理論上會達到絕對溫度五千五百度，而已經可以稱為熱線的數道光線會燒灼著「拉普拉斯」居住區的其中一塊──與環境控制系統相連的循環水路。當然，是看不到的光線。除非看著白熱化的照射點，否則就連散居周圍的薩拉米斯級也不會發現異狀。

『應該有不少人知道這座首相官邸「拉普拉斯」的名字來源。這是十八世紀法國一位物

理學家的名字。拉普拉斯認為，只要能不論大小，將過去一切事物——包括一顆原子的動作——完全分析，就能夠徹底預測未來。這個想法之後被量子力學所否定，現在已經證明了未來是無法完全預測的。而我們反過來用這個典故，將這座首相官邸取名為「拉普拉斯」，其中有「未來擁有許多可能性」的意涵。

如同大家知道的，將首相官邸設在地球軌道上的太空站，曾引起許多議論。從交通便利性以及警備的觀點來說，這不是個理想的選擇。不過，我們即將邁入宇宙世紀，宇宙會成為人類新生活的場所。身為其中一員，我認為有些事一定要親身處於地球與宇宙間才能夠體會，因此用首相權限促成了這個決定。而要在西元最後一天，與改元儀式一同發表宇宙世紀憲章，也沒有比這裡更適合的舞台了。』

「拉普拉斯」受太陽光照射的地方高達攝氏一百二十度，背光處則處於零下一百二十度的酷寒，因此是利用繞行住居區圓環一圈的循環水路控制環境，來進行氣溫調整。而現在就如同在中間放進放大鏡，讓集中的熱線從上下方的鏡面區持續燒灼循環水路的管線。

『今天，這裡聚集了組成地球聯邦政府的一百多國代表，在經過一再斟酌後的宇宙世紀憲章上簽字。這部即將公布的憲章，將會稱為拉普拉斯憲章，發揮存放人與世界全新契約的約櫃的功用。

這是基於地球聯邦政府全體同意，其中沒有神的名字。在此也不提及人類的原罪。此後

要是我們面臨最後的審判，那麼必定是我們自己的心靈招致的破局。一切都決定在我們手

中。』

熱線融化管線表面的金屬，讓循環的水沸騰，變成大量的水蒸氣。等到感應器查覺有異

時，管線已經被內側的壓力撐破，居住區的氣壓會瞬間飆升，加上因高溫而從水蒸氣分離出

的氫氣——

『現在，我們的面前有著廣大無邊的宇宙，有著隱藏所有可能性、不斷改變的未來。不

管你是怎麼站在這個入口的，都無須把過去的宿業帶進新世界。我們現在正站在起點上，不

用為其他人寫下的劇本所迷惑，只要用你心中的神之眼看清即將開始的未來。

現在是格林威治標準時間二十三點五十九分，這一刻即將到來。正在收看這場轉播的各

位，方便的話，請與我一起默禱。想著即將過去的西元、想著大家所構成的人類歷史，並且

獻上你的祝福。

希望邁向宇宙的人類前途能夠安穩，希望宇宙世紀是個開花結果的時代，相信在我們心

目中沉睡的，名為可能性的神——』

五、四、三、二、一……零點零分，螢幕的畫面切換到「拉普拉斯」的遠景。

宇宙世紀0001年，1月1日。

突然間，螢幕閃過雜訊，發出白色的閃光。下一瞬間，「拉普拉斯」的形狀崩潰，無聲地瓦解了。

帶有精緻幾何學美感的圓環慘慘地崩潰，從內側爆開，大量的結構材、外牆、玻璃碎片四處飛散。從甜甜圈型居住區噴出的怒流重創了上下兩片碟片，表層的凹面鏡被一一打碎的鏡面區幾乎是在瞬間便失去它銀色的光芒。連接居住區及兩片鏡面區的回轉軸心也扭曲變形，成了一塊爛掉的甜甜圈以及兩片骯髒的破鏡子，呈現幾乎比廢墟還要殘破的樣貌漂流在虛空之中。四散的碎片襲擊周圍的警備艇，運氣差被直接擊中的薩拉米斯級綻放出爆炸的光圈。在巨大的太空站映襯下，充其量只是繽紛綻放的小光點，如同獻花一般地淹沒了崩解的

「拉普拉斯」──

那是既壯觀卻又短得令人失望的光景。在真空中保持一大氣壓的太空船或太空站，就好像用鐵皮作成的氣球。只要讓裡面的氣壓爆發性地昇高，很容易因為內側壓力而破裂。賽亞姆雖然事前就聽說會是這樣的景象，可是想到象徵著地球聯邦的威信、象徵著人類宇宙移民計畫的首相官邸粉碎；想到有數百、甚至數千人一瞬間被丟進真空中、被碎片撕裂，來不及感覺到死亡就成了凍結的肉塊；想到這是血染了宇宙世紀的第一步，人類史上第一次、同時

也是最惡劣的宇宙恐怖攻擊，這樣的景象實在太難以讓人滿足了⋯⋯

『為您插播新聞。就在不久前，首相官邸「拉普拉斯」似乎發生某起事故。雖然目前尚未收到詳細資訊，但據悉是重大的事故⋯⋯』

畫面切換到電視台的攝影棚內，無法掩飾緊張與亢奮的播報員在螢幕裡播報著。眾人不發一語，也不吭一聲，並肩專注地盯著螢幕瞧。終於，「工頭」開了口：「成功了。這下子可以讓家人過舒服日子囉！」話中難得透著開玩笑的語調，但眼裡沒有一絲笑意，而緊跟在一旁、平常總會馬上接話的隊長，也沉默不語。

『馬瑟納斯首相以及構成國代表們的安危，目前仍然不明⋯⋯』耳邊聽著播報員繼續報導的聲音，賽亞姆不知怎麼的回想起首相的演講內容。無須把過去的宿業帶進新世界。不用為其他人寫下的劇本所迷惑。賽亞姆感覺那些在不痛不癢的演講中，宛如異物般夾雜著的這些話語炸了開來，在腦中激盪著。

一切都決定在我們手中——首相剛才這麼說過。他說的「我們」，不就是指我們嗎？不就因為我們是「被淘汰」的一群，所以那個首相想對我們傳達某些重要的訊息嗎——賽亞姆想著，但是瞬間他就想到那位首相也成了冰凍的肉塊。再下一秒，賽亞姆已經忘了這些事，腦中充滿能不能回到地球、能不能領到酬勞等現實的不安。這也是因為作業艇準備進入第二次

加速，艇內開始變得忙碌的關係。

要進入地球的低巡迴軌道，必須維持秒速八公里的速度，太慢會被地球的重力影響而往下掉、加速則會讓高度上升。作業艇已經加速過一次，高度比「拉普拉斯」的軌道還高，不過要完全脫離低軌道則要加速到秒速十公里。

脫離低軌道之後，移動到距離地球三萬五千公里遠的靜止衛星軌道，與在那裡繞行的工業衛星接觸，分解作業艇之後，混進設施成員中分批搭上前往地球的交通船——這是「組織」所準備的脫離方法。

由於四散的「拉普拉斯」碎片逐漸加速，開始在比原始軌道更高的高度環繞，再拖下去會有碎片擊中作業艇的危險。聯邦軍的警備艇也沒有全滅，現在一定忙著封鎖周遭空域，因此必須及早脫離低軌道。在不習慣的無重力狀況下經過一陣推擠，賽亞姆他們總算將身體固定在船艙粗製的椅子上。上宇宙第三天，男人們變成月亮臉（在無重力下體液分布改變，使得臉孔浮腫）的臉孔沿牆壁排著，不久之後，雷射火箭點燃，使得船身震動，所有人的身體都被重力壓在椅子上。

以高出力雷射取代火星塞的雷射火箭引擎，推力比過去的火箭強上三倍。雖然目前是每加速一公里花兩分鐘的「安全駕駛」，不過對快要習慣無重力的身體來說，一Ｇ的重力加速

度還是很吃力。賽亞姆閉上眼睛，緊握住椅子的扶手。

加速一下子就結束了。五小時之後就會進入靜止衛星軌道，與工業衛星接觸。這麼一來，回到地球的日子就近在眼前了。母親跟妹妹不知過得如何？有沒有用預付的錢去看病？一回到國內，就搬離那窄得跟兔子窩一樣的公寓，遷去更像樣的地方吧！甚至去買一塊小土地，重新開始放牧生活也不錯。我不要再待在宇宙了，也不想跟「組織」扯上關係。我要用這筆錢，買回不會被淘汰的人生——

就在此時，船身突然傳來可怕的衝擊。

「匡噹」，隨著宛如重物掉下來的聲音，船尾傳來令人不舒服的震盪。那一聽就知道不是引擎本身發出來的。身在宇宙，早已習慣來路不明或硬物磨擦的怪聲，不過那敲擊船體的尖銳聲響怎麼聽都不尋常。所有人驚訝地抬頭望向船艙的天花板，喊著：「是宇宙塵嗎？」

「不會是被『拉普拉斯』的碎片打中了吧!?」此時，「工頭」立刻拿起連線到駕駛艙的船內電話。賽亞姆注視他那看不出表情的臉孔。

「他們追來了，在『拉普拉斯』死去的人們追來了……！」

被視為隊長的男人抱著頭，用異常的聲調喊著。賽亞姆的肩膀也不自覺地跟著發抖，不過「工頭」很快地大叫了一聲：「閉嘴！」

「看樣子是引擎附近被什麼東西打中了，推力在下降。『放羊的』，你去外面看看。」

「工頭」放下電話，看著賽亞姆的眼睛說。自己被點名的原因一定只是眼神剛好對上而已，不過「工頭」的口氣跟平常一樣不容抗命。賽亞姆一聲不吭地解開椅子的固定器，漂往氣閘室。

艇內因為停止加速而恢復無重力，不過被視為隊長的男人依然像有重力一樣地低著頭，直到賽亞姆進入氣閘室都沒有抬起來。

聽說以前每次要出去船外作業都必須讓身體減壓，不過現在因為太空衣的性能變好，免去了這種麻煩。賽亞姆戴上頭盔，背起掛在牆上的生命維持裝置，一分鐘後已經準備拉氣閘的開放把手了。

氣閘室的空氣消失的同時，一切的聲音消失，只聽得見頭盔內自己的呼吸聲。確認過氣閘室旁的勾子與安全索是連接著的之後，賽亞姆便漂出作業艇外，短暫噴射腰部的攜帶式推進器，讓身體往艇尾移動。

雖然沒有在加速，不過作業艇並不是靜止在宇宙中的一個點上。現在應該是以即將脫離低軌道的速度，也就是秒速九公里在繞行地球。半年前開始接受訓練時，賽亞姆還會擔心這

樣會一出船外就被甩落，不過乘坐運動中物體的人類也在運動的支配下，只要沒遇到其他負荷或阻力便不會停止。比如：從飛在空中的飛機跳出來會往下掉，是因為身體受到重力的負荷，會往後彈是因為受到空氣的摩擦阻力。而在沒有這兩種力量的宇宙中，人體離開以秒速九公里移動的太空船，便會跟著以秒速九公里移動。也就是說：體感上，會覺得自己跟船都是靜止的。

所以賽亞姆用攜帶式推進器朝作業艇前進的反方向噴射這動作，正確地說並不是往艇尾

「前進」，而是微幅減少自己身體的慣性，讓作業艇「先走一點」，不過體感上還是很難察覺。抵達艇尾的賽亞姆拉住安全索，讓自己與作業艇的相對速度歸零，並且開始檢查圓筒狀船體後方突出的噴射管。

馬上就發現問題何在了。牽在船體外的燃料管線裂開，有化學燃料外洩。不知道是被小石塊大小的隕石擊中，還是與「拉普拉斯」的碎片碰撞了。看著漏出管外凍成冰柱的燃料，賽亞姆想起被視作隊長的男人所說「他們追來了」那句話，有點起雞皮疙瘩的感覺。

蠢斃了，跟宇宙塵埃碰撞這種事故隨時都會發生。賽亞姆用訓練得到的些許知識壓抑惡寒，並通知艇內發生了什麼事。『把控制閥關上，用剩下的份就可以加速。你趕快回來！』則是「工頭」的回覆。賽亞姆把附著在管線上的燃料冰柱折斷，往遠處一丟。如果放著不

管，會有冰柱不小心斷掉，往噴射管漂去的危險性。要是發生在噴射管噴射當中時，可會引起大爆炸的。

賽亞姆拉著安全索朝氣閘室回去。背對地球跟太陽，他才發現至今沒看見的星光。不透過大氣層直接目視的星光，有如持續發出銀光的絨毯。看得到的範圍中沒有月亮、也沒有人造物體，只有一大片直刺網膜般的鮮烈星光。勉強可以用肉眼看見的星星後面，是整片以光速也無法探盡的黑暗深淵──

好懷念，賽亞姆的腦海突然閃過這個念頭。就在他對自己這毫無脈絡的思路感到困惑的瞬間，一直開啟著的無線電突然隨著雜訊中斷，同時伴隨強烈的閃光，賽亞姆目擊氣閘室噴出火燄。

火燄在一瞬間膨脹，吞噬了整艘作業艇。在被衝擊波波及之前，賽亞姆看到駕駛員的太空衣從駕駛艙窗口噴出來、看到燒灼的碎片四散、看到作業艇的船體從內側炸開，然後他就被爆炸的衝擊力彈開了。不均衡的慣性讓身體縱向旋轉，透過護罩看到的，是地球以及星星的光芒高速流動的急流。

星星、太陽及畫出一道長弧的地球輪廓令人目眩地上下流動，賽亞姆化為廢鐵的作業艇越來越遠。總之得先停止身體轉動；先找一個目標物，確認太空衣是否沒事。他的腦中閃

過訓練所學到的對應法，可是因為衝擊力而麻痺的神經無法正常運作，賽亞姆只能無力地拍動手腳。到底發生什麼事了？作業艇為什麼爆炸了？我不是把外洩燃料冰柱丟掉了嗎？沒有其他異常啊？

不、不對，那是從內部發生的爆炸。艇內發生事情了。有東西爆炸⋯⋯是什麼？除了燃料以外，沒有載運其他危險物品啊！負責管理物品的同伴確認過了。除非有人刻意夾帶，否則艇內不可能會有爆炸物——

胃部突然收縮，賽亞姆在恐懼中睜大了眼睛。背叛、炸彈、封口。許多單字隨著眼前景色在腦中迴轉，試圖組成一個結論，不過最後還是被恐懼及混亂淹沒，最後浮現的只有被視作隊長的男人那句音調異常的「他們追來了」。

是「拉普拉斯」的亡者。數分鐘前還活著，而現在已經變成數千冷凍肉塊的亡者們，追上了作業艇，並且露出利牙襲擊而來，讓殺死他們的人得到應有的報應。給艇內的「工頭」等人一個乾淨俐落的死，給偶然身於船外的賽亞姆一個迂迴漸緩慢的死。

斷掉的安全索橫越眼前，作業艇的碎片從身後往前漂去。生命維持裝置的最長作用時間是八小時。就算附近的船收到求救訊號，賽亞姆能在時間內獲救的可能性無限趨近於零，因為他本身正以超越音速的速度漂流著。他會漂往地球、還是宇宙的深淵？作業艇本身沒有達

到脫離低軌道的速度，所以應該是地球吧。身體的慣性力要是跟地球重力抵消的話，他會進入低軌道環繞地球直到變成木乃伊。沒有抵消的話他就會掉進地球，被大氣層燒焦，化為一顆流星。

不，在那之前可能會漂進「拉普拉斯」的碎片群，被秒速八公里的鐵片切成碎片。他腦中的一部分異常冷靜地預測著，而同時，恐懼從他全身上下的毛細孔迸出，充斥整件太空衣。賽亞姆大叫：我不想死。我不想死，更不要這種死法，我不要這種到了最後，還是被淘汰的人生。

我得回到家去，母親跟妹妹夏拉還在等我。我不想死我不想死我不想死──聽著警告過度呼吸的警報迴響，賽亞姆緊閉雙眼在心裡默念著。而當他再次睜開雙眼，他看到了異象。

在拖著灼熱尾巴流動的作業艇碎片對面，先是一個、接著第二個人影出現，穿著沒看過的太空衣，用背上的推進器往這裡噴射推進。那身影眼看著越來越大，像安全帽的頭部發出紅色的光芒，接著將手上疑似機槍物體的槍口對準賽亞姆。

賽亞姆下意識用雙手保護身體，不過那形似古代盔甲的太空衣完全不管賽亞姆，繼續急速接近。裝在肩膀上的盾、深綠色的軀體、在頭部發出光芒的獨眼。這些不是太空衣，應該說根本不是人類的巨大身軀──令人難以置信的是，他們身長將近二十公尺──示威般地接

連穿過賽亞姆身旁。賽亞姆受他們淫威波及，像垃圾一樣旋轉亂漂，而看到了獨眼巨人們的目的地。眼前是發出藍色光芒的地球輪廓，還有旁邊點綴著無數爆炸的超巨大鋼瓶狀物體。

這長得像鋼瓶、旁邊插著三根像翅膀的鏡面區的圓筒型物體，他曾經在電視上看過。那就是宇宙移民計畫的支柱，「島三號」型宇宙殖民地。但是現在，那三根長方形的翅膀已經爛掉，鋼瓶的表面有不少醜陋的燒痕，看起來簡直像廢五金一樣。這人類史上最大的建築物，就算透過電視也感受得到其壯觀程度的嶄新宇宙殖民地，帶著龐大的質量開始接觸地球的輪廓。

獨眼巨人們一邊持機槍掃射，一邊護送著殖民衛星。將抵抗的太空船及戰機一個個擊落，在殖民衛星周遭亂舞的巨人們宛如成群的惡鬼。此時太空殖民地繼續前進，穿過低軌道逐漸接近地球。全長三十公里、直徑六公里以上的殖民衛星前端觸及大氣圈，開始燃燒並且沉入大氣層。賽亞姆察覺到巨人們想誘導殖民地落入地球，不自覺地大叫：住手！

那種東西掉下去，地球會變得亂七八糟。母親在地球上、夏拉也在地球上啊，住手！住手！給我住手啊──！

巨人們沒有回應，燒灼的殖民衛星的反射光將他們的身體染成火紅色。拔掉鏡面區、化為火球的殖民衛星圓筒，一面將雲層蒸發，一面朝水藍的星球落下。這是最後的審判，賽亞

姆心裡想著。要結束這個充滿罪惡的世界，只把累積善行的人們導向天堂的神之制裁⋯⋯那麼，這是無可避免的嗎？腦海中閃過某人所說的「一切都決定在我們手上」。這句話吹散了諦觀的念頭，賽亞姆睜開了快要閉上的雙眼。

灰褐色噴煙玷污了有如薄紗的大氣，宇宙殖民地化為巨大隕石落在地表。地球的輪廓一角發出閃光，有如朝陽般的光芒逐漸擴大。賽亞姆哭了；他對自己的無力感到憤怒、感到悔恨、感到悲哀。他感受到許多無法整理的感情爆發，化為沸騰的體液從眼裡冒出。最後光芒擴大，變成比太陽還強的光芒印在眼底──突然一切又恢復寧靜。

賽亞姆慢慢地睜開眼睛。身體的迴轉停止了。生命維持裝置的警報聲也中斷，意味著呼吸及脈搏由危險值逐漸回到正常值。透過護罩，地球的輪廓看起來就像是靜止的。沒有看到墜落的宇宙殖民地，當然也沒有獨眼的巨人群。

眼窩流出一滴淚水，漂在頭盔中，隨後就被排除裝置吸走看不見了。那是⋯⋯夢？沒有量過去的實感，賽亞姆一時陷入困惑。那麼超現實，卻又帶著強烈現實感的惡夢。他不認為自己的腦髓有能力創造那種幻覺。賽亞姆用他還留有夢境餘韻的眼睛看向四周，這才發現自己的周圍漂著許多碎片。

被扯爛的外殼、結構材、碎玻璃。其中帶有超過十公尺殘骸的碎片群，讓人得知這是

「拉普拉斯」的碎片。四散時脫離原始軌道、在更高的高度環繞的碎片，與被炸飛的賽亞姆的相對速度偶然一致了。

周圍的碎片緩緩地漂動，感覺幾乎靜止。被自己造出的真空的廢墟包圍，永遠地在低軌道上環繞的一件太空衣——茫然思考，死寂的心中浮現新疑惑的賽亞姆，發現碎片之間有東西閃耀著。

物體反射地球光，發出耀眼的光芒，讓他一開始以為是鏡面區的凹面鏡碎片。賽亞姆用還能再撐十秒的攜帶式推進器，往發光物體移動。

很不可思議地，他已經沒有對死亡的恐懼了。在他心中有著更加強烈，彷彿某種預感的感情在躍動著。在廣大無邊的宇宙中，兩個微如芥子的物體居然會相對速度一致並且接觸。也許，面對這小於億分之一的偶然，他連懷疑自己是否正常的神經都麻痺了。

那個物體慢慢地迴轉，光滑的表面反射出地球光。賽亞姆一點一點地噴射攜帶式推進器，讓身體停在物體的前面。

雖然有點裂痕，不過物體仍然維持直徑三公尺多，厚約三十公分的六角形。賽亞姆逼近至光滑的表面照出太空衣的距離，對物體緩緩伸出戴著手套的手。

而映在物體表面的太空衣也同樣地伸出手，兩個相向的指尖靜靜地接觸了──

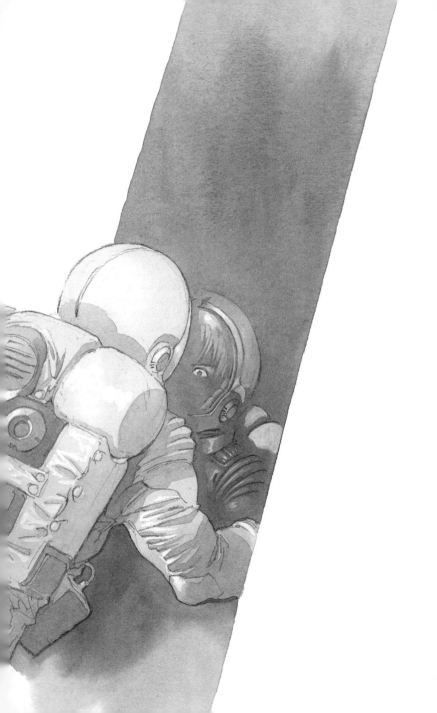

伸出的手抓住虛空，賽亞姆‧畢斯特醒來了。

沒有物體，也沒有那映在物體上穿著太空衣的自己。從床上往天花板看去，可以看到整片不會閃動的星空。當然，這些不是實景，而是在整片圓頂型構造的房間牆壁上放映的宇宙影像。與肉眼所見沒有差別，精緻的全景式螢幕星空。

然後，還有在這片虛構的宇宙中張開五指，抓了個空的充滿皺紋的手掌──年輕時的夢境已經過去，看到眼前衰老而萎縮的手掌，賽亞姆才發覺自己在作夢而鬆了一口氣。他並沒有從冷凍睡眠中甦醒；要是甦醒，他現在全身會陳述活性化的痛苦，為體液在凍結的細胞循環所帶來的疼痛而痛苦地打滾……

突然，他感覺到人的氣息。在這除了床只看得到星星，無法判別牆壁與地板境界的空間中，有個男人不發一聲地站著。能進這間房間的人不多。「是卡帝亞斯嗎？」賽亞姆問道。

略為晃動的空氣回答了他，他感覺到卡帝亞斯‧畢斯特高挑的身軀從宇宙的黑暗中浮現，走

近床邊。

身穿立領的襯衣，外罩同樣是立領的人民裝式外套。完美地穿著畢斯特財團傳統衣著，銀色的眉毛下閃著銳利眼神的卡帝亞斯，雖然已經年過六十，卻讓人感覺不到他的肉體有絲毫衰老。他那不隱瞞也不彰顯自己權威感、光憑存在便可擊潰一切艷羨及中傷的剛正站姿，讓賽亞姆感到卡帝亞斯無愧於畢斯特財團領導者的身分。

不用說金融、鋼鐵、製造業等基礎產業，從物流到娛樂產業，甚至是百貨業經營，單身展現畢斯特一族的力量，一個眼神便牽動複雜又千奇百怪的人脈及投資機構的網絡，但是絕不出現在舞台上的隱花植物之王。繼承衣缽十來年，他習慣了人家說「財團」就是指畢斯特財團的那種地下水脈臭味，也習慣了與聯邦政府那種腐敗的共生關係，站在賽亞姆面前的，是越來越強悍的親人臉孔。

賽亞姆膝下有許多孩子，其中的大多數便是構成畢斯特財閥這個地下王國的成員，不過除了次子的長男卡帝亞斯之外，沒有其他人材夠格繼承他的王位。世上常常看到初代開創事業、二代擴張事業、三代敗壞事業的例子，不過卡帝亞斯年輕時的放蕩，卻使得他的心胸開闊，沒有受到畢斯特家的毒害。他有在學生時代離開家，隱瞞本名加入聯邦宇宙軍駕駛戰鬥機的經驗。這樣的經歷使得他在被權力毒害已深的一族中，打一開始就算是異類中的異類。

跟他曾居繼承人候補首位的父親不同，豁達的卡帝亞斯，有著就算因為越級繼承而被同族嫉妒，也能毫不在意的堅強。

不過，前所未見的異類只是他的表面，其實卡帝亞斯擁有比任何人都能夠看透人心的纖細，也有基於上述的洞察而表現得剛正不阿的複雜性。這位知道一切，包括他父親離奇死亡的真相，仍接下繼承棒子的第二代當家，連隱居已久的賽亞姆有時候也猜不透他心裡在想什麼。然而他又會定期地來探望賽亞姆，露出帶著難以捉摸訊息的眼神，讓持續著無益睡眠的老人想起過去的謊言；卡帝亞斯就是這樣的男人。賽亞姆雖然是包括旁系在內，有超過兩百個成員的畢斯特一族之長，但是除了這位孫子之外沒有其他能夠分擔謊言的同志，卻也是不爭的事實。

俯視躺在床上的賽亞姆，口中問著「身體狀況如何」的卡帝亞斯，眼中潛藏著一股無法用宗主及第二代當家的關係解釋，強壓下來的感情。賽亞姆摸了一下刻有畢斯特家紋的手環型遙控器，從靜靜升起的側桌上拿起水瓶。

「冷凍睡眠可以促進回春的假設，被我的身體否定掉了。根本沒有差嘛，好累。」

賽亞姆一邊感受冷水浸透枯渴的全身，一邊嘆地回應。凍結肉體，讓代謝停止的冷凍睡眠，即使到了宇宙世紀也還稱不上是完整的技術。實際上只有少數的研究機構及醫院施

行，而且接受施行者差不多可以說是白老鼠。不過賽亞姆聽到冷凍睡眠總算達到實用階段

時，便連研究機構一起把它買下來了。

賽亞姆以旅行或休養為藉口，在處理財團事務的空檔中累積時間，連同退休後的長期睡

眠讓他爭取了將近二十年。不過按照主治醫師的診斷，賽亞姆現在的肉體年齡也已經相當於

九十三歲。妻子早已逝世，連小孩都有一半已經亡故，只有自己獨自鞭策著衰老的肉體，違

反自然法則度過漫長的時光。那種樣子比拷問更加滑稽，讓人體會到執著於生存的老人有多

麼地慘不忍睹。但是就算會被嘲笑，賽亞姆有必須這麼做的理由。為了畢斯特一族的繁榮、

為了封印橫躺在繁榮底層的詛咒，就算說謊，他也得活下去。

以「拉普拉斯之盒」的看守者這個身分，封印近百年前，加諸這個世界的詛咒──

「如何？」

而結束的時刻即將到來；賽亞姆用談公事的口氣，問著為此而行動的卡帝亞斯。卡帝亞

斯也用同樣談公事的口氣回答「按照預定，在三天後實施」。

「我會直接前往『工業七號』與接收者接觸。」

「你自己去？」

「這工作不能委託別人。」

卡帝亞斯露出一絲笑容說。當他一笑，就會透露出當飛行員時大膽的本性。就算已入老境，但他的年齡讓他還能夠信賴自己的肉體。對無法起身的賽亞姆來說，他早就連那時候的感覺都想不起來了。

「好不容易能轉用『ＵＣ計畫』了，在讓給接收者之前，我也想操作看看。」

「退休飛行員的好奇心啊⋯⋯」

「您可以直說這是欲望，實際上那真是架好機體。」

身為畢斯特財團的領導者，口氣卻好像想自己去當測試駕駛員。不過這樣也好，賽亞姆苦笑著。從選定接收者到執行方法，將「盒子」讓渡給第三者的計畫都由卡帝亞斯一手包辦。為了解決賽亞姆所提出的難題──達成讓渡條件，想到可以將完全不同的計畫拿來轉用的，也是卡帝亞斯。雖然多少夾雜著他自己的興趣，不過既然準備周全的話，也就只好放手讓他去做了。

「由『ＵＣ計畫』所產下的『獨角獸』。要讓可能性的獸，帶路前往『拉普拉斯之盒』啊⋯⋯」

賽亞姆低聲唸著，重新感受到其寓意之深。不過，他同時也認為事情有重大變化時總是這樣。一切不是一開始就計劃好的，但是事後卻因為偶然的符合感到震撼。沒錯，人生也不

過就是一切被偶然所支配罷了。

那時候，十七歲的賽亞姆會跑出作業艇外、會漂蕩在無盡的虛空、會遭遇「拉普拉斯」的碎片群，以及會在那裡得到「盒子」，都是……

卡帝亞斯用奇特的眼神看著賽亞姆陷入思索的側臉。賽亞姆抬眼望著布滿天花板的星空，掩飾性地接著問：「接收者的信用調查沒問題吧？」

「其與亞納海姆電子公司有交易的實績。雖然是偽裝成海盜搶劫的私下交易，不過那是第一步，窗口已經打開。就現況，那或許是唯一的選項。」

卡帝亞斯說出了畢斯特財團有參與經營的企業中，無疑是最龐大的企業名稱。正如其名，亞納海姆這家由北美地區發跡的家電製造商，現在佔有地球聯邦軍最多的裝備訂單，已經成為地球圈最大的企業集團。這個家電製造商發展成為軍需產業龍頭的軌跡，同時也是畢斯特財團的軌跡。

既然與亞納海姆公司有交易的實績，就可以看作那邊與畢斯特財團有關。雖然那堪稱保證接收者來歷的最好證明，不過卡帝亞斯的口氣卻不夠肯定。一方面將血親送進拉攏的企業，讓地下王國的基礎更加穩固，同時也得把韁繩拉緊，避免他們隨時會失控。一邊想起坐在王座上之人的孤獨，賽亞姆問：「是亞伯特？」卡帝亞斯移開目光，簡短地回答：「是

的。是那個很會賺小錢的男人。」

「無論如何，這是個必須倚靠不確定性的計畫。不管再怎麼樣監察，也無法達到萬無一失。」

卡帝亞斯藏起些許的動搖，用乾硬的聲音繼續講著。不過他那藏不住的動搖程度，也代表了他尚留有一絲年輕。彷彿對自己已經弱不禁風的老朽軀體感到不耐煩，賽亞姆以無言代替回答。

「因為藏匿『拉普拉斯之盒』，才有畢斯特財團的榮華。這等於是意圖違反與聯邦之間建立了百年的盟約。雖然我自認徹底保密，不過應該有人已經感覺到了吧！不單單是財團，亞納海姆公司也有可疑的動作。」

「自從梅拉尼離開實務之後，那間公司就越來越沒用了。差不多該讓他們學著怎麼樣靠財團經營了。」

「這對他們來說可是攸關生死，瑪莎也不會坐視不管吧？我們要做的事情，可是濫用權力呢！」

這是知道發展到極致的權力足以殺人的男子的眼神及聲音。賽亞姆回望卡帝亞斯的眼睛，把他的臉孔與已死的次子重疊。「不用在意。」他對卡帝亞斯、也對自己說。

「無能之人到死都無法想像，有能力的人身上要背負多麼重的義務與責任。」

盯著頭頂的星空，賽亞姆閉口了。一陣沉默後，回以「宗主你一點都沒變呢」的卡帝亞斯，柔和的語氣中夾雜著苦笑。親人帶有溫情的聲音，反而讓賽亞姆覺得有點喘不過氣。他自問：：是這樣嗎？

沒有變？不，變了很多。夢中那十七歲的年輕人、自以為嘗遍世間辛酸的無知少年，應該認不出這被束縛在床上的老人就是自己吧！將近百年的歲月，足以改變一個人了。為了一個目的所建立的系統，曾幾何時忘了當初的目的，只為了繼續存在而無限地膨脹。要讓人或組織的謊言發酵，一百年的時間簡直長到有得找。地球聯邦政府是這樣、畢斯特財團是這樣、亞納海姆電子公司是這樣，還有，我自己也是這樣──

在那之後，賽亞姆奇蹟似地被在附近一帶航行的民間船救出，與「盒子」一同返回地球。他沒有回去故鄉，也沒有再次見到母親與妹妹。因為無知而貧窮的年輕恐怖分子，與分離主義者同伴一起化為宇宙的塵埃了。要是自己還活著的消息走漏，讓某人寫的劇本亂掉的話，不只自己好不容易撿回來的命，連母親及妹妹都會有危險。當時的賽亞姆的社會歷練，已經讓他可以做出這種預測了。

而不知是否出自那某人寫的劇本，跟爆破首相官邸的恐怖分子有關的人們，很快都被檢

舉了。「組織」以及支援他們的分離主義國家，都被聯邦軍徹底毀滅。聯邦政府馬上就重新建立新政府，在「毋忘拉普拉斯」的口號下，開始徹底取締反政府運動。計劃、實行恐怖攻擊的「組織」，是受到想顛覆開明的馬瑟納斯政權的聯邦議會極右派策動──有不少探討事件真相的書籍和電影問世，不過大多數的輿論都認為那是了無新意的陰謀論，贊成聯邦堪稱激烈的反恐政策。

不是大眾愚昧，愚昧的是面對早已開始的宇宙世紀，還在叫著棄民政策啦、民族鬥爭啦，這些論調十年不變的分離主義者。人民放棄沒有實體的理念、選擇了現實生活，只不過是「大眾總是聰明的」此一歷史機制的實際驗證。宇宙世紀0022年，一直持續到聯邦政府宣告「消滅了地球上所有的紛爭」為止的鬥爭，結果確立了地球聯邦的國家基礎，也促使社會情境轉移至宇宙世紀。里卡德·馬瑟納斯首相所追求的「與神的世紀訣別」，很諷刺地因為他的死而完成了。

此時，變成「已經不存在的人」的賽亞姆，活用這個特性開創了事業。就算進入宇宙世紀，黑社會和流氓之類的地下社會依然健在，與檯面上社會政治經濟活動的關係構造也同元時代相去不遠。賽亞姆在其中嶄露頭角，由於介入專利事業的紛爭，使他與總公司位於北美地區的某家企業開始搭上線。

人稱亞納海姆電子的那家企業，當時只是中規模的家電製造商，不過因為賽亞姆的協助取得專利之後，突然開始急速成長。這是賽亞姆用「盒子」的力量推動政府，擊倒爭取專利的敵對公司所帶來的成果。而賽亞姆一方面保持與地下社會的連繫，一方面被延攬為亞納海姆公司的幹部，並且與常務董事的女兒結婚。源自舊法蘭西貴族的名門家世，對於「已經不存在的人」要再次浮出檯面是很有效的裝置。而當時的畢斯特家，擁有就算是來路不明的入贅女婿，只要有能力就不構成問題的家風。賽亞姆在亞納海姆的旗下開創事業，同時也用畢斯特家的名號成立公益法人，表面上是要把美術品或古董品等世界遺產轉送到比地球安定的殖民衛星環境的財團法人組織，實際上是將事業或投資賺來的錢重新洗過的集資窗口，同時也有提供聯邦政府高官退休後職業的機能。延續至今的與聯邦的共生關係，以及今天的畢斯特財團，就在這瞬間誕生了。

在堅固的聯邦政府體制下，宇宙移民計畫順利地推行。L5的SIDE1還沒有完工，L4便開始建設SIDE2，宇宙殖民地的建設加速地進展。「島三號」型的殖民衛星數量不久便破百，不管本人願不願意，以億為單位的人數無休止地被丟上宇宙。不知不覺宇宙移民者與地球居住者的數量逆轉，當畜牧及農業都能夠在殖民衛星進行，經濟與生產沒有宇宙無法進行的時代來臨了。出入地球開始設下嚴格的限制，宇宙居民幾乎沒有機會再踏上大

地，他們之中出現了人稱地球聖域化論的思想。視地球為聖地，應該作為人類發祥地永遠保留下來的思想，是宇宙居民企圖切斷對地球依戀的哀歌，也是他們對仍然留在地球的特權階級的報復。

實際上，聯邦政府所推行的宇宙移民計畫，在0050年左右達成第一階段後便開始扭曲。原本地球應該只留下恢復環境所需的最低人口，但是現在卻仍有許多人留在地球，甚至進行新的土地所開發。聯邦政府本身也以地球為據點不動，而只有關係者留在地球，被中央政府單方面的立法所束縛的殖民衛星群無法表達意見，只能靜靜地繞著地球轉。聯邦政府提出「拉普拉斯的悲劇」，強調把政府移到宇宙的危險性，但是另一方面又凍結了新殖民衛星的建設計畫，這種矛盾行為等於是默認他們「已經丟掉足夠人數了」，於是造成宇宙居民的不滿高漲。就好像凝聚了這種不滿的情緒，某種思想在宇宙的一角誕生了。

提出這種思想的政治思想家名為吉翁・茲姆・戴昆，因此他的思想被後人稱為吉翁主義。吉翁主義編纂了宇宙居民自治權要求運動的SIDE國家主義、配合地球聖域化論加以體系化，成為提及人類進化的壯大思想，而那些因扭曲的宇宙移民計畫而生的宇宙居民，也被吉翁主義喚醒自我意識。聯邦政府無視其運動，但是吉翁主義卻以位於月球背面的SIDE3為中心擴展，終於使得SIDE3發布了獨立宣言。

自開始宇宙移民以來半個世紀，對宇宙居民來說是光榮革命的獨立宣言，對聯邦政府來說卻是自從分離主義運動消滅以來，第一次遇到的實質性威脅。聯邦政府強化對SIDE3的彈壓，並開始增強宇宙軍。聯邦建造了許多艘不管大小及武裝，當年保護「拉普拉斯」的警備艇都無法相比擬的「薩拉米斯級」最新型宇宙巡洋艦，相對的，SIDE3也加強了國防隊的軍備，以備勢將爆發的變故。直到雙方的緊繃都到達臨界點的宇宙世紀0079年，自號吉翁公國的SIDE3對地球聯邦政府宣戰。雙方的總體戰就此展開。

由於持續約一年，這場戰爭後來也被稱為一年戰爭。聯邦與吉翁毫不保留地投入宇宙世紀的科技，發展為殲滅戰，成為人類史上最殘忍的戰禍。在估計死亡總人口數一半、充滿災厄的一年後，吉翁公國敗北，簽定終戰條約，地球聯邦政府總算維持住統治體制。可是，地球與宇宙以吉翁主義為開端的階級鬥爭沒有結束，其後有十年以上時間不斷發生戰亂，在地球圈還未癒合的一年戰爭傷口上灑鹽。

這樣龐大的消耗及浪費，讓亞納海姆電子公司得到固定的戰爭收入，成為地球圈最大的企業集團。他們吸收合併了舊吉翁公國的軍事產業，幾乎一手包辦地球聯邦軍的裝備開發，同時又以各工廠的收支獨立計算為藉口，與反地球聯邦組織互通款曲，公平地與地球及宇宙

雙方做生意。由於亞納海姆電子公司的資本大多移到月球了，因此有人揶揄他們是「月球的專制君主群」，甚至於更直接的「死亡商人」。但是在亞納海姆的背後，一直有著畢斯特財團的影子，還有可以保證其企業營運有獨佔性及排他性的「盒子」存在。

畢斯特財團藏匿近百年，可以無限地佔聯邦政府便宜的「盒子」。在宇宙世紀的開始，以億分之一的機率落到賽亞姆手上的「盒子」⋯⋯脫離重力、宗教、民族束縛的人類，在宇宙世紀應該得到的嶄新約櫃，「拉普拉斯之盒」。它封入了百年的詛咒，至今仍與自己同在。

乾枯無力的身體躺在床上，賽亞姆深深地嘆了口氣。

他曾經有機會打開「盒子」的。有機會在一瞬間讓世界從基礎顛覆，並帶給宇宙世紀「應有的未來」。為此，他成立畢斯特財團，自己就算靠冷凍睡眠也要活下來。背負對一個人類來說過於沉重的責任和義務⋯⋯不對，不要找藉口，不過就是自己沒有打開蓋子的勇氣與力量罷了。害怕那時看到的幻覺——巨大的殖民衛星墜落地球的地獄景象，卻坐視這殘酷的畫面化為現實，只投注心血在維持財團的繁榮上。不過是一個經過一百年喪失初衷，又變得不相信人類的膽小鬼，還不肯放棄生命繼續苟活罷了。

地球黑夜的那一面正朝向這裡，整面牆上浮現著大氣的薄紗。看起來與百年前一樣的地球⋯⋯但是實際上，數次的「殖民地墜落」讓大量的灰塵四散，地球的大氣層中滯留著被污

染的痕跡。賽亞姆盯著大氣的薄紗，想看清這再過千年也不會消失、罪惡的烙印，此時他看到了橫越地球前方的人型物體。

看起來只有小指頭大，以極快的速度穿越星海的人型物體，並不是穿著太空衣的人類，而是MOBILE SUIT。隨著可以讓雷達等電子儀器無力化的米諾夫斯基粒子被發現，在接近戰成為主流的宇宙戰場上所使用的機動人型兵器。幻覺中所看到的獨眼巨人，現在已經放上亞納海姆公司的生產線成為常見的兵器，取代戰車及戰鬥機，登上地球聯邦軍主力配備的寶座。

先開發成功的是吉翁公國，它的存在為國力處於壓倒性劣勢的吉翁軍在開戰初期帶來優勢，不過在一年戰爭的記憶已經淡去的現在，這樣的故事只不過是在史書一角的記載。再過數年，只要目前叫做吉翁共和國的SIDE3放棄自治權，歸順聯邦政府的話，人們將會忘記吉翁這個名字吧！想必宇宙居民的自治權要求運動、階級鬥爭的熱潮，都將隨著吉翁主義的衰退無處可去，最後消散在這黑暗而寒冷的宇宙。

時間是宇宙世紀００９６年──革命的熱潮已過去，吹著諦念之風的宇宙，連星光也如此地寒冷。

「……開啟『拉普拉斯之盒』的時候到了。」

身心都感受到那股寒冷的賽亞姆開口了。「宇宙居民就這麼失去獨立的機運的話，地球圈將會閉塞。」

「可是，這可能會給世界帶來更大的混亂。」

卡帝亞斯冷靜地插話。他站在虛空中的床邊，那修長的身軀看起來像在病床邊見證死亡的牧師，也像死神的身影。賽亞姆輕輕地笑了一下……

「總比在永遠的停滯之中，緩慢地死去要來得好。『拉普拉斯之盒』要是能夠交給足以託付的人，那麼我身為看守者的任務也結束了……我不想再違反自然看著子孫老去了。」

足以託付之人。說出口，賽亞姆再次確認那人不是自己。不管是自己、還是畢斯特財團，都只能負責等待。雖然受惠於「盒子」的魔力、擁有推動世界的力量，仍然只是等著足以託付之人的中間人。一如字面之意，只是看守者。

那之後經過近一個世紀，開始有這樣的人誕生的徵兆。進入宇宙這個新環境，人類逐漸得到超越現在的力量。比百年前，集合在「拉普拉斯」的人們預料的更早。受到沉睡於我們體內的神……名為可能性的神祝福的人們，正在數百座殖民衛星中胎動著。

新人類——吉翁主義中敘述的人類新型態。他們一定能夠打開「盒子」，騎在可能性之獸「獨角獸」的身上、讓人們看到「盒子」的內在，將「拉普拉斯」所編織出那贖罪的祈願

連繫到現在，導正宇宙世紀的扭曲。

當然，沒有證據可以證明這些推測，賽亞姆自己也知道這是非常亂來的做法。可是已經沒有時間了。必須在無法挽回之前行動。在世界完全沒落之前，在名為可能性的神絕滅之前、在這具無法承受下一次冷凍睡眠的身軀腐朽之前⋯⋯

「你能原諒我嗎？」

這畢竟只是自己的自以為是。被有所自覺的沉重謊言壓倒，賽亞姆最後那麼說道。

「也許一個世界會就這樣結束了。除了我，還有誰能原諒您呢？」

卡帝亞斯的回答非常明白。無論謊言還是痛苦，都在這一瞬間失色，因體驗親情的明確感觸而全身發熱的賽亞姆無言以對，將目光避往牆上的地球。

你的意思是肯原諒我嗎？原諒我這為了守住畢斯特一族必須背負的百年沉默，而對自己孩子下手的惡鬼；原諒我這奪走你父親的非人的祖父；原諒我這為了或許是自以為是的想法，使世界邁向渾沌的男人──

地球正面臨黎明。長長的弧形輪廓一端浮現太陽的光芒，白色閃光照亮大氣的線條，讓沉澱在夜色的蔚藍鮮明地復甦。

光芒照在賽亞姆橫躺的床上、照在卡帝亞斯的身上，在地板上投下一片合而為一的影

子。沐浴在彷彿連殘留室內的謊言都能燒盡，微微模糊了眼前景物的強烈光芒之中，賽亞姆再次陷入沉睡。

0096/Sect.1 獨角獸之日

1

船內警報迴響著。那股逆耳的聲音讓全身起雞皮疙瘩，卻也讓腦海逐漸冷靜下來，少女靠近牆壁上小小的舷窗。

從有機塑膠板製成的透明窗戶看出去，外面是真空的宇宙。現在的視野中看不到地球跟月球，只有滿天的星光點綴著靜謐的黑暗。這艘船應該正以極快的速度前進，可是窗外的星光卻一動也不動。簡直像是被關在靜止的黑暗中。

少女想起，小時候她曾經因為不懂這奇異現象的理由而向侍女追問原因。很有耐性的侍女拉米雅，臉上帶著從不間斷的笑容回答：公主，那是因為星星太遙遠了，所以沒辦法發現我們在動喔……

這是大人的敷衍，卻也並非毫無誠意。滿十七歲的少女已經懂得這些了。拉米雅是個好侍女，不過也過世將近十年了。那一切被神祕所包圍的幼年時代，還有埋沒在記憶深處那被稱為公主的某個人──自己所背負的過去，從現在開始必須抹消一陣子。

所以，現在的她不需要名字。她是為了去該去的地方、見該見的人而在這艘船上偷渡的

無名氏，這樣就夠了。

『快點散布米諾夫斯基粒子，達到戰鬥濃度！』

『敵艦數量一。據推測，為克拉普級戰艦。』

『那不是普通的巡邏，是已經看好了目標，埋伏在這個宙域的。會有MS來襲，可別鬆

懈了。』

透過船內廣播，開放的無線對話傳入耳中。雖然已經散布了可以擾亂電波，讓雷達之類

的電子儀器無效化的米諾夫斯基粒子，不過在船內還是可以通話。在機械低沉運轉聲跟人的

呼喊聲交錯之中，少女聽到了這艘船的船長斯貝洛亞·辛尼曼的低沉嗓音，她再次看向窗外

的黑暗。

剛才，她看到了粉紅色的光軸劃過窗外，那是MEGA粒子砲的光芒。由於米諾夫斯基

物理學的發展，而實現的高出力粒子光束兵器帶來的光芒。是追捕這艘船的地球聯邦軍艦發

射的吧！這艘船無視停船命令，而且還一邊灑出米諾夫斯基粒子一邊加速，所以下一發應該

不只是示警射擊了。對方應該早就發現民間貨船不可能有這種速度。

以亞光速射過來的集束MEGA粒子，要是直擊的話馬上會貫穿這艘船的裝甲。就算只

是近距離擦過，飛散的高熱粒子也有可能在牆壁上開洞。少女在陰暗的船室裡踹了一下牆壁，讓身體往房間角落的櫃子漂動。在因應無重力環境而設置了成串貨物固定用捆帶的櫃子裡，裝有要偷渡時所帶進來三天份的口糧以及水，還有一件太空衣。

少女藉著拉東西出來的動力讓身體一邊旋轉，一邊利用無重力狀態快速地穿上太空衣。這間船艙平常就沒有在使用，被當作堆放備用品的倉庫，所以船體一有損傷的話，會被優先排除在生命維持系統外。這樣就可能有一瞬間變成真空狀況，或是跟固定在牆壁及地板上的備用品一起凍結。少女現在先不去想牆壁穿洞被吸出船外的最糟可能狀況，戴上了護罩很大的作業用太空衣頭盔。

『敵艦，射出高熱源。數量為二，正急速接近。』

『是MS啊。』

『似乎有穿「木屐」。預測接觸，T負三一○。』

『在進暗礁宙域之前就會被追上嗎……好吧，快點叫瑪莉姐出擊，讓她去趕蒼蠅。』

雖然表面上的身分是貨船船員，不過全部都有實戰經驗的艦橋成員聲音非常冷靜。他們現在一定全部穿上太空衣，並移動到閃著紅色燈光的戰鬥艦橋上了。少女想像著在跟飛機駕駛艙差不多狹窄的艦橋中，坐在船長席上的辛尼曼那滿是鬍鬚的臉，突然想到是不是應該告

訴他們自己的存在？戰鬥要是開始了，當然沒有比待在較安全的防護區域更好的了。只要偷渡的事實曝光，自己會被無條件移送到那裡吧！要是在這裡沒被任何人發現就死掉了，那真的是白白送死。

不——不行。要是自己偷渡被發現的話，辛尼曼可能會變更預定，掉頭回到「帛琉」去。就算不回頭，也會把自己關起來嚴密監控，這樣她就無法達成目的，到該去的地方見該見的人了。而這結果，會讓更多人枉送性命。

這是唯一的機會，少女在心裡對自己這麼說著。她自知這是輕率的行動，不過沒有其他辦法。為了防止地球圈再次被戰火包圍、讓幾萬人平白葬送生命的事態發生，自己只能這麼做了……

『「剎帝利」發射準備完成。』

『目標為接近中的敵方ＭＳ。母艦不用理它，這架「葛蘭雪」的航速就夠甩掉它了。』

辛尼曼沉穩的嗓音之後，傳進耳裡的是回應「了解」的清脆女性聲音。腦海中閃過瑪莉妲·庫魯斯這位跟自己年紀差不多、沉默寡言的女性駕駛員面容，少女再次把臉貼近舷窗。

銀色帶狀的銀河進入視野一角，那宛如無數鱗粉般的光芒映入眼中的瞬間，閘門突然關上、蓋住了窗戶，因為這艘船——「葛蘭雪」進入戰鬥態勢，所有的窗戶都蓋上了防護閘門。

只有艦橋的窗戶側有螢幕，船艙的防護閘門沒有那麼貼心的機能。少女離開牆邊，將身體藏在備用品箱子的空隙間。在只有常備光源微弱的照明之下，她以備用品的帶子緊緊地纏住雙手，並將意識集中在頭盔中的無線通訊上。

反正會死的時候就是會死，與其看著外面白白嚇自己，倒不如收集確實的情報對應現況。她在冷靜清晰的腦中告訴自己，一邊緊緊抱住覆著太空衣的兩腿膝蓋。

突然，她感到寒冷。那是太空衣的生命維持裝置無法調節，冷進內心深處的寒冷。由於自幼接觸戰場，使得她的身體對恐懼已經麻痺。而這種寒冷似乎就是其代價。少女讓自己成為沉默的備用品，閉上眼睛靜待寒冷退去。

※

航宙貨船「葛蘭雪」。船體全長一百一十二公尺，外形接近三角錐，最大載貨量超過五百噸。前端有像飛機機首一樣凸出的艦橋，從它那似乎有考慮到空氣阻力的船體型態可以知道，它在大氣圈內也有飛行能力，可以作宇宙與地球的來回運輸工具。是過去每家運輸公司都曾使用，但現在已經不常見到的舊式船隻。

如艦橋側面所塗上的字樣「里帕科拿貨運」所示，「葛蘭雪」的船籍登記為民間的運輸公司，不過實情並非如此。現在，它的船體後側閘門漸漸開啟，滑動式的貨物用懸架靜靜地展開。從三角錐的底面拉出來的，是被三根支撐架撐起來的起重機——原本應該搭載貨物的地方，固定著有人類外型的巨大機器。

它有末端稍嫌粗大的四肢、凸出在腰部前方的嘴型裝甲。頭部有著像雞冠也像角的上仰凸起物，以及像是獨眼般的單眼式光學感應器。全長將近二十公尺的人型本體肩膀上，有著四片大小與本體匹敵，像翅膀一樣的莢艙。這架深綠色的機器若要稱之為巨人，形狀嫌太過奇異，然而要形容為別的東西，它人類的外形又太過鮮明。在這個時代，一直擁有主力兵器地位的人型機動兵器——MS之中，這架機體的形狀也稱得上是異形。不過它的腹部跟許多的機體一樣有著操縱席，而在好幾層裝甲包圍的球形駕駛艙中，身穿太空衣的駕駛員已坐在那裡握著操縱桿了。

「目標捕捉。拋棄『木屐』兵分三路了，有一架以『傑鋼』來說算速度很快的，可能是特務裝備型。」

瑪莉姐・庫魯斯眼角看著投影在駕駛艙內壁的全景式螢幕上，其中一小塊以小視窗顯示的比對資料，用不帶感情的語氣說。「就是說，會碰面不是偶然吧？」辛尼曼船長的回應透

過無線電傳來。

『再過十分鐘就會進入暗礁宙域了，趕快處理完回來吧！』

「了解，MASTER。」

不要叫我MASTER——這句習慣性的回話沒有傳來，瑪莉姐只聽到辛尼曼比平常要來得緊張的呼吸聲。會跟聯邦軍的船艦碰上，是因為他們很難得地熱心巡邏，可是叫住在規定的航道上航行的貨船，而且還特地臨檢，這認真得太不尋常了。現在甚至派出特務裝備型的MS，這只可能是聯邦軍事先知道我方的真面目及目的，而事先埋伏在這片宙域。以辛尼曼的立場，必須推測情報是由哪裡走漏出去的，並且思考下一步要怎麼走。

沒錯，下一步。辛尼曼……MASTER不需要為現在的事情煩惱。自己就是為此而存在的。

瑪莉姐一邊再度自我確認這件事，把手放在左右的操縱桿——可以讓五根手指頭緊貼的半球型arm laycer上。

「瑪莉姐‧庫魯斯，『剎帝利』出擊。」

架上的拘束具鬆開，異形的MS——剎帝利厚重的機體靜靜地下降。「下降」這個用法在沒有上下之分的宇宙空間中並不正確，不過被懸架吊著的機體從船的下方放出就是這種感覺。瑪莉姐一點一點發動姿勢控制用推進器，往「葛蘭雪」的船體下方移動，直到與船的相

對距離超過一百公尺時，她踩了腳踏板，裝在四片夾艙上的主推進器一起發出白光。脫離「葛蘭雪」的慣性運動的「剎帝利」轉身，一下與後方接近的目標拉近距離。

直徑約一點五公尺的球形駕駛艙內壁上，播放著周圍三百六十度全景式螢幕的影像，星光的激流刺激著瑪莉妲的視網膜。從一旁看的話，這畫面看起來就好像瑪莉妲的駕駛座突然浮在星海之中、自在地遨翔於宇宙之間，不過投影在周圍的宇宙並不是實景，而是特別強調用來當作方位路標的星座光芒、亮度也比實景要來得高的電腦繪圖宇宙。

在其中一區經過放大投影的目標數量有三個。現在還在光學感應器剛好拍得到的距離，所以只有粗糙的CG，不過比對資料上所顯示的型號RGM-89倒是很清楚。是地球聯邦軍的主力MS，「傑鋼」。三架中領頭的那架是型號尾有加S的特務裝備型，後續的兩架丟棄助飛行系統的俗稱，用途是在跟床一樣扁平的機身上下方搭載MS，並運送到作戰宙域。雖然它可說是代替MS雙腳的小型艇，不過「木屐」這個俗稱的語源瑪莉妲也不知道。

「木屐」，一邊慢慢地散開、一邊與自己拉近距離。「木屐」是MS在長距離進攻時所用的輔助飛行系統的俗稱，用途是在跟床一樣扁平的機身上下方搭載MS^{CG}，並運送到作戰宙域。

各自手持著主武裝光束步槍，一面包圍接近的三架敵機──感覺到敵人想自光束的射程外包圍，從三方進行狙擊，瑪莉妲下了「久戰不利」的第一個判斷。對付三架「傑鋼」是不麻煩，但是只要漏掉一架就會讓「葛蘭雪」的守備變得不穩定。不帶自信、也無關氣魄，只

用頭腦思考如何對應眼前狀況的瑪莉妲，讓自機緊急地減速。

四片莢艙一起向前甩動，主推進器噴出逆向噴射的火燄，讓「剎帝利」的速度單位一口氣從秒速、分速一直降到時速。背部承受著強大的減速重力，忍受眼球彷彿要飛出來以及血液逆流讓指尖腫脹的不適感，瑪莉妲低喊了一聲「FUNNEL」。

莢艙內側閃耀著複數的噴射光，從四片莢艙各射出兩架，一共八具兩公尺左右的小型物體。順著慣性運動，在「剎帝利」周圍短暫停滯了一下，然後立刻啟動自己的推進器，像飛彈般往目標衝去。

感應砲長得像它的名字漏斗（FUNNEL）一樣，圓錐型的筒狀物聚集在一起而又分散，襲擊還在射程外的「傑鋼」。這不是自動控制，也不是機械式的遠距離操作。在米諾夫斯基粒子漫布的戰場，沒有辦法用電波控制，也無法交由電腦進行單點攻擊。感應砲這種兵器，是用駕駛員的腦波控制的小型機動砲台。

精神感應（Psycho Communicater）──人稱Psychomu的腦波傳導系統會擷取駕駛員的腦波，加以增幅，並將指示傳遞給子機──感應砲。腦波也叫做感應波，有可以讓米諾夫斯基粒子振動的性質，因此不像普通的電波有被擾亂的危險。只要駕駛員有能力，感應砲在現在的戰場上可說是無以匹敵的兵器。在米諾夫斯基粒子的發現使得所有的電子儀器無效

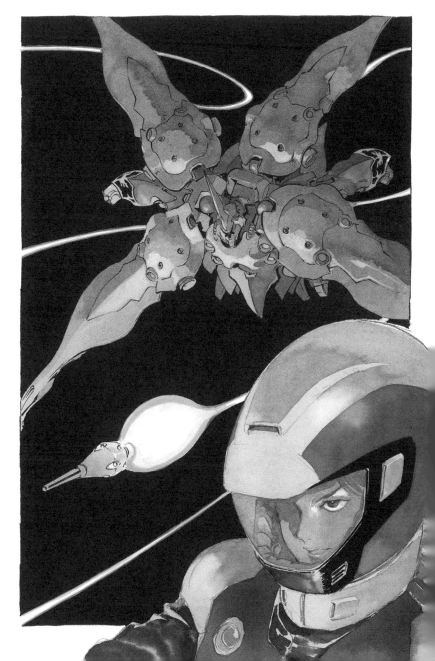

化，必須用MS這種巨大的鎧甲守護身體打接近戰的戰場上，感應砲成為名副其實的「飛行道具」。

當然，這不是任何人都能使用的。雖然經過不斷的改良，可是精神感應系統仍然會給駕駛員的身心帶來極大的負擔。不過，瑪莉妲卻能夠操作得比任何人出色。更正確地說，她一開始就是以能夠操作感應砲為前提「打造」出來的。

兵分二路的感應砲，一面旋轉一面襲向後續的兩架「傑鋼」。由於太小，容易被誤認為宇宙塵的感應砲，即便是光學感應器也難以捕捉實體。感應砲以短間隔噴射動作控制用推進器，漸漸地纏住「傑鋼」，從筒尖射出雷射。MEGA粒子的能源束發出粉紅色的光芒，從四面八方射穿了絲毫沒有察覺敵人接近的「傑鋼」。感應砲只有配備小型的充電電池，因此光束的強度低，彈數也不多，不過還是有足以貫穿MS裝甲的威力。突然遭受攻擊的駕駛員慌了，開始往周圍亂射光束槍，不過感應砲的光束仍然一點一點地破壞「傑鋼」的機體。

傳導液像血一般地從命中部位噴出，「傑鋼」那比「剎帝利」小上一號的亮綠色機體痛苦地掙扎著，這個時候，感應砲有如狩獵巨鯨的虎鯨群般，一齊擁上前去襲擊──

一個、兩個。不需確認遠方爆炸的光輪，便感覺到兩架「傑鋼」已經四散的瑪莉妲，將意識集中在剩下的特務裝備機上。雖然後援機已經消滅，敵方卻完全沒有減速，不斷拉近相

對距離。瑪莉妲判斷不需要再放出新的感應砲，再一次地推進「剎帝利」。

感應器捕捉到特務裝備機那較接近人類外型，並加裝裝甲及助推器的機體外型。還沒進

入「剎帝利」射程，「傑鋼」手持的無後座力砲發出閃光，口徑380ｍｍ的實體彈往「剎帝利」襲來。這挺高能火箭砲，是由一般的無後座力砲直接放大成MS大小，雖然有彈速較慢的缺點，不過直擊時的破壞力比光束兵器來得大。此時所用的是散彈，起爆同時散開來的數百顆鐵球向「剎帝利」襲來，不過事前計算過彈道的瑪莉妲以最小的動作躲過了。特務裝備機的駕駛員似乎也已經預料到會被閃過，將散彈當作障眼法，噴射動作控制推進器衝到「剎帝利」的上方。

接下來，彷彿要證明人型兵器受重視的理由，發展成這個時代常見的典型MS戰。特務裝備型「傑鋼」的火箭砲再次發射散彈，同時把雙肩裝備的飛彈一起射出。而「剎帝利」開啟主推進器往上方移動，與襲來的飛彈擦身而過，之後水平展開四片莢艙，邊迴轉機體讓前進方向改變九十度。「剎帝利」看穿「傑鋼」的移動軌道，短胖的巨體為了取得先機而滑行在漆黑的宇宙中。

AMBAC系統的姿態控制法。宇宙中雖然沒有重力，不過物體的質量本身並沒有消失，要

在真空的宇宙空間中要改變方向，通常只能靠推進器噴射，不過MS還有另外一種人稱



的腹部。「剎帝利」相當於手腕的部位滑出光劍的握柄，並由有五根手指的機械臂接住。從握柄噴出的粒子光束，形成達十幾公尺的刀劍狀放射束，化作一把劍的光束深深砍在「傑鋼」腹部。

「傑鋼」似乎也想拔出光劍，但是反應太慢了。可以在一秒內切斷三十公分厚鈦合金的光之劍，融解了「傑鋼」的腹部，與鋼鐵融化的衝擊很近似的聲音藉由機體的振動傳到瑪莉姐身上。

『混帳「帶袖的」！』

同時聽到的駕駛員聲音，不知是無線電干擾，還是聽覺外的感官感受到的。但不論如何，話也只講到這裡。光劍斬斷「傑鋼」的裝甲直達駕駛艙，瞬間將駕駛員蒸發，並將整架機體砍成兩半。「傑鋼」內藏的核能反應爐並未引爆，機體從腰部被斬斷，順著慣性運動開始漂動。燒焦的斷面還在冒著火花，機身被稱為「帶袖的」的敵人身邊漂過，靜靜遠去。「剎帝利」的手腕除了有光劍的收納區，還刻上了象徵翅膀的徽章，看起來就像一般衣服上的袖飾。瑪莉姐所屬組織的MS都有這樣的設計，因此被聯邦軍起了「帶袖的」這個外號，不過那對瑪莉姐來說不重要。

不，不只外號，連標榜著反地球聯邦的組織理念以及這次任務的內容都不重要。人類是

會思考，有好奇心的動物，但瑪莉姐覺得這個定義對自己不適用。就好像男人生為男人、女人生為女人一樣，瑪莉姐‧庫魯斯生為駕駛員。所以她以駕駛員的身分行動、以駕駛員的身分活著。遵從MASTER的命令，消滅敵機。「葛蘭雪」應該在對方的母艦追來之前，就已經逃進暗礁空域了吧？接下來就是盡早回艦，對「剎帝利」做損害檢查、整備以及補給。弄好之後，為了準備下一次的出擊，能休息就盡量休息。不做其他事，也不想其他事。瑪莉姐不覺得自己這樣子不自然，也不覺得悲哀。

可是──在戰鬥結束剛剛之際，像這樣宛如對集中精神的反動一般，在放鬆緊繃的精神之際，空蕩蕩的心靈也會湧起些許疼痛。戰鬥中壓抑住的感情覺醒，在腦海中訴說著不快。感應砲的火線貫穿敵機時，彷彿精神感應裝置逆流一樣，感應波紊亂，讓駕駛員臨死前的叫聲傳進腦海的不快感；斬斷特務裝備機時，好像親手斬殺駕駛員一般，死前肌肉的痙攣讓身心共鳴的不快感……回收感應砲之後，瑪莉姐切換全景式螢幕的模式，讓周圍投射出實景的宇宙。

瑪莉姐順手脫下太空衣的頭盔，鬆開綁在後面的頭髮。長度及腰的直順秀髮輕盈地散開，十八歲的年紀該有的健康髮色在眼前展現，不過瑪莉姐的眼神，卻注視著那布滿視野的無限星空。

如果沒有什麼特別的理由，MS的駕駛艙通常不會投影實景的宇宙。不只是因為難以捕捉目標，還有讓駕駛員產生恐慌的危險性。真實的宇宙就是如此黑暗、深沉，充滿了會吞噬存在感的虛無，然而瑪莉妲卻喜歡這樣。

在歸艦前的短暫時間，她脫下頭盔，放鬆全身的力量，沉浸在寬廣無垠的虛空中。這麼做讓她感覺到沉澱在體內的不快感被洗滌，一顆一顆的星光演奏著未曾聽過的音樂，將她帶往另一個地方。那裡沒有戰爭、沒有不愉快，人們不需要太空衣，隻身便能遨遊在宇宙中。

當然，這樣的地方不存在。在這駕駛艙的外面是人類無法生存的真空空間，還有累積了許多問題的現實世界——名為地球圈的人類生活圈。瑪莉妲調整了一下「剎帝利」的主攝影機，正面望向從這裡看起來只有網球大小的地球。

跟許多宇宙移民者一樣，她至今尚未踏進過地球一步。在那藍色球體的前方浮現黑色的霞狀物，讓瑪莉妲知道目標近了。在地球與月球的拉格朗日點上漂浮的，是過去的戰爭所產生的垃圾堆。漂浮著無數崩壞的殖民衛星以及太空船殘骸的暗礁宙域。

人類在五個拉格朗日點上，製造稱為SIDE的宇宙殖民地集落，並且大部分的人類都在宇宙生活已經近百年了。而數度大規模戰爭的傷口卻是那麼深，眼前的暗礁宙域也是其中之一。過去人稱SIDE5時的景象已不再，只有無數凍結的殘骸漂流的宇宙墳場——而瑪

莉姐她們的目的地「工業七號」應該就在這墳場深處。

現在還無法從龐大的碎片群中發現它的蹤跡，不過倒是發現了先走一步的「葛蘭雪」船體。瑪莉姐再次確認有無追兵之後，加速推動「剎帝利」。熱核火箭引擎的聲響化作機體的振動傳來，加速度的重力猛地壓在還殘留有不快感的身體上。拖在後面的頭盔碰到螢幕壁，發出叩的一聲輕響。

※

啊，今天也脫節了——醒來的瞬間，巴納吉‧林克斯這麼想著，然後把調成震動的鬧鐘按停。

因為抱著睡，所以變得相當溫暖的鬧鐘指著上午四點二十分，確認時間後，他悄悄地下床。窗外還是漆黑一片。宿舍這間放著兩組床、書桌和梳妝台就塞滿的雙人房，仍靜靜地籠罩在夜色之中。四周安靜得只聽得到時鐘秒針的聲音，還有睡在隔壁床的室友拓也‧伊禮的轟隆呼聲。

兩個臭男生的房間自然不可能乾淨，地上散著脫下來的衣服還有空罐之類的，不過亂中

還是有序。巴納吉在黑暗之中抓起襯衫和牛仔褲，連燈都不開就下床，墊著腳尖走向浴室。

他很快地梳洗完畢，看著洗臉台的鏡子。

深褐色的瞳孔，以及帶有遙遠東洋血統的膚色。留長的頭髮與瞳孔同色，不用費心打理也相當平順。看著自己平凡到不行，沒什麼特別的十六歲男孩臉孔，那脫節的感覺再次湧上心頭，不過這股感覺，也只持續到他套上那一件唯一的外套。

藍底的防火纖維上，有醒目的「AE」的標誌。亞納海姆電子工業專科學校的實習用工作外套，在左胸位置飾有母公司亞納海姆公司的標誌。這東西並沒有好看到能在實習課程以外的時間穿，不過巴納吉對多買的外套進行改造，把它當便服穿。主要的改變處在領口周圍加上的皮帶釦，背上所印的亞納海姆工專字首，AEIC的標誌看起來很礙所以去掉了。當然，這不是他自己修改的，而是找熟識的二手服飾店幫忙。

穿上衣服，稍微壓下那種「脫節」的感覺，取而代之的是身為亞納海姆電子公司這間大企業末端的現實感。拍了拍臉讓自己清醒，巴納吉離開浴室。確認室友還在睡夢之中，打算無聲無息地前往門口，可是卻不小心踢到了地板上某個籃球大的物體，一陣滑稽的電子音在腳邊響起。

『哈囉，巴納吉。哈囉，巴納吉。』

球型身體上的兩片圓盤像耳朵一樣打開，被踢到時的衝擊讓哈囉啟動，並且用合成語音叫著。巴納吉急忙壓住開始自己滾動的哈囉，低聲怒吼：「哈囉，安靜點！」不過已經太遲了。用棉被蓋住頭的拓也開始蠕動，一與已經做好外出準備的巴納吉四目相對，立刻以抖落棉被的勁道猛然坐起。

「該死，巴納吉！你不在乎禁止偷跑條約嗎！」

拓也大叫著，他茶色的卷髮睡得一頭亂，連嘴邊的口水都忘了擦。雖然室友的形象是有親和力的大哥哥，不過女孩子看到他這個樣子的話，受歡迎的程度會下滑吧？但是巴納吉現在沒空想這些，回了「拓也你還不是把時鐘調快五分鐘！」這句話，就抱著哈囉跑出房外。

將哈囉放在宿舍門口，巴納吉吃起昨夜事先買的三明治。哈囉像顆球一樣，精神飽滿地自個兒彈跳穿過玄關的自動門。

穿過與宿舍鄰接的校舍，通過連接校庭與道路的樓梯，有電動車停車場。配車系統是由電腦管理複數停車場，自動將車輛配發給使用率高的地點，只要有ID卡，任何人都能使用。巴納吉咬著三明治，坐上兩人座敞篷電動車。將ID卡插入插槽按下啟動鈕，在握住方向盤的同時踩下油門。

『沒規矩，巴納吉。』

大概是辨識出一手拿三明治，一手握著方向盤的巴納吉，哈囉的兩顆光學感應器一邊閃爍一邊說著。在球型的身體上搭載初級人工智慧的哈囉，原本是以孩童為對象販售的吉祥物機器人，因此只會這樣說話。這原本不該是相當於高中的工專學生擁有的玩具，不過巴納吉自行對它加以改良，並且當寵物帶著。

天亮前的道路相當地安靜。巴納吉吞下三明治，隔著電動車的擋風玻璃望向天際。透過散布在夜空中的雲層，遠方有無數的光芒閃爍著。看起來像是星星的光芒，但其實不是。那是通宵營業的店舖或工廠、大樓的窗口傳出來的夜燈。是與這裡正好處於反方向的城鎮燈光。在約六千公尺上空閃爍的光毯，以緩緩的弧度蓋滿整個天空。反方向的居民抬頭看天空的話，從沿路的大樓縫隙中，可以看到光芒一路連接到前方的天空。反方向的居民抬頭看天空的話，這台電動車的車頭燈，還有周圍街燈的光芒，看起來應該也會像星星吧！

在巨大的圓筒內壁貼上人工製造的大地，並在大地上建造住宅、辦公室、公園等構成街道的要素。宇宙殖民地內的景象每個都差不多是這樣。直徑六點四公里的圓筒以一定的速度旋轉，在內壁的街道上產生離心力，讓居住者感受到與地球差不多——約1G的重力。貼在內壁像磁磚一樣的人工大地，也就是地盤區塊，大小寬三點二公里，深一點六公里，因此地面看起來不會沿著內壁彎曲。頂多是地盤區塊的接點看起來有點傾斜。

日夜是由殖民衛星外接的鏡面，或是縱貫圓筒中心的人工太陽重現的，也有調節氣溫製造四季的功能。時間設定基本上以格林威治標準時間為準，氣候則以地球上的北半球為準。除非有觀光等特別用途，否則這個基準可以適用於所有殖民衛星。因此在四月七日，過了上午四點三十分的現在，殖民衛星內部不熱也不冷，大多數人還在夜晚之中。不只是這座「工業七號」，在地球圈建造的數百座殖民衛星也一樣地迎接春天、一樣在夜晚之中──當然也包括住在殖民衛星裡的百億人口。

而身為這百億分之一的巴吉納，從兩個月前就過著天亮之前起床，到港口去打工的生活。工作的內容，是在殖民衛星外頭「掃垃圾」。早起很辛苦，不過通識課程可以用來補眠，所以還好。上課前的三小時，含夜班加薪的早班勤務，比放學後做五小時來得划算。

拓也也在同一個地方打工，不過先到的可以挑性能比較好的工作用迷你MS，而薪水會隨著工作成績增加，因此每天的開始都在比偷跑。雖然有訂下不能來陰的這最低限度的紳士協定，不過只要不耍陰險就行，所以巴納吉跟拓也彼此都在想偷跑的方法，目前的勝率大約五比五。

不過，他們兩個並不是特別貧窮的苦學生。在全部學生強制住宿的工專念書，確保了衣食住，需要的頂多就是零用錢。這畢竟只是遊戲，巴納吉心裡這麼想。甩掉室友，獲得高性

083

能迷你ＭＳ的遊戲。暫時拋開學業，藉由打工消除鬱悶的遊戲，大家都是這樣的。沉浸在學生的悠閒中，不去面對那「脫節」感的遊戲……

『老是打工。多少唸點書啦！』

不知道是怎麼辨識的，哈囉突然蹦出這句頗切中核心的話。感到自己被看透，巴納吉回了一句：「這是戶外教學啦！」

「工專的學生會成為未來的亞納海姆職工，先習慣操作迷你ＭＳ並不會有壞處。」

一方面覺得自己的藉口怎麼都是這種模式，一方面對自己可以這樣說又感到很滿足，巴納吉再度感受到那種「脫節」的感覺。這是一年前他根本不敢奢求的未來，面對著十二分完美的未來，心中一方面覺得不如就這樣隨波逐流，另一方面卻又對走上別人舖好的路的自己冷眼以對。然而自己也沒有其他想要做的事，課業維持中上的成績，跟其他人一樣地玩樂，只是漠然地覺得「脫節」。這種麻煩的心理狀況從巴納吉小時候就開始，到現在已經成為他的老毛病了。

電動車穿過住宅區，進入與輕工業區之間的商業地區。巴納吉將電動車停在便利商店的停車場，如往常一樣前往地下鐵站。一想到要是太悠閒可能會被拓也追上，他收起無聊的憂愁，橫越寂靜道路的腳步自然地加快了。

「工業七號」是亞納海姆電子公司營運的工業殖民衛星之一。在殖民衛星公社的管轄之下，設備的維持管理都由亞納海姆公司進行，約兩百萬的人口之中，有超過半數的居民是亞納海姆的員工以及其家族。剩下的一半大多也是關係企業或下游公司的員工，跟亞納海姆無緣的大概只有政府辦事處的公務員、警員或消防員等人。不屬於任何一個SIDE，也沒進行自治活動，所以聯邦軍也沒留駐軍。這座殖民衛星簡直就像亞納海姆公司的私人孤島。

亞納海姆公司在戰後反覆進行吸收合併，成為號稱「從湯匙到宇宙戰艦全包」的一大企業集團，因此在商業地區經營的超級市場或連鎖速食店等通通都打著亞納海姆標誌。去電影院會看到亞納海姆集團出資的電影、棒球場有亞納海姆贊助的球隊在進行遠征比賽，居民用AE信用卡付帳。錢在集團內循環，形成支出的薪水又被回收的結構，不過卻不帶強迫，而且可以做到居民不去注意、根本沒感覺，這就是亞納海姆之所以能成為大企業的原因。巴納吉側眼看著企業相關廣告佔去八成的海報，搭上了開進月台的地下鐵。

「工業七號」殖民衛星整體就像是工廠的集合體，二十四小時都有值勤中的人，不過沒有工廠在這種還不算是早上的時段交班。因此地下鐵車內只有一名身著作業服醉倒的中年男性，還有一名看起來像是在酒店上班，妝厚得看起來快掉下來的女性。她連看都不想看巴吉

納，面無表情地向著窗外。在車內漂蕩的過期香水味，令人想起早已捨棄的故鄉味道。巴吉納找了一個雙人席坐下。

三層門關上，地下鐵隨著輕微的震動發車，從月台進入通往殖民衛星外壁的隧道坡道。雖然稱為地下鐵，不過宇宙殖民地的地下鐵並不是走地下隧道，而是運行於曝露在殖民衛星外壁軌道上的單軌電車，也就是說它等於是吊在軌道上，運行於殖民衛星的外面——也就是宇宙中。

離站沒多久，在坡道中設置的氣閘在後方關閉，接著前方的氣閘打開後，便進入真空的宇宙空間中。在隧道內迴響的運轉聲與空氣一起流逝，在有如耳朵突然堵塞的寂靜中，穿過氣閘的單軌電車無聲地滑行在殖民衛星外壁。

因為沒有空氣阻力，所以可以用少量的動力高速行進的地下鐵，在殖民衛星是不可或缺的通勤要素。要去港口還可以到「山」腳下搭纜車，或是連電動車一起搭升降梯上去，不過巴納吉喜歡從地下鐵的窗戶看著宇宙，這裡有其他地方無法享受到的解放感。

也有人因為會暈而不想搭。為了產生一G的離心力，殖民衛星的圓筒約兩分鐘自轉一周，算起來是時速超過六百公里的迴轉速度。要是跟迴轉軸平行運行的話，從地下鐵看到的宇宙會不斷流動，對乘客來說感覺就像是身在高速甩動的水桶底部一樣。當然，因為繞行的

是二十多公里的超長圓周，看起來只不過是星星往橫向流動而已，不過一不小心的話，腦袋很可能回到殖民衛星後還在昏，嚴重的話還有可能罹患重度的神經官能症。那被稱為科氏症候群，是移民初期的宇宙居民常見的環境病。

不過，對於在宇宙出生，在殖民衛星環境長大的巴納吉這個世代來說，從地下鐵看宇宙，就跟從展望台俯瞰街道一樣，只是稍微脫離日常生活的行動。出了殖民衛星外面，可以清楚地看到還在建設中的「工業七號」構造。「工業七號」是在月球及地球之間，繞行L1共鳴軌道的暗礁宙域中的密閉式殖民衛星。形狀有如巨大的氧氣筒，有港口及工廠區的那一端向著地球，向著月球的另一端則有通稱「轆轤」的殖民衛星建設工具像蓋子一樣蓋著。竣工時，圓筒總長度據說會達三十公里，而目前剛完成了十八公里。巴納吉突然想到今天有新的地盤區塊要運進來。

宿舍的公告欄上貼著通知用海報，上頭寫著：「四月七日，下午一點即將實施新地盤區塊擴充工程，造成各位居民困擾」云云。也就是說又將補上新的人工大地，工業七號的筒身又拉長一點六公里。獨自漂浮在過去戰爭產生的大量垃圾中的殖民衛星，不管怎麼延伸，巴納吉居住的世界就是這麼點大小……

就在巴納吉徒然地想著這些事，腦中再次浮現那種「脫節」感之時，他看到有個白色物

體高速橫越過窗外。

那不是星光，它發出好幾次推進器的藍白色閃光，以斜角穿越地下鐵的下方，便以遠遠超越殖民衛星轉速的速度往月球方向飛去。只有一瞬間，看起來還不到小指尖的大小，可是巴納吉覺得拖著白色殘像飛走的物體，看起來是人型的。

「ＭＳ……？」

沒有錯，那跟打工用的迷你ＭＳ完全不同，是真正的ＭＳ。不只是它完全模仿人類比例的外型，連它頭部長出來的獨角，巴納吉都看得一清二楚。「工業七號」沒有ＭＳ的製造廠，所以不會是在測試新型ＭＳ，那麼是軍隊在附近訓練嗎？

心跳不知為何加速，掌心漸漸地滲出手汗。那令人聯想到白馬的靈巧度──不，最讓人印象深刻的獨角，使它看起來不只是單純的白馬，而像過去傳說中出現的神獸。那叫什麼名字來著……

這一瞬間，「脫節」的世界突然歸位，彷彿之前看不到的事物突然在眼前開啟的感覺，但是他找不到可以形容的言語。巴納吉把額頭緊貼在窗戶上，專心地找尋白色機體的下落。坐在後方酒家女風格的女性沒有動靜，穿著作業服的男性依然在睡他的覺，並且打了一聲相當響的噴嚏。

電車到達殖民衛星圓筒的一端，並照著路線幾近直角轉向。殖民衛星的前端被看起來像壓力容器的圓型蓋子蓋著，電車移動到蓋子上，前往中間凸出的港口區——docking bay。

巴納吉無法再找尋白色機體的下落，便坐回椅子上。擋風玻璃上方可以看見與docking bay鄰接的工業區巨大建設物，強烈的重量感壓得人喘不過氣，但是現在的巴納吉卻完全不把它放在眼裡。他只感覺到強烈的白色殘留在視網膜中暈開，心跳毫無理由地加速。

一切，就這樣開始了。

<p style="text-align:center">※</p>

白色的機體沿著旋轉中的殖民衛星飛翔於虛空中，前往與docking bay相對的方向，也就是面向月球的那一端。

與其他殖民衛星相同，「工業七號」的外壁顏色是素材的底色，帶點藍色的銀色，不過從離地球側十八公里處便中斷，變成不同素材的茶褐色。這是因為殖民衛星建設工具「轆轤」套在靠月球那一邊的前端。

長近十公里，直徑與殖民衛星一樣為六點四公里的「轆轤」，遠遠看去外形很像東洋式

的茶杯，而套在殖民衛星上的樣子看起來也像是鉛筆的蓋子。它的工作是同時建造殖民衛星的外壁，以及嵌在內壁的地盤區塊。一如「轆轤」這個名稱所示，殖民衛星是由這個巨大的蓋子所「生」出來的。每當作好的外壁與內壁組合好，「轆轤」便往後滑，直到抵達預定的長度之後分離。蓋子的前端設有建材的搬入口，還有作業員的宿舍，因此就算進行擴張工程，殖民衛星也可以不受任何影響，繼續進行日常經濟活動。

而「工業七號」的狀況，則是在「轆轤」的建材搬入口——也就是相當於杯子底部的部分，接著別的結構體，建材搬入是藉由那巨大的結構體進行的。白色的機體掠過「轆轤」的外壁，短時間內到達月球那一側的前端，躍在那叫做「墨瓦臘泥加」的巨大結構體前方。

「墨瓦臘泥加」全長約六千五百公尺，細長的本體中央曝露著直徑一千六百公尺的回轉居住區。那特殊的外形讓它得到「蝸牛」這個綽號。回轉居住區的上下兩邊有工廠凸出來，並且吸附著資源用小行星的岩盤，那生物性的外貌看起來與它的外號的確很合。它的本體後方裝備了核脈衝引擎，就可以自律航行這點來說，也不能說不算巨大的太空船，不過就它可以自己精製、加工資源，甚至從「轆轤」到殖民衛星都能建設出來的生產力來說，稱呼它為有引擎的移動工廠可能還比較貼切。實際上，「墨瓦臘泥加」被分類為殖民衛星建造者，其規模與一般的航宙船隻次元完全不同。

而在「墨瓦臘泥加」的一區，相當於蝸牛頭部的地方，有凸出的橢圓形司令部。白色的機體在其前方減速，利用AMBAC系統翻了一圈，掠過呈弓形排列的窗戶通過上方。數架無人觀測機追著機體，用攝影機拍出機體的各個部位：背部的主推進器、由直線與曲線平順構成的全體樣貌、像獨角一樣凸出額頭的複劍天線。這些影像被即時解析，投影在司令部的多面螢幕上，映入卡帝亞斯·畢斯特的眼中。

司令部那直徑超過七十公尺的圓頂形空間，以及扇形配置的各種操作席，給人的印象介於大型船舶的指揮所跟基地級的管制中心之間。圓頂形空間的內壁，除了窗戶之外幾乎都是螢幕，展開的中空扇形金屬板上下排列著通信、機關等操作席。「墨瓦臘泥加」原本是為了開發木星圈而建造的殖民衛星建設者，身負頭腦機能的司令部也是大規模而壯麗，不過現在留在地球圈，大部分的控制機能都沒有用上。所以操作席只有四分之一有人坐，看起來有一股開散的氣氛。

不過，約二十名的管制員每一位視線都相當認真，他們盯著投影在內壁上的多面螢幕看，並把記錄下來的資料對著手邊的顯示幕輸入。司令部充滿著緊張的高昂氣氛，這不只是因為徹夜的運轉實驗即將告一段落，而是知道「UC計畫」本身即將接近尾聲。坐在扇形中心司令席上的卡帝亞斯也同樣感受著這股興奮感。

受到地球聯邦軍委託，亞納海姆電子公司祕密進行的「UC計畫」，即將在這架白色M

S完成的瞬間結束。但是，那也是另外一個計畫展開的瞬間。

RX-0「獨角獸」，「UC計畫」的產物，即將在軍隊及亞納海姆都不知道的黑暗處重

生，成為解開百年詛咒的鑰匙踏上旅程。擁有可能性野獸之名的機體，將會帶給世界解放，

抑或是──

「RX-0，你離殖民衛星太近了！有地下鐵在行駛中，要是被乘客看到了怎麼辦！」

共同承擔這項祕密重荷的一位管制員對著耳麥的麥克風發出咆哮。剛才看到獨角獸逼近

殖民衛星外壁時，卡帝亞斯也流了一身冷汗，不過神經大條一點的駕駛員才值得信賴。卡帝

亞斯苦笑著說：

「他今天是最後一次駕駛『獨角獸』了，就原諒他吧！」

「是……」雖然態度收斂了，管制員看向自己顯示幕時仍然是一臉無法容忍的表情。雖

然有點過於認真，不過他也是相當好的工作人員，卡帝斯苦笑的表情更明顯了。包括測試駕

駛員在內，這裡的工作人員都是跟「UC計畫」有關的亞納海姆公司員工。畢斯特財團付給

他們高額的報酬，要他們瞞著公司祕密協助卡帝亞斯的計畫。當然，他們不是用錢就能買動

的膚淺之輩，而是不論資助者的身分為何，都希望「獨角獸」能夠完成的優秀技術人員。

現場沒有亞納海姆員工身分的，大概只有站在卡帝亞斯身邊的賈爾·張了。同時擔任祕書及保鑣兩項工作的賈爾，或許基於與卡帝亞斯有軍中同袍之誼而笑著說：「果然是前飛行員會說的話。」他擔任這份企畫的機密管理，現在應該也正把部下配置在墨瓦臘泥加的要衝，實行滴水不漏的警備。

這男人曾經混過地下社會，因此對軍隊及警察的內情也相當熟悉，如果有必要的話，他會毫不猶豫地執行不乾淨的工作。賈爾那帶有悽慘味道的笑容，令卡帝亞斯感覺到他有話要說，低聲地問道：「怎麼了?」

「剛才跟『月神二號』的幕僚取得聯繫了。隆德·貝爾的艦艇的確跟『帶袖的』交戰，失去三架MS，而且被溜走了。」

賈爾也低聲地回答。隆德·貝爾是聯邦宇宙軍的獨立機動艦隊，沒有特定的管轄區域，是一有事立刻處理的部隊。命令系統也跟通常的部隊不同，因此比較像是軍隊的外圍團體。

而隆德·貝爾在這片暗礁宙域周遭埋伏，還跟「帶袖的」打了一場，這對即將有大事業要做的卡帝亞斯來說，不能放著不管。

「果然有消息走漏。隆德·貝爾還有其他動作嗎?」

「有試著打探『隆迪尼翁』那方面的消息，不過沒有收穫。司令官是很正派的人。」

「他叫布萊特・諾亞是吧，我在電視訪問之類的看過他，那樣的男人……」

『RX-0，通過最終階段。全項目完成。』管制員的聲音響起，卡帝亞斯再次看向正面。

『動作良好。精神感應框體的抗G負荷在預測範圍內。』『駕駛員的生命信號無異常。』報告的聲音不斷傳來，在背後閉上嘴的賈爾似乎退了一步。終於來了嗎？直眨著模糊雙眼的卡帝亞斯揉揉眼頭，透過螢幕確認白色機體已經進入返航路線，拿起控制台上的麥克風。

「各位，請留在崗位上聽我說。RX-0的啟動實驗全部結束了。等它返航，就把測試用OS削除，封印NT-D，啟動拉普拉斯程式。」

空氣騷動了一下，之後司令部籠罩在緊迫的寂靜中。連在無重力下漂在螢幕群前的工作人員，都抓住附近的東西，用緊張的表情看向司令席。

「感謝大家的全心投入。『UC計畫』不會有見天日的一天，各位的功績也不會流傳於世，但是我向大家保證，在即將開始的歷史轉換期中，『獨角獸』會擔任很重要的角色。在那一天之前，希望大家能閉上嘴，忘掉在這裡所聽過的一切。畢斯特財團將以名譽保障各位的身家安全，完畢。」

所謂的「保障」，是指這裡所有人員都會受到財團的監視，從交友關係到通訊紀錄通通曝光——工作人員不曉得理解多少。賈爾用視線指示計畫長拍手，在全員鼓掌的浪潮沖散困

惑的氣氛之後，卡帝亞斯放下了麥克風。

這麼一來，準備已經完成了。「獨角獸」會被封印，並轉讓給接收陣營。接收陣營裡要是有人具備那個資質的話，「獨角獸」將會貼近他、展示隱藏的力量，並且背負他、引導他前往「拉普拉斯之盒」吧！

接下來……就無法預測了。要是接收陣營裡沒人有那個資質，那麼「獨角獸」的封印不會解開——不，更大的問題是，沒有任何根據可以證明這樣的人存在於世上。再怎麼想都沒有用，卡帝亞斯的結論是：乾脆別想了。他告訴背後的賈爾：「按照原預定進行接觸。」

「繼續追查隆德・貝爾的動向。司令部不成的話，調查補給部隊應該也可以得知艦隊的行動。」

「了解了……不過，您真的不重新考慮嗎？」

扶住椅子的椅背，賈爾低俯上半身對卡帝亞斯說著。卡帝亞斯看了一下賈爾的臉。

「雖然跟共和國有關，不過『帶袖的』是很危險的集團，沒有必要由畢斯特財團的當家親自接見。」

看到賈爾的眼神說著「你也想想自己的年紀？」，卡帝亞斯不自覺地露出苦笑。不過，就算這不是財團的大事，卡帝亞斯也不想假手他人。原因是如果有資質的人真的存在的話，他

想親眼看看究竟是什麼樣的人。

「你要是這麼想，就做好萬全的安全工作，避免在這『工業七號』發生麻煩，畢竟這裡還有我擔任理事長的學校。」

邊用手邊的顯示幕叫出亞納海姆工業專科學校的介紹，卡帝亞斯半開玩笑地說著。賈爾沒有露出笑容，只用眼神再次確認「這樣好嗎？」然後便離開司令部了。看著賈爾高大的身軀抓住通道上的移動握把往出口漂動，卡帝亞斯看向顯示幕中掛著AE標誌的校舍照片。

打入理事長專用密碼，調出不得外流的學生名簿，讓特定的個人資料顯示在畫面上後，卡帝亞斯習慣性地嘆了一口氣。

現在重新想想，其實不應該把這裡當交易場所。可是，要瞞過委託者以及開發商的眼睛，在「獨角獸」裡裝入拉普拉斯系統，除了這裡沒有其他好地方。實際上為畢斯特所有的「墨瓦臘泥加」，以及亞納海姆公司的工業殖民衛星「工業七號」。這象徵兩者有密不可分的良好關係的地點，才能成為欺騙軍方及亞納海姆，重新調教「獨角獸」的祕密花園。卡帝亞斯默默地看著螢幕上的學生大頭照。

巴納吉・林克斯。隸屬工學部資源開發科，十六歲。望著排在他的出生日期及戶籍等資料旁，彷彿回盯著自己的少年生澀臉孔，卡帝亞斯再一次嘆氣。

宇宙殖民地的港口會被稱作docking bay，是很久以前的宇宙開發時期留下來的習慣。

在那個好不容易才有辦法在地球低軌道上設立太空站的年代，往返的船隻都是與太空站「接合（docking）」，停靠處的規模並不足以稱為「港（bay）」。太空站互相接合的例子也不少，總之，最初期的宇宙建築物只有接合用的月台。

而現在，配置在殖民衛星前端的港口區，圓筒狀的構造體中有七個大小不同的宇宙閘，從那裡進入的航宙船看來就像是「入港」。位於殖民衛星中心位置的港口不進行旋轉運動，入港的船隻停留在無重力的宇宙港，接受海關檢查及檢疫等程序。而「工業七號」有無重力工業區與港口鄰接，所以從殖民衛星前端伸出的結構體規模比其他殖民衛星大上一圈。與docking bay的圓筒合起來，全長應該超過三點五公里。從工業區放射狀長出筒型的工廠，而各個工廠都有資源輸送船的停靠港，所以往來船隻的航宙燈不只十個二十個，數量多到像是包圍巨大高壓鋼瓶的螢火蟲。

上午四點四十五分，「葛蘭雪」也成為其中一隻螢火蟲，逐漸接近「工業七號」全新的

docking bay。建設到一半的殖民衛星外壁結構材還是新的，全體顯現出暗沉的光澤，而亮度更搶眼的是太陽能源板。四組長邊長達五公里的長方型能源板群，配置在殖民衛星周邊，表面常時面對太陽，由太陽所得到的電力以微波方式供應給殖民衛星。對「工業七號」這種密閉式殖民衛星是必需品。

當然，送電過程中很容易發生電磁波妨礙，所以能源板不會在船舶的航路上，不過「葛蘭雪」近距離掠過太陽電池板，減少與「工業七號」的相對速度。就在反射太陽光發出白色光芒的能源板近在眼前的瞬間，船體後方的閘門打開，從固定架上放出了一架MS。

深綠色的身體，粉紅色單眼發出閃光的巨人。這是在「帶袖的」MS當中，可說是主力機體的「吉拉‧祖魯」。看起來像中世的鎧甲騎士，也像戴著鋼盔及防毒面具的士兵。與太陽電池板交錯時，從「葛蘭雪」被丟下的機體，在右肩的盾牌反射太陽光瞬間後，連續噴射動作控制推進器繞到電池板後方。與巨大的電池板比起來，全高二十公尺的人型機就跟灰塵一樣，只要潛進電池板後方的結構材縫隙中，遠看根本看不出來。

這期間不到十秒。航道雖然經過清掃，不過這個宙域仍然漂著大量宇宙塵，港灣管理局不可能注意到一艘貨船的詭異行動。就算可能有認真的監視員拿著望遠鏡在看，太陽能源板的反射光也可以掩人耳目。看了一眼已經在後方的太陽電池板，瑪莉妲‧庫魯斯將視線再移

回艦橋中。

左右是操舵席與領航員席，後方較高的是船長席。「葛蘭雪」的艦橋窄到這樣便已經擠滿了，對沒有位置的人來說，不是可以久留的地方，不過天花板還有一定高度，所以在無重力下就沒有影響。無重力狀況下，三次元的所有空間都可以擠人。

「這會很久，不過在換日之前就會結束了，忍耐一下吧。」

坐在船長席上的斯貝洛亞・辛尼曼低聲對無線電麥克風說著。老舊的船長帽、褪色的皮外套，這身裝扮配上雜亂的鬍子，看起來就是老貨船的船長。不過他的眼神銳利，從無線電傳來的『是，船長』聲音中也難掩緊張的情緒。

說話的人，是吉拉・祖魯的駕駛員沙波亞。他即將潛在太陽能源板後一整天，對「工業七號」外圍進行監視。雖然沒有讓交易對手知道，不過既然已經遭遇聯邦軍埋伏了，他們也不能全盤相信對方的善意。萬一他們在入港的同時碰到徹底的檢查，沙波亞的吉拉・祖魯便會大鬧一場。

這樣的話，不只瑪莉姐的「剎帝利」，另外一架待命中的「吉拉・祖魯」也會出擊。而其駕駛員奇波亞・山特，現在正坐在領航員席，忙著跟管制官解釋為什麼會偏離航道。現年三十歲，面容和善的奇波亞，擁有在這時代已經很少見的純黑色皮膚，同時還是三個孩子的

父親。而坐在隔壁操舵席，現年二十七歲的布拉特‧史克爾，則跟奇波亞成對比，給人一種帶刺的感覺。雖然他好似道上弟兄的外表看來難以接近，不過其實是很照顧別人的好大哥，成員對他很信任。他與辛尼曼共事很久，是以絕妙的配合步調來支援船長的隊上二號人物。

再加上配在每台ＭＳ的整備班以及船上成員共三十三名，這就是「葛蘭雪」隊的全貌。

在地球聯邦政府稱為「神出鬼沒的恐怖分子」的「帶袖的」之中，他們可說是實力派的行動部隊。以隊長辛尼曼為首，全部成員平時都偽裝成貨船的成員，因此沒有軍方組織的死板。

「帶袖的」本部似乎也將他們視為異端，因此比較像是以辛尼曼為首的獨立部隊，或者是下游的跑腿集團。實際上，這一次的任務也是因為這樣的性質而接到的，包括之前聯邦軍的埋伏，船內漂著一股不知如何看待這次任務的氣氛。

前往「工業七號」，帶回畢斯特財團所提供的「拉普拉斯之盒」。一聽之下是誰都辦得到，甚至委託真正的運輸公司也沒關係的工作。唯一不尋常的，就是「拉普拉斯之盒」的真面目沒有人知道——

「事前申請完全通過了。看來港灣管理局那邊也打點好了，可以不審查就入港⋯⋯真是搞不懂。」

結束與管制官的對話，奇波亞納悶地說著。瑪莉妲往他看去，外頭可以看到姆指大小的

宇宙閘以及導引燈的光芒。

「要拿的東西，在反方向的港口吧？為什麼不讓我們直接去那裡⋯⋯既然連接著殖民衛星建造者，禁止一般人出入的話，那對交易來說不是更方便嗎？」

「那台殖民衛星建造者據說是畢斯特財團的私有物，大概是不想讓我們靠近吧。」

布拉特插話了。「工業七號」只開放了面對地球的港口，面對月球的港口目前被殖民衛星建造者蓋住了。那是可以採取、精製這個暗礁宙域的宇宙塵，當場重新利用成殖民衛星建材的大型情報裝置說「拉普拉斯之盒」在那兒是不是真的，但是要進行祕密交易算是最好的地點了，可是畢斯特財團沒有准許他們直接前往殖民衛星建造者。

「對方也多少有戒心吧」，畢竟我們可是非法者『帶袖的』。」

喝著管式包裝的咖啡，辛尼曼自嘲地說著。這無視部下疑問的聲音，讓大家想起身處險境之中，不過布拉特很難得地繼續問道：

「所以，那個『拉普拉斯之盒』究竟是啥？差不多該告訴我們了吧？」

這是切中核心的問題。奇波亞也回頭看向船長席上的辛尼曼，辛尼曼聳了聳肩說⋯

「我也不知道，也許是打開來會嚇一跳的龍宮寶盒吧！」

「雖然沒有浮上檯面，畢斯特一族可是大財閥，而且深深紮根在政府以及亞納海姆電子公司之中。財團也就是他們的大本營吧？跟聯邦政府來往的傢伙，居然會獻給我們寶盒，我還是想不通。」

奇波亞所說的正是「葛蘭雪」全隊所不解的，不過辛尼曼依然神色自若。「這是從弗爾‧伏朗托那得到的消息，可以信任。」辛尼曼這麼回應，往瑪莉姐望去。正好對上這道視線的瑪莉姐，握住導引軌道的力量稍微變強了。

包括剛才的埋伏在內，狀況不太對勁，不要鬆懈；面對用眼神這麼說的辛尼曼——MASTER，瑪莉姐點點頭，再次看向窗外。正好港口領航員所搭乘的小型艇接近了，布拉特跟奇波亞開始忙著講無線電，會話自然到此中斷。瑪莉姐看著無數的燈火與噴射光，一個確認有無異狀。

已知的現況有三：免費提供，相對地交易要遵守畢斯特財團的指示；交易品是大型物品，所以要用貨船載送。關於這點，他們把平常可以搭載三架的「吉拉‧祖魯」降到兩架，確保有一架MS分量的空間。反過來說，只敢少放一架這一點，可以看出辛尼曼對這次任務的疑慮。

然後，最重要的是第三點。「拉普拉斯之盒」這東西，有顛覆世界的力量——足以撼動

聯邦政府，促使地球圈改變的力量——是可以顛覆現行政權的醜聞，還是可以改變軍力平衡的最終兵器？不過至少是有某些根據，本部才會答覆畢斯特財團的邀請。而且以「帶袖的」現況，讓他們即使只是一絲絲希望，也得去抓。

但不論如何，都與自己沒有關係。瑪莉姐心想不管「拉普拉斯之盒」內容是什麼，自己守護MASTER、為MASTER工作的行動都不會改變。盒子真的存在便要回去，要是陷阱便突破它。為此不管要付出多大犧牲，她都不會猶豫。瑪莉姐再次看向眼前的「工業七號」。

在無數的鋼鐵殘渣和石塊漂浮之中，獨自靜靜地漂流的密閉式殖民衛星。當他們要進入是封存著祕密的盒子。「葛蘭雪」照著兩排導引燈的指示進入docking bay。

被分配的宇宙閘之時，有複數物體飛向宇宙，瑪莉姐下意識地確認物體的外型及數量。

圓筒型的軀體，長出短短的腳以及作業用手臂，頭上戴著泡泡狀的防風罩。這縮成二頭身的人型機體，是港灣作業用的重機械——迷你MS。

不知是不是來清掃航道的，八架迷你MS三三兩兩飛過之後，接著又有渡輪後頭聚著一打的迷你MS成串經過「葛蘭雪」的旁邊。看著全高三公尺的小型機體集團，奇波亞說了⋯

「廢棄物回收商？」

「是布荷公司的機體。」

「是啊，在不少殖民衛星裡開連鎖店。大概是接亞納海姆的外包工程才來這兒的吧。生意好像不錯，因為一年戰爭所製造的垃圾，就算花上個一百年也回收不完⋯⋯」

大概是自覺到自己處於製造垃圾的立場，奇波亞的聲音有點沉重。布拉特也沒有回話，瑪莉妲再次看著散布在虛空中的迷你MS。

發動背上所背的噴射包，迷你MS開始移動漂到航道上的宇宙塵，大到單機拿不回去的東西就打上漆彈。對他們來說，垃圾就是垃圾，只不過是由回收量決定收入多寡的經濟單位。也有這樣的生活啊，瑪莉妲心中想著。不會奪走生命，也不會被奪走生命的生活。理所當然地設想一年後、十年後的未來，為了明天而活在當下的生活⋯⋯

今天，我擊破的敵人殘骸，有一天也會被回收吧？瑪莉妲看著與自己無緣的燈火群，心中淡淡這麼想著。

※

跟著導引用小型艇，穿越三層隔間，抵達了有空氣的中央港口。

停泊作業開始，長得像手風琴可伸縮的連絡通道、空橋與「葛蘭雪」的氣閘連結。透過

窗戶查看情況，確認船內工作人員開始忙碌後，少女慎重地離開房間。

戴著太空衣的頭盔，關上護罩。這在有空氣時是沒什麼用的裝備，不過重要的是臉不會被看到。港灣作業員大多穿著太空衣，順利的話也許可以混進去。少女握住移動握把穿越狹窄的通道，抵達船體下方的氣閘門，並下定決心拉下把手。

隨著氣壓差造成的空氣流動，鋼鐵碰撞聲、動作控制噴射管的噴射音、業務連絡的廣播聲一起傳進來。中央港是長寬五百公尺的廣大空間，在地板與天花板——雖然無重力下區分這個沒有意義——兩邊各備有四道高架橋，目前全部停有跟「葛蘭雪」同級的貨船。少女穿越氣閘門，讓身體漂向二十公尺遠外的地板。在有磁力的鞋底還沒踏到地板之前，少女從腰帶上拿出鋼絲槍，對著高架橋的壁面扣下扳機。

射出去的磁鐵拖著鋼絲吸附在高架橋的壁面上。再扣一次扳機，外表像手槍的鋼絲槍自動捲線，將少女拉到磁鐵吸附處。這在無重力下作業是必備的工具。

捲線完畢的同時，解除磁力，再次瞄準下一個中繼點。就這樣地反覆移動，少女向著連接工業區的入口前進。途中數度與「葛蘭雪」的船員擦身而過，不過由於大家都忙著處理停泊作業，穿上太空衣蓋上護罩後，沒有人認得出來。少女在沒有人查覺的狀況下抵達入口，然後再利用移動握把移動。設置在牆壁及扶手上槓桿形的移動握把，隨著握力的強度加快速

度，沿著軌道把少女送往工業區。

這裡是停靠已通過檢查的船隻的港口，因此要離開港口並無困難，工業區只要不進入作業區塊的話應該也不成問題。問題在之後，要怎麼抵達位於殖民衛星相反方向的殖民衛星建造者。一邊反芻記在腦中的「工業七號」構造圖，少女混進了一群作業員進入航廈大樓。

少女有方法；密閉型殖民衛星「工業七號」設有人工太陽。就是設置在殖民衛星圓筒的圓心部分，縱貫兩端的照明設備，藉由控制此設備造出日夜。用舊世紀的說法，就像是非常巨大的日光燈。

人工太陽設有裝檢用的平行走道，那也是縱貫殖民衛星的兩端。當然，那不是誰都進得去的地方，而且人工太陽開啟時會曝曬在高熱之下，白天時不能使用。不過，要是經由那裡，便可以不進殖民衛星、在短時間內到達反方向的區域。也有機會接近一般人禁止進入的殖民衛星建造者，找機會潛入裡面。

上午五點五十分。看著手錶，確認到天亮為止還有時間的少女，脫下太空衣的頭盔。她撥了一下栗色的短髮，為自己打氣，然後漂進附近的洗手間。

接下來穿著太空衣反而顯眼。她進入設有無重力用吸入型馬桶的廁所，脫下了太空衣。身著深藍色的褲子以及白色的襯衫出洗手間。她不理會邊吹口哨經過的作業員，套上像披肩

一樣寬鬆的外套，便抓住移動握把前往大樓的出口。大概因為還沒有開始換班，出口前的大

廳沒什麼人，突顯冷清的氣息。

要在辛尼曼及瑪莉姐他們開始行動前抵達殖民衛星建造者，去見應該見的人。少女心中

只想著這件事，走出了航廈大樓。

※

時間稍微往回拉一些，巴納吉在同一棟航廈大樓的布荷公司辦公室裡，面對著管理課的

股長。

「那，今天沒辦法出勤嗎？」

「這是上頭的指示。臨時有貨船要進港，所以要先清出高架橋……我拜託前一班的人加

班處理，已經出發了。」

上司要求提升效率，下屬要求改善工作環境，夾在中間的股長不忘先說明錯不在自己身

上。在龐大的宇宙塵造成社會問題的現在，布荷公司的業績也有飛躍性的成長。不過大部分

人將他們鄙為翻了身的廢棄物回收業者，整體漂著一股不精明的感覺。就算把「廢棄物回收」

112

改成「資源回收」，社員的意識並沒有改革，這間「工業七號」的營運處，以及裡面的股長等人，總漂著一股寂寞的氣息。

這樣的布荷公司會很乾脆地讓出高架橋給臨時船隻，老實說也沒什麼好驚訝的，不過對打工的巴納吉來說，也由不得他報以同情下去。早班的小隊已經出港，所以今天的打工飛了。也沒有什麼最新型迷你MS，一切是白忙一場，讓他想抱怨個兩句「我好不容易第一個到……」之類的。

「不好意思，下次加班費我幫你多加一點。」

戴著眼鏡露出假惺惺微笑的股長，似乎正忙著調整已經延誤的行程。他並不隱瞞自己沒有空應付打工人員的態度，走到辦公室裡面去接電話了。夜班的兩位職員也低頭盯著自己的螢幕看。巴納吉看到這種狀況，也沒力氣多說話，便離開了漂著膠脂味的辦公室。「脫節」這句話再度在他腦中掠過。

巴納吉讓哈囉先到走廊，輕踹了一下滿是鞋印的牆壁，順勢讓身體漂向可以俯瞰中央港的走廊窗戶旁。布荷公司使用的四號高架橋的確停靠著沒什麼印象的船隻。是舊式的垂直離陸船（V-TOL）。污垢很顯眼的船體上有「里帕科拿貨運」的標誌，還有船名「葛蘭雪」。

「名字還真有格調……」

帶著一點洩忿的心理說出這句話後，他發現拓也從走廊的另一端漂來。拓也從最高速度的移動握把放手，身體因為慣性撞在牆上的緩衝墊上，開口第一句話就是：「巴納吉，你這傢伙……！」而巴納吉默默地指著辦公室的入口。

拓也愣了一下，隨後走進辦公室，不到一分鐘又回到走廊了。他一臉搞不清楚狀況的樣子，不過一看到巴納吉他又笑了，口中還說著「天譴、天譴啦」。巴納吉抱起拍著耳朵的圓盤跟著叫『天譴、天譴』的哈囉，蹬了走廊的地板一腳。

離工專上課時間還有三個多小時。他們也不想回宿舍再睡一覺，於是巴納吉跟拓也前往工業區的餐廳。面向殖民衛星內側的餐廳，同時是兼具瞭望台功用的休息所，這個時間還可以小睡一下。

在整座殖民衛星幾乎都是工廠的「工業七號」中，鄰接docking bay的無重力工業區是最大的生產據點。從製鐵、加工、熱處理到組裝，有各式各樣的生產線，規劃了活用無重力環境的生產工程。從削製電動車用的螺絲、到精煉MS裝甲用的鋼達琉姆合金，工業相關製品這裡可說是無一不生產。

對一天三班，二十四小時運作的工業區來說，不管深夜或是早晨都只是一個時間的單

位。一進入充滿空氣的卸貨區，就聽到抱著角材交錯的迷你ＭＳ驅動音、哨子的聲音、引導員的吼聲，還有鐵塊撞擊的聲音不斷傳來，不久還聽到作業員的咆哮：「死小鬼！來這邊要戴頭盔！」巴納吉跟拓也大叫：「對不起！」不過卻沒有減緩移動握把的速度，依然橫越通往餐廳捷徑的卸貨區。

途中，巴納吉對拓也說他在地下鐵看到白色ＭＳ的事。專攻ＭＳ工學、將來目標是成為測試駕駛員的拓也，對軍事相關知識的熟悉已經到達狂熱的境界。巴納吉以為他聽到新型機必定臉色大變，不過拓也的反應出乎意料之外地冷淡。

「跟吉翁的戰爭結束了，聯邦軍終於開始著手重新編制。就算開發新型機，頂多是吉姆系的小幅度改版吧。」

「可是那架機體全身白色，又長了一根獨角，看起來很特別耶。既然重編的話，會開發新主力機體也不奇怪吧？」

「傻子，那是戰時才會發生的事。沒假想敵，怎會撥預算開發新型機。」

這說法聽起來很有道理。「是這樣嗎⋯⋯」巴納吉才開口，拓也便以受不了的語氣回應：「你真是什麼都不懂。」巴納吉聞言有點想找個洞鑽進去。

專心致力於一件事上的人，不管專注在什麼方面，都會從那件事上培養出觀察世界的眼

光，而自己卻沒有，令巴納吉感受到矮人一截，慢人一步的焦慮感。如果是普通高中還好，但是對於在亞納海姆工專這條「單行道」的人來說，這種感覺簡直像是罪惡感。

「真好，你有將來的目標。」

所以巴納吉突然提起這個話題。拓也一臉驚訝地看著他，嘟著嘴說：「你在說什麼啊？」

「你不是也志願去開發木星圈嗎？」

「是沒錯啦……」

不過巴納吉跟拓也不一樣，他轉進亞納海姆工專時只是從許多科目中挑選一個罷了，並沒有特別的堅持。巴納吉是想看看木星，也對新領域這個名號感到心動，不過一想到為了這個，必須讀工學或數學等等的，就沒力氣了。不，不是因為唸書痛苦，而是混在一群真正有熱血的志願者，使他感到自己「脫節」了，所以才痛苦。

想到這裡，巴納吉常有的疑問又浮現腦海中：自己是不是根本不應該來這裡？他在記憶的斷層中回想會來到這裡的原因。母親死去。葬禮那天夜晚出現一群穿著西裝的男人，並且說：「我們是你父親雇用的人。」告知以後的生活將會受到他們的保障。之後拿到的，是亞納海姆工專的轉入申請書──

他們沒有說明父親是什麼人。只說有一天他會親自來見自己，而巴納吉也不想多加追

問。雖然不是毫無興趣，不過母子兩人相依為命十多年，現在突然冒出父親，不管是誰都會感到困惑，而且不管有什麼理由，連母親的葬禮都不肯來的男人，巴納吉實在不想認他為父親。同時他也覺得要是輕易地敞開心扉，就好像背叛了母親一樣。

母親是溫柔而堅強的女性。她單身撫養巴納吉，讓巴納吉沒有時間交朋友就轉學了，不過那並不是母親的錯。巴納吉不斷地改變職業跟住處，讓巴納吉從不覺得他需要父親。雖然不永遠記得，五歲那年的聖誕夜，這顆哈囉毫無預兆地送來的事。

母親說這是聖誕老人的禮物，不過巴納吉依稀知道這是父親送來的禮物。之後母親像逃難一樣搬家，可以想像是為了遠離父親。而要是追問，母親會不高興、會面有難色，因此巴納吉十歲以前就知道這是不能問的問題。

「他是很強悍的人，你可以以身為他的孩子為榮。不過我知道他的強悍，並不會給我們母子帶來好的結果，所以媽媽只能帶著你逃離那個人……」

母親提到父親時，頂多就只說了這些，面對母親接著問：「你了解嗎？」巴納吉也只能裝作懂了點點頭。母子住在SIDE1的老舊殖民衛星中，接近貧民窟的舊市區。看著不應住在這種地方的母親，心中掛念著不要造成母親太大的負擔，同時受自己「脫節」的感覺糾纏，巴納吉就這麼長大了。

特別是那原因不明，從有記憶時就開始感受到的「脫節」感。與格格不入的感覺不一樣，就好像自己有其他真正該去的地方，而身心一直從那地方脫離。這種毫無根據的感覺，即使他接受未曾謀面的父親邀請，住到「工業七號」的現在仍然沒有消失。會期待來到這裡後，「脫節」的感覺就會消失，本身就已經是與世界脫節的幼稚想法，只不過是思春期的妄想罷了。巴納吉也能夠這樣冷靜而客觀地分析自己。

他以為只要穿上亞納海姆工專的制服，想著自己成為大企業的一員，就可以忘掉這種感覺。然而過了八個月的全體住宿制學生生活，他得到的只有跟普通駕照一起考到的迷你MS駕照。在毫無改變、沒有事情發生的日子中，「脫節」的感覺逐漸擴大。他到現在仍然不知道父親的真面目，也沒有試著去知道，還被逐漸縮小的將來壓得喘不過氣來。

自己是為了什麼來到這裡的，又憑什麼期待「脫節感」能夠填補？重新抱好一直用心保存的哈囉，巴納吉思考著。是要見父親一面？見面確定自己的來歷？但是現在見面，也不能改變什麼；知道自己的來歷，也無法保證那就是自己的去處……

思路就這樣一直原地打轉，他們從卸貨區移動到集貨區。走在前面的拓也突然興奮地大叫：「好棒，大收穫！」巴納吉跟著抬起頭來。

在廣大的集貨區一角，置放著MS的殘骸。不知道是布荷公司還是其他「資源回收」業

者回收的。兩腿膝蓋以下的部位被切斷，右臂肩膀以下的部分也不見了，不過深綠色的軀體，以及附有單眼的頭部，破損程度都還在可以辨識出原型的範圍內。這的確是大收穫，巴納吉也這麼覺得。在現在殖民衛星或戰艦等巨大的殘骸幾乎都被回收，主流變成迷你MS能夠拉動的小碎片的情況下，能夠發現原形保留得這麼好的碎片實在很難得。不知道是誰發現的，不過他靠這一架就足以賺半年份的薪水了。巴納吉跟拓也一起開移動握把，往殘骸的方向漂去。

「那是薩克？」

抓住可以俯瞰殘骸的工作甲板的扶手，巴納吉問拓也。那是過去吉翁公國的主力機體，是MS的始祖、也是代名詞的機種名稱。不管是帶有許多曲線的綠色機體，或是左肩甲上的刺，巴納吉想不到其他有這些特徵的機體名。不過拓也的回答卻是：「傻瓜，不是啦。」

「這是『吉拉·德卡』，在『夏亞之亂』時用的機體。」

「沒聽過，我沒有那麼瘋兵器。」

「這可是亞納海姆製的喔！記下來吧。」

拓也用食指點了一下太陽穴。巴納吉則是不予理會，盯著MS的殘骸看。燒焦的痕跡相當明顯的機體四周都有作業員，正用手上的筆記型終端輸入資料。不知是在確認機體狀況推

敲收購價，還是在決定解體後要怎麼分配。雖然單眼跟防護玻璃都已經破了，不過切斷的動

力管線還在漏油，讓人懷疑熱反應爐是不是還能運作。是塊還留有人型外貌，讓人覺得整備

一下也許會動的殘骸。

這樣子說不定駕駛員來得及逃出去？巴納吉心中閃過這個念頭，將目光移往腹部的駕駛

艙，卻很快地發現他錯了而倒抽一口氣。保護駕駛艙的裝甲因高熱而扭曲，開了一個直徑將

近一公尺的洞。看起來是被光束兵器打穿的，燒毀駕駛艙，將駕駛員不留痕跡地蒸發的光束

彈孔，看起來就像是通往虛無的黑洞。那是與他們無緣、名為戰爭的人類行動所打穿的洞。

又深又黑，彷彿要將人吸進去一樣──

「……戰爭已經結束了，現在不會有新型機體。」

吞了一口口水的拓也，又提起剛才的話題。他的側臉看來似乎有點蒼白。

「最近也沒什麼恐怖活動的新聞吧。」

「是還有吉翁的殘黨，不過規模已經不足以稱為軍隊了。去年的國防白皮書也寫了『對

吉翁主義的鬥爭已經進入掃蕩階段』。」

「我住的殖民衛星也曾經有獨立運動家，不過他說什麼宇宙居民自治獨立，我聽了也沒

什麼感覺。」

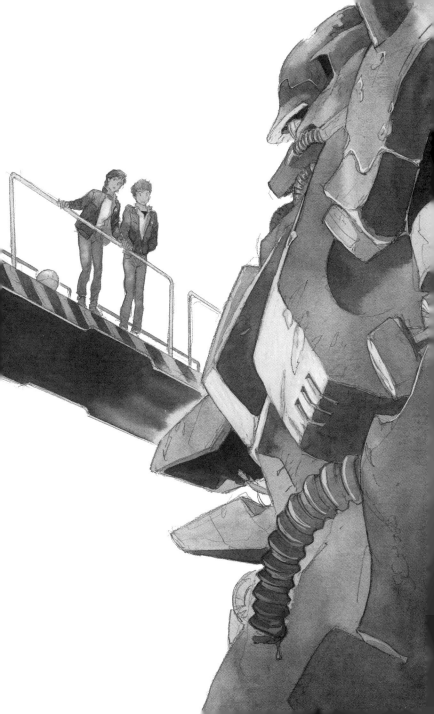

位於月球背面的ＳＩＤＥ３自稱吉翁公國，從地球聯邦政府獨立，引發後人所說的一年戰爭。這點巴納吉也知道。「工業七號」所在的暗礁宙域，就是雙方的序戰「魯姆戰役」的殘骸。巴納吉自己，也是這場死亡總人口半數的反動下所誕生的團塊世代──也就是社會學家所說的戰後嬰兒。戰爭結束十六年來，號稱吉翁殘黨的集團數度引起紛亂，還進行大規模恐怖活動。不過這些對巴納吉他們來說都是另一個世界發生的事，只不過是電視新聞及教科書上所傳達的情報。不管是戰爭，還是宇宙居民的獨立運動，對他們來說都跟虛構的故事沒什麼差別。

然而眼前陰暗的彈痕，卻告訴他們那些都是現實。讓他們實際感受到有人因此而死，控訴他們怠惰的日常生活。他們很有默契地一邊閒聊，一邊離開了這個地方。突然出現在眼前的戰爭片段不容易消逝，持續在巴納吉腦中鑽出又深又暗、通向虛無的洞口。

面對殖民衛星內部的餐廳，有一面牆壁全是玻璃，可以從圓筒中心眺望內壁上的街道。

上午五點二十分，縱貫殖民衛星內部的人工太陽還沒開啟，從三千公尺高空看到的內壁街道宛如罩著雲的細密光毯。

再過十分鐘，人工太陽即將宣告今天一天的開始，龐大的光能與熱量給「工業七號」帶

來早晨。那時餐廳的窗戶會罩上濾光器，減弱人工太陽在近距離發出的光芒，不過現在還沒有遮上的必要，窗外通到殖民衛星反方向的人工太陽柱還沉浸在黑暗之中。這個時間來餐廳的人很少，巴納吉與拓也各自托著自己的托盤坐在窗邊的位子上。

他們談著一個月後暑假前要交的報告怎麼做、物理課的老處女總是整人，就這樣閒聊了一下子後，拓也開始打哈欠。他把空的燉湯管塞到托盤裡，說了一聲「我要睡覺」，便趁著在無重力環境下把腳亂擺。巴納吉因為小時候受過母親嚴格管教，沒辦法像他這樣亂來。雖然自己覺得已經很努力配合周遭的人，放寬自律了。

「你也睡吧。今晚米寇特家中要開派對呢！」

拓也閉著眼睛說。巴納吉回答：「是嗎？」語氣聽起來沒什麼興趣。

「我們這間工專沒有魅力的太多了，不過她的學校有不少正點的女孩。這是認識的好機會，要先存點力氣。不然到了夏天還是單身可就難過了。」

「反正你不是要回老家？：就算在這兒交女朋友⋯⋯」

「別這樣說嘛。我每年都有跟家人一起去法蘭西絲卡殖民衛星旅遊這檔苦差事要做。整天帶著弟弟妹妹釣魚，晚上要跟親戚一起烤肉，幸福得我都快哭了。要是沒有女朋友在等我，我怎麼可能撐得下去啊！」

「那就別去嘛。」

「也不能這樣啊，所謂家族的牽絆……」

拓也突然閉口，睜開一隻眼睛問：「那你暑假要怎麼辦？」被這樣關心令他有點煩悶，巴納吉聳聳肩說：「誰曉得。」

「回老家也沒親戚，房子也退租了。頂多就是留在這裡繼續打工賺錢吧。希望在贊助者改變心意前能自己出學費。」

「你爸還是什麼消息都沒有？」

「嗯，不過真的有消息，我反而不知道該怎麼辦。」

「唔……真難懂。把你叫來這裡，卻又不來見你。」不過巴納吉只有在形式上回應了「嗯……」一聲，視線仍然看著昏暗的窗外。

拓也自覺外人能關心的部分就到這裡，便沒有再提起這個話題。他把話題轉回來：「那麼你更該把握今晚啊，十六歲的夏天就這麼一次耶。」

倒不是他沒興趣。巴納吉跟其他人一樣經歷過戀愛與失戀，在故鄉也交過幾位女朋友。

不過，對她們來說快樂的事情，對巴納吉來說並不快樂。而他也沒有真心去配合她們，老是被看透，因此交往都不長久。比思春期的少女還要難以忍受男人不夠誠意的生物，畢竟在這

世界上並不存在。

不，那只是沒有認真地談過戀愛，要是找到好的對象，也許事態會有所改變。今晚的派對說不定就會有這樣的邂逅，巴納吉強迫自己這麼想著。可以一口氣修補自己與世界的「脫節」，令他沉醉的邂逅。讓這座工業殖民星看起來變成薔薇色，並且成為自己居處的邂逅。成為整天進出工廠的其中一員，每天沾滿汗水及油垢，珍惜在工作回家的路上去喝杯酒之類偶爾的奢侈——讓自己可以接受這種人生的邂逅。

窗戶外，黎明前的街燈亮著。其中高速公路的燈呈螺旋狀，看起來像夜間送貨卡車的光點無聲地滑動在道路上。再過兩小時，大部分的人都會起床，奔向各自的工作場所。等公車的隊伍在各處的站牌形成人堆，地下鐵載滿了交班的工作人員來往在內壁街道上及工業區之間。與昨天一樣的今天、與明天大概也一樣的今天，像輸送帶一樣不停地轉動。

「我們畢業之後也會成為這片風景的一部分嗎……」

感到「脫節感」又變強烈的巴納吉輕聲說著。拓也沒有回應，巴納吉看向他，發現他睡著的身體快從椅子上浮了起來。在他抓住拓也的肩膀，壓回椅子上魔鬼氈的瞬間，巴納吉看到了窗外的「那樣東西」。

從餐廳上方一百公尺左右的基部，延伸到殖民衛星反方向的人工太陽柱——正閃著警示

燈，橫跨在黑暗中的巨大柱子附近，有東西在漂。一開始他以為是垃圾。反方向在進行殖民衛星建設工程，被人工對流捲走的垃圾滯留在太陽附近是常有的事。但是那小到移開目光就會消失在黑暗中的「物體」，卻用自己的力量在動。看起來就像在拚命扭動身體、擺動手腳，想控制自己隨風漂流的身體。

他下意識地讓身體浮起，把臉湊近窗戶。感覺哈囉在背後順勢從桌底浮起來、拍動耳朵浮在空中，巴納吉凝視著那被微弱的警示燈照亮的「物體」。沒有錯，那是人，有人漂流在人工太陽的附近！距離雖然有一公里遠，但是巴納吉甚至看到──或者該說是感覺到漂流的人影穿著披肩式的外套。

這個時間馬上就要天亮了，不可能進行人工太陽的檢測。巴納吉凝視著連太空衣都沒穿的人影。人影離開人工太陽，漂向內壁的方向。很明顯是遇難了。要是天亮的話，應該很容易發現，但是到那時人工太陽開啟，周圍的空氣溫度會被烤得極高。照亮直徑六公里多的圓筒，給整座殖民衛星帶來春天陽光的龐大光源，將會瞬間燒光附近的物體。

「……那可不妙。」

巴納吉看向手錶，上午五點二十六分。離天亮剩下不到五分鐘。「咦？怎麼了？」巴納吉丟下還在睡眼四顧的拓也，踢向桌子，一口氣衝過悠閒的餐廳，以入口旁的柱子當支點衝

126

向走廊。在這不能浪費一分一秒的時候，他沒有想到要去跟其他人說明。受衝動驅使的身體筆直地衝向作業場。

※

她一時間無法理解發生了什麼事。視線中只看到離她遠去的人工太陽柱，以及被內壁的街燈照亮的雲朵交互流動又消失，捲動的空氣在她耳邊吹襲而過。

將兩腳往前踢去，少女試著停止身體的回轉，不過在人工對流中，這樣的動作只是徒勞無功。為了讓太陽的熱量在所有區域循環，殖民衛星內不停地吹著固定的風。設在無重力帶的人工對流發生裝置攪動空氣，讓太陽附近產生了錯綜複雜的氣流。

少女壓下竄升至喉頭的恐懼感，對自己說要冷靜。她順利地潛入人工太陽的裝檢區面，直到抵達與照明裝置平行的維修通道時都沒什麼問題。接下來只要握住移動握把，順著將近二十公里的直線通道移動，不到三十分鐘便可以抵達殖民衛星的另一邊——也就是她的目的地殖民衛星建造者。

可是，她沒有預料到那條通道因為修理，而拆除了一部分。當她前進一公里左右，發覺

通道被堵起來而放開移動握把時，已經太晚了。少女的身體順著慣性作用飛出去，撞破了堵住通道的膠帶，掉出通道外頭。

同時，她又撞到暫放在垂直通道上的滅火劑儲存槽，被噴出的滅火劑瓦斯壓當頭噴中，使得情形雪上加霜。少女被瓦斯壓推離人工太陽柱。而在無重力地區的虛空中，沒有其他可以抓住的東西，少女變成漂在殖民衛星圓心處的一顆塵埃。受到瓦斯壓及人工對流翻弄，被推向三千公尺下方內壁的無力塵埃──

人工太陽柱逐漸遠去。流動的雲層及貼在內壁上的街燈逐漸逼近。殖民衛星的離心重力，在沒有接觸內壁的情況下不會有作用。乍看之下似乎可以試著軟著陸，但是問題在那足以產生一Ｇ重力的回轉速度。從這裡看起來動作很慢，但是實際上殖民衛星的內壁以超過時速六百公里旋轉，少女的身體在旋轉的範圍外。要是這樣接近內壁，被高速接近的大廈撞上的話，必定變成肉餅。

但是她也不能待在無重力帶等待救援，預兆已經開始了。砰──砰──的連續震動音足以震動全體殖民衛星的空氣，這是人工太陽通電的聲音。是成列的照明裝置逐漸甦醒，一面燒熱周圍的空氣、一面發光的聲音。

我不想死。不，我不能死。少女沒有放棄，划動著四肢試圖接近人工太陽的維修通道。

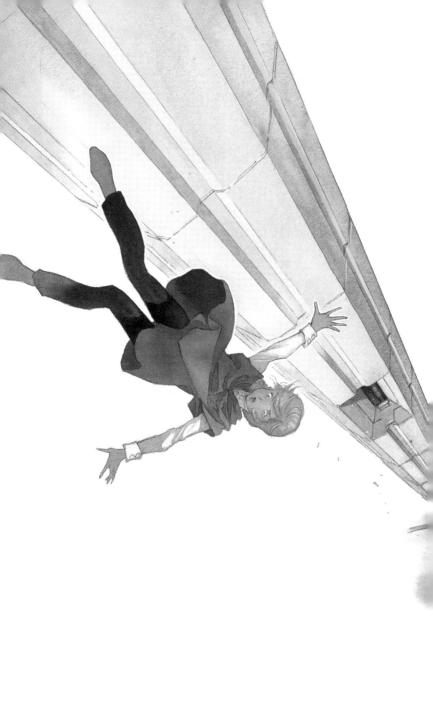

她對死亡早有覺悟，但是她不能容忍這種死法。為了守護自己而犧牲的將士們，以及早已過世的父母，也絕對不會原諒死得如此難看的自己。

這種想像比死更可怕。然而人工太陽卻彷彿在嘲笑拚命掙扎的少女，通電的聲音漸漸變大，照明裝置也逐漸開始發光。

※

幸好餐廳的隔壁就有迷你MS的停靠場。而那裡停靠著最新型的特魯洛公司製800型、人稱「特洛八」的機體，機上還沒有人，這狀況對於此時的巴納吉來說，真是一個意外的驚喜。

大概是去上廁所了，鑰匙卡還插在機上。巴納吉坐進「特洛八」的駕駛艙，確認是否有動力。他對大叫「喂，你⋯⋯」的作業員回吼⋯「危險喔！」接著解開卡在地板接腳上的腳部固定器。就在他不理嚷著「你是誰！不要隨便亂動！」並追來的中年工作員，讓「特洛八」向前進一步的時候，一顆綠色的球體撞擊作業員的頭盔，乘勢跳進駕駛艙。「哈囉!?」巴納吉不自覺地喊出口，並將乖乖追來的哈囉夾在膝蓋間，蓋上了半球形的防風罩。

巴納吉做完最低限度的安全確認手續之後，解除腳部的電磁。「特洛八」短小的腳部踢向地板而浮起來的同時，巴納吉踩下油門。背部的噴射裝置點火，「特洛八」朝著面向殖民衛星內的貨物出入口一口氣加速。

殖民衛星的前端部，從內壁到無重力工業區的急斜坡被稱為「山」，正如其名地有裸露的岩層與植被覆蓋著研缽型的氣密壁。從內壁仰望的話，呈現的外觀讓人想到就像標高三千公尺級的山──有名的富士山，隱匿在雲中的山頂附近有許多纜車站，以及往來於無重力地帶的搬運船的貨物出入口。「特洛八」通過其中一個出入口，沿著人工太陽柱前進。吹襲而來的人工對流讓機體搖搖晃晃，不過巴納吉仍然四處張望，尋找漂在黑夜中的人影。

不用靠夜視鏡，巴納吉就發現了漂流的人影。他沒那個心力察覺這有多麼不可思議，巴納吉再度發動「特洛八」的推進器。這跟在真空中駕駛不同，機體很重。充斥殖民衛星內的空氣形成一道牆，機體的震動透過操縱桿傳來。他一瞬間感覺到自己真是亂來，但是這股理性隨即消失。

人工太陽的照明器開始微微發亮。離完全開啟、燒灼周邊空氣已經沒有多少時間了。巴納吉開啟對物體感應器，讓目標物與自機的距離及相對速度等數值顯示在操控台的螢幕上。

雖然要領跟回收宇宙垃圾的一樣，不過對手是活生生的人類。要是接觸的方法太粗暴，可能

會把她害死。

與人影的距離越來越短，已經能透過防風罩看到披肩式外套飄動，及纖細的四肢跟身體的影子。是女的——在他直覺地這麼想的瞬間，旁邊吹來的對流大幅搖動機體，讓巴納吉連忙調整推進器的推力。因衝擊而浮起來的哈囉眼睛一閃一閃，叫著：『振作點，振作點！』

「特洛八」再一次噴射推進器，一口氣接近人影。對方似乎察覺到機體的聲音及光亮，漂在虛空中的人影把視線轉向機體。那對翡翠色的瞳孔即使在黑夜中也含著清晰的光芒，有如經過琢磨的寶石。

這一瞬間，活體的存在感突然傳遍他全身，巴納吉馬上打開了防風罩。這不是出於思考，而是本能地感覺到眼前的肉體太脆弱，經不起迷你MS那硬邦邦的機械臂捕捉。猛烈吹襲的風彷彿搗住了眼睛跟嘴巴。打開的防風罩灌進了風，讓「特洛八」機身大幅傾斜。他用單手抓住操縱桿，勉強維持機體的姿態，將另一隻手越過操控台伸長出去。隨風飄動的少女睜大眼睛，也將手往這裡伸。眼神交會，「特洛八」機體與人影擦身而過的一瞬間，巴納吉握住那名少女的手拉進駕駛艙。

之後，人工太陽發出光芒，舖天蓋地的白光籠罩了「特洛八」的機身。巴納吉一邊用身體接住少女纖瘦的身軀，一邊關上防風罩、踩下油門。他沒有看到瞬間灼熱化的空氣膨脹、

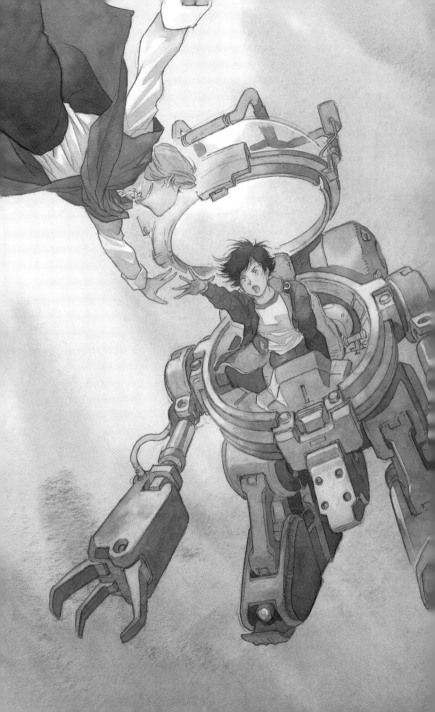

扭曲著襲來的恐怖景象。有如被爆炸性的光芒壓制，「特洛八」往內壁下降。

風從防風罩還沒完全關上的縫隙吹進來，讓紫色的披肩蓋在巴納吉臉上。巴納吉亂了方寸，過度用力地踩下油門。雖然他馬上拉開披肩確保視線，不過從內壁支撐人工太陽的巨大支柱已經逼近在眼前，鋼鐵的支柱以殖民衛星的回轉速──匹敵客機的速度撞過來，並且擦過「特洛八」的機身。

衝擊聲響徹駕駛艙，頭腦的麻痺使他一瞬間失去意識。腳下流動的街道旋轉，並高速接近。膝蓋上的人影大叫：「會掉下去！」感覺到她的胸部凸起壓在自己肩膀上的巴納吉，總算避免自己陷入錯亂。巴納吉回應：「我會想辦法！」並看向拖著殘像高速流動的內壁地形。「特洛八」沒有抵消慣性上升的推力，力量也不足以對上內壁的相對速度──在一秒之內下此判斷的巴納吉，再度握起操縱桿。

他用最大推力讓「特洛八」前進，並且盡可能控制高度逐漸下降的機身，移動到位於輕工業區與住宅區邊界的幹道上。雖然速度計超過時速兩百公里，而且承受空氣的流動後還會再加速，但是跟內壁的相對速度還是差上時速四百公里。確認道路上沒有車子跟人影，內心低喃「行得通」的巴納吉，刻意降低「特洛八」的高度，飛進流動的大樓群間。

彷彿要壓潰拚命噴射推進器的「特洛八」，帶有殖民衛星回轉速度的道路從後面往前流

去。「特洛八」降到高度五公尺，穿過高速流去的高架橋，卻被背後襲來的空氣壁壓住，高度不斷下降。巴納吉看著後照鏡，左右閃避高速追來的街燈及電動車，就在高度計正要降到零的前一刻，大叫：「咬緊牙關！」

「特洛八」的腳底碰到道路，突然被離心重力抓住的機身好像被撞飛一樣向後倒。跟路面的相對速度雖然降到三百公里以下，但仍然是迷你MS的衝擊吸收裝置無法吸收、令人感到骨頭都散掉的衝擊。衝擊與巨響在腦袋裡攪拌著，安全氣囊從操控台中彈出。在感覺到安全帶繃緊肩膀那隻手掌上的感觸後，巴納吉的意識便消失在渾沌之中了。

環繞身旁的巨響，以及用仰臥的姿態在路上滑行的機體振動都逐漸遠去，彈起的柏油路碎片逐漸蓋住變暗的視野。接著視野中混入像是攔車用的鐵柵以及泥土，隨後最大的衝擊降臨，之後一切都被黑暗所包圍。

被鏟起的泥土從防風罩的裂縫中落下，掉在臉上。哈囉不斷「『緊急！緊急！』」地發出噪音，吵得巴納吉甦醒過來。他感受到脖子與肩膀的疼痛而皺起眉頭，透過隨處都有破損的防風罩望向天空。矇矓亮而熟悉的天空就在眼前。位於相對位置的內壁街道則被溶入光芒當中，連光源人工太陽所在處都無法辨別。這就是密閉式殖民衛星曖昧的天空。

在他胸口有張被光芒照亮，生疏的面孔沉睡著——頭腦還沒清醒的巴納吉，俯視躺在他胸口的陌生臉孔。是與自己年紀差不多的少女。被風吹亂的短髮帶著美麗的栗色，細緻的肌膚白裡透紅。剛才一瞬間看到的瞳孔……那鮮明得令人印象深刻的翡翠色瞳孔，藏在閉起的長睫毛之中而不得見。

從她的頸後傳來混有香水味的柔和體味，漂進巴納吉習慣機油味的鼻子。心跳到這個時候才突然加速，巴吉納輕輕把少女緊貼著的身體從自己的身體上移開。確認她還有呼吸後，巴納吉打開「特洛八」的防風罩，將少女留在座位上，爬出駕駛艙。

「特洛八」似乎撞破綠化公園的攔車柵，刨起草皮撞上小丘，短小的身軀有一半埋在土裡。雖然從這裡看不到，不過幹道的路面一定也被刨刮得厲害。就像隕石落下之後的慘狀。

周圍沒有人影，清晨帶著薄薄霧氣的公園，寧靜得只有麻雀的聲音。萬一是有許多人走動的大白天的話……這麼一想，巴納吉才終於感覺到自己闖了大禍，膝蓋開始發抖。警察跟消防隊馬上會趕來，引起整座殖民衛星騷動，自己可能也會被逮捕。雖然是為了救人，不過任意開走迷你MS，還弄壞了街道，事情沒有這麼簡單就擺平，說不定還會被退學——

突然間，他的腳踝被抓住、用力扯了一下。站在「特洛八」上面的巴納吉意料之外地失去平衡，來不及叫出聲就摔倒在地上。

臉跟腹部撞到裸露的地表，刺痛的感覺在鼻腔中散開。雖然一瞬間不能呼吸，巴納吉還是用雙手撐起身體想爬起來。不過有人早一步壓上來，巴納吉的臉再次埋進土裡。

「你是誰!?」

俯臥在地上的巴納吉，被發出聲音的人用膝蓋頂住腰部、從背後扭住右手。動彈不得的巴納吉，轉頭想看說話的是誰。而映在視線一角的，是那對翡翠色的瞳孔。

經歷琢磨的寶石光芒，發出威壓的冷冽俯視著自己。巴納吉動了動吃進土而沙沙的嘴巴，發出呻吟：「還問我是誰……」

「我是看到妳漂在太陽的旁邊，所以才……」

巴納吉仍然無法理解體型纖細的少女，卻用軍人一般的堅硬口氣說話、壓制著自己的現實。少女仍不放鬆警戒，此時哈囉搞不清楚狀況的聲音『巴納吉，巴納吉，還好嗎？』從頭上掠過。少女似乎轉過頭，看到「特洛八」駕駛艙裡跳動的哈囉，而稍微放鬆了扭住巴納吉右手的力量。「你是這座殖民衛星的人？」等巴納吉對此質問點頭，她才鬆開頂在巴納吉腰上的膝蓋站了起來。

在恢復自由的巴納吉站起來之前，少女爬進「特洛八」的駕駛艙，似乎在確認還通著電的操控台面板。少女沒道歉也沒道謝，只說「這個還能動」，讓巴納吉不明所以地眨著眼。

「我急著趕路，你可以送我到殖民衛星建造者的入口嗎？」

少女從操控台面板上探出上半身，若無其事地說著。「殖民衛星建造者……妳是說『蝸牛』？」巴納吉反問，而少女用她堅定的眼神肯定了。

「不行啦，那邊禁止進入，而且妳得去醫院看看……」

「你接得很好，所以我沒有受傷。拜託，我很急。」

「就跟妳說不行嘛！光是把這東西開出來我就得受罰了。一不小心會被撤照的。」

拚命地解釋的自己，跟一邊聽話卻露出「為什麼反抗我」的質疑表情的少女，好像都已經超越異常的境界、失去自我了，但是少女依然是冷靜的。她跳下駕駛艙，低聲說：「沒有時間了。」話中帶著些許焦慮。

「我必須去見一個人並且跟他談。不快一點的話，事情將會無法挽回。」

「什麼啊，是會發生什麼事？」

「是戰爭，又會發生大規模戰爭。現在或許還來得及阻止。」

心臟噗通地跳了一下，巴納吉看著少女的眼神。深沉的翡翠色瞳孔並沒有失去理智，也沒有要求同意，只有必須這麼做的堅強意志，巴納吉感到他被那股力量所吸引。要不是聽到巡邏車的警笛聲，他可能就當場點頭了。

警笛聲不是從單一方向，而是從四面傳來。轉過頭去張望著的少女，接著回眸望著巴納吉，要他快一點下決定。他壓下心中的悸動，將視線從少女的目光移開。「不行，我不能這麼做。」巴納吉回答。少女微縮下顎，目光一瞬間黯然，隨即用遮斷一切的冷漠眼神瞥了巴納吉一眼。

「沒骨氣……！」

她低聲說完，頭也不回地跑走了。那聲音深深刺進他內心深處，感受到比身上的傷更加銳利的痛楚傳遍全身，巴納吉目送少女的背影。

「那傢伙是怎麼回事……」

把留在口中的土隨著這句話一起吐出，巴納吉才想到來不及問她的名字。少女的背影消失在朝露之中，取而代之的，是大批的巡邏車，透過朝露而糢糊的紅色燈光，映在巴納吉的視野中。

宇宙的星空中，飛著帶有螺旋槳的複葉機。那是燃燒石油讓發動機運轉，中世紀的古典飛機。

2

呆呆地看著飛機，利迪・馬瑟納斯想像著坐在上面飛翔天際的自己。戴著飛行帽跟護目鏡，脖子上綁著白色的圍巾，用特技般的戰技飛行玩弄敵機的擊墜王。身為飛行員就是要像這樣。就算螺旋槳飛機被噴射機取代，甚至進化為裝備熱核火箭的宇宙戰機，飛行員都應該是孤高的騎士。被老資格的士官咆哮，或是被飛行員的學長頤指氣使使這一類的鳥事，不該發生在飛行員身上，那些是從海軍繼承下來的不良傳統。而中世紀之後的飛行員，得到空軍這塊具有特立獨行氣氛的地盤，必須是與一般士兵隔絕的特別存在。至少，他們不該忘記這份氣魄……他是這麼想的。

然而，現實是殘酷的。

『利迪少尉，隊長在叫你。要你去艦長室一趟。』

宇宙的一區開啟視窗，專屬整備長瓊納・吉伯尼那長滿鬍鬚的面孔撇嘴笑著說。他是在這艘船上的整備兵中資歷最老，即使對方是軍官也會毫不猶豫開罵的資深下士之一。利迪坐在線性座椅上，嘟著嘴說：「為什麼老是叫我？」

『要拿東西去艦長室，這工作多適合少爺做啊！』

「我也是軍官哩，這跟出身或家世沒關係吧？」

『這種話至少要打下一架敵機的人才有資格說，快去！』

吉伯尼整備長的臉從螢幕上消失，只剩下咆哮聲迴響在駕駛艙中。利迪無奈地關掉全景式螢幕，輕輕抓住浮在頭上的複葉機模型。

模擬用的宇宙畫像消失之後，露出球型內壁一片片螢幕的接縫，駕駛艙突然變成又狹窄又殺風景的監控室。利迪把複葉機的塑膠模型用塑膠布包起來，放進顯示器後面放備用品的地方，不甘不願地打開艙門。彎下腰來才總算能通過的艙門在正前方開啟，焊接的聲音、起重機的聲音、鋼鐵的摩擦聲一口氣竄進駕駛艙中。

還有，背對著一切喧嘩，穿著整備兵用連身衣的吉伯尼那一對白眼。利迪踢了一下線性座椅，一派輕鬆地讓身體漂出駕駛艙。吉伯尼浮在空中的身體動也不動，用險惡的聲音問道：「你又在駕駛艙裡冥想啊？」

「我在加深與愛機的一體感，感動吧？」

「你連玩具都帶進來了還敢說！」

「拜託不要亂碰把它弄壞了。那模型絕版，要弄到手可不容易呢！」

要抓到規律與我行我素的平衡點，對於尖酸、刺人的話要不記恨、聽完就忘。遵循這項艦內勤務的祕訣，利迪拿了要送的文件就離開了。「誰管你，收集狂！」丟下這句話，吉伯尼有如與利迪交換一般地鑽進了駕駛艙。他的部下，四名穿著太空衣、手持工具的新進整備兵跟在他後面，從上下左右窺視駕駛艙。

全神貫注看著吉伯尼的一舉手一投足，把需要的工具迅速地交給吉伯尼，便是他們的工作。這個甲板平常充填著空氣，所以沒有必要穿著龐大的作業用太空衣，不過吉伯尼要新人隨時穿著。「要是被偷襲，牆壁突然開了洞怎麼辦？被吸出外頭的話，身體的血液會沸騰，一瞬間就死了。」這是吉伯尼的說法，而他實際上也的確在搭過的船艦上看過這樣的景象。

經歷一年戰爭的人，也就是戰中派的說法是比較有分量。

剛剛分發到這艘船上時，利迪也對這份重量表示敬意，在進甲板時會穿著駕駛員用的太空衣，不過現在都穿著連身衣加飛行外套的輕裝來。既然搭乘太空船，一旦被偷襲，不管在哪兒都是死，而且連吉伯尼自己在警報響之前都不穿太空衣。看著新兵們緊張的背影，利迪

心中想著，真可憐……不過這令他也想到自身的悲哀，突然有一股把被喚交付的文件全部摔在地上的衝動。他深吸了一口氣壓抑這股衝動，胡亂抓抓有點變長的金髮，使用鋼絲槍往牆邊移動。

被鋼絲拉著，接近設在牆壁上的狹窄通道，可以遠望受機的整體樣子。直線與平面的工學美感交錯，呈現出人型輪廓的中藍色機身。背部裝備了可變用推進機的RGZ-95「里歐爾」，由於推進機的機首從頭部後方凸出來，看起來比一般的MS大上一圈。在腹部的駕駛艙前擠成一團的吉伯尼部下們，這樣看起來還不到「里歐爾」的拳頭大。

在高度超過七層的廣大MS甲板上，還有七架同型的「里歐爾」以及四架地球聯邦軍主力機種RGM-89「傑鋼」，也正在各自的固定架上接受整備。「傑鋼」是汎用機體，「里歐爾」則分類為最新型的可變MS，不過兩者都繼承了聯邦軍MS的雛型──RGM-79「吉姆」的設計，整體外觀沒有差很多。特別是頭部那覆蓋住光學感應器的護目鏡型護罩完全是同樣的設計，利迪的座機，胸部寫著識別號碼NA-R008的「里歐爾」，正被清洗它相當於眼睛的護罩。

沒看到流線形機身的有翼飛機，只有長得像古老的卡通裡會冒出來的人形機械並排著。

這畫面看起來像他小時候去亞洲旅行看到的巨大佛像群，讓利迪再次感到厭煩。航空機的

美，是與空氣阻力協調之後所誕生的，因此在真空宇宙中使用的機體會發展出其他體系也是理所當然的。而多少留有飛機輪廓的宇宙戰機之所以消失、被MS這種「機器人」所取代，原因是利迪六歲時所發生的一年戰爭。

如果沒有發現給物理學帶來革命的新粒子——米諾夫斯基粒子，讓各種電子儀器失效這件事的話，也不會開發以接近戰為主的人型兵器。如果不是MS的始祖，吉翁公國的傑作機「薩克」立下顯赫的戰功，讓擁有壓倒性國力的地球聯邦軍被逼到幾乎敗北的話，這機庫應該還看得到複葉機的子孫，宇宙戰機。

當然，戰機並沒有完全消失，聯邦空軍的主力機，TIN COD II就是有航空機外貌的戰機，宇宙軍也還留有長距離支援用的戰機，可是它們都已經老舊，開發新機的預算也已經中斷很久了。加上空軍在掃蕩地球上吉翁殘黨的作戰完成後，有變成失業者集散地的感覺。不管多麼喜歡飛機，這對一個以好成績畢業於軍官學校的人來說，實在不算是有吸引力的出路。

結果，利迪來到這裡了。隸屬於地球聯邦軍首屈一指的巨艦，以駕駛員的身分駕駛MS。他自小的夢想實現……而且還是擺脫「家」的重力才實現的夢想，得到的卻是與理想有相當差距的日子。在過去那種精悍的飛行員早已消滅的世界中，過著被資深的駕駛員與士兵

調侃為「少爺」，受人指使的日子。

只是想到那在哪裡都擺脫不掉的「家」的話，這還算是可以妥協的環境。他一邊壓下心中的不滿，伸手去握窄道上的握把時，突然聽到「那假冒戰車的醜八怪是啥啊」的聲音從腳下流過。一名被鋼絲槍拉動的駕駛員，正瞪著放在甲板角落的兩台車輛。

全長超過十公尺的茶褐色機體，有著巨大履帶，看起來的確像是裝甲車或戰車。在離開「月神二號」之際，有三十名左右的運用人員突然與那車輛一起進來。在利迪看著那些車輛時，又傳來其他的聲音：「是特殊部隊那些人帶進來的吧？」

「之前一直用布蓋著，也不讓我們的整備員碰觸。」

「狩獵人類的殺人部隊啊，好討厭的客人。」

聽到這些「故意講給人家聽的壞話」，正在整備車體的「客人」——聯邦宇宙軍特殊作戰群ECOAS的隊員往這裡瞪了一眼。但駕駛員們絲毫沒有反省的樣子，牽著鋼絲從他們頭上通過。與其說是粗魯，不如說像小混混一樣小孩子氣的行為，讓利迪又想嘆氣了。

別名狩獵人類部隊的ECOAS風評並不好。而他們經常與船員劃清界線，連帶進來的裝備都蓋上布幔不讓人接近，這樣徹底的祕密主義讓利迪看了也很不爽。不過，以牙還牙也太不成熟了。基本上，訓練及編制都模仿海軍的宇宙軍，每艘船的群體意識都太強了。像吉

伯尼這樣的資深下士可以這麼神氣，也是經驗重於階級的海軍壞習慣。被太空「船」的概念局限，而把船員的習慣帶到宇宙才是一切元凶。

要是能把航宙艦艇當作巨大飛機，學習空軍的氣質的話，也許就會變成崇尚個人特立獨行，溝通管道暢通的組織了。反芻著沒有用的抱怨，利迪看向ECOAS的類似裝甲車的玩意兒。大概是因為接近目的地了，開始對著拉開布幔的車體各部位進行整備的隊員們，背影透露出一股緊張感，讓那一小塊地方簡直像不同的世界。他們雖然一身T恤加軍褲的不修邊幅裝扮，不過在無重力狀態下的動作非常熟練，也不隨便大叫。雖然不到肌肉體型，不過異常粗壯的上臂以及厚實的胸肌，看起來就像是訓練過的特殊肉體。

利迪的目光與其中一人對上。是之前對說風涼話的人投以一瞥的男人。利迪想為同伴的無禮賠不是而露出討好的笑容。不過男人笑也不笑，用看「東西」的眼神看著利迪，隨即移開視線繼續作業。

那不像人在看別人的眼神，投射出無機物的冷冽的雙眼，果然是屬於擁有「狩獵人類」別名之人。感覺像是被刀子抵住喉嚨，利迪快步離開了現場。

船艦的名字叫「擬・阿卡馬」。是隸屬於聯邦宇宙軍的獨立機動艦隊，隆德・貝爾的強

襲登陸艦，現在正在地球與月球間的平衡點，L1的暗礁宙域之前。再過三小時就會進入無數宇宙垃圾之間，發動全員對空監視布署。

全長將近四百公尺的船體，艦首有MS的彈射道，兩舷也一樣配備有彈射甲板。艦橋像馬頭一樣佇立在中央，兩片內藏太陽電池板的巨大翅膀，從艦橋後方往左右延伸。如果把裝備在船體左右後方的兩具引擎當後腳，把兩舷的彈射甲板當前腳的話，看起來就像是長翅膀的人面獅身像，或是巨大的木馬。就這點來說，這艘船可說是強烈地繼承了一年戰爭時期活躍的飛馬級強襲登陸艦——聯邦軍第一艘MS搭載母艦「白色基地」的外型。

不過，「擬·阿卡馬」不屬於任何級別，也沒有同型艦艇。若硬要分類，應該是分在擬·阿卡馬級的獨一無二的船隻。這是因為它是在戰後，將聯邦軍一分為二的大規模內部抗爭——人稱格利普斯戰役——發生之時，未經過正規的國防計畫所設計、建造的船。不過由於它沒有互換性又不好處置，而從軍隊的重編計畫中被除名。格利普斯戰役後雖然實施過大規模近代化改修，不過接收它的隆德·貝爾也不知如何處置，沒有擔當艦隊編制的一角。又因為難以連動而沒有配置伴隨艦，使它現狀是被專門拿來單機運用。

在宇宙軍的外圍團體隆德·貝爾中，又被排外的船隻……因此會讓疏離感產生扭曲的團結意識，讓舊習慣、排他性發達也是無可奈何的。利迪用這種想法驅散無法收拾的憤慨，離

開MS甲板前往艦艇的中央。

這些倒不都是壞事。甚至可以說，被排外的立場對利迪來說正好，而且他自己也不是完全不喜歡這種氣氛。志願分發到隆德・貝爾的是他自己，被配置到「擬・阿卡馬」也是考慮過立場及適性的。要是被分發到基幹艦隊的話，壓迫感還不只這樣吧！恐怕會落到上級怕他、同僚嫌他，什麼事都做不了而無法發揮的處境。

「家」的重力就是這麼強。聯邦中央議會的重要議員羅南・馬瑟納斯的嫡子。這種人居然跑來當MS的駕駛員？不可能，一定只當個一期就除役了。政治家的子嗣進軍官學校並不稀奇。因為有人說，在聯邦軍出頭過首相的政治家一族，馬瑟納斯家榮耀的嫡子，就是當政治家的捷徑。八成是打算與未來的將官吃同一鍋飯，營造在軍隊的人脈吧……

不是！但不管他強調幾百萬次，這樣的中傷從不間斷。我不是想當政治家，我的夢想是當駕駛員，所以不顧家人反對進了軍官學校！然而在軍官學校四年，在MS教導隊一年，深刻感受到反駁有多空虛的利迪，已經不想去面對這些中傷了。相對地，他開始摸索遠離中央的方法。不會有將官為了將來能出人頭地，而企圖賣他人情的地方。放棄出人頭地、被排外的人們聚集的地方。就算調侃他為「少爺」，卻沒有惡意或企圖，將他當成一般駕駛員運用的地方——

不過，會叫他這樣跑腿倒是意料之外。內心苦笑的利迪放開了移動握把。順著慣性漂移過通道，停在前往重力區的電梯廂前。剛好抵達的電梯廂裡，坐著晚他一期的學妹，美尋·奧伊瓦肯。

「哎呀，跑公文嗎？」「是啊。」電梯將交談的兩人載走。「擬·阿卡馬」裡內含圓筒狀的重力區，與殖民衛星一樣，利用回轉產生的離心力讓圓筒內壁產生重力。當然，因為直徑較小，只能產生微弱的重力，不過至少能把沒固定的物體留在地上。在長期飛行下，特別是吃飯及接受軍醫治療時，這設備顯得格外重要。

電梯通過重力區側面的垂直通道，到達圓筒的回轉軸部。直到門再度打開之前，兩人就這次的緊急離港，以及還不明確的作戰內容交換情報。目的地是暗礁宙域內的工業殖民衛星「工業七號」。作戰的主軸由ECOAS擔當，「擬·阿卡馬」是負責運送他們。

「『工業七號』是亞納海姆的工業殖民衛星吧？在殖民衛星再開發計畫中，要成為暗礁宙域建設新ＳＩＤＥ的根據地之類的⋯⋯我不覺得這種地方會有『帶袖的』的據點。」

「詳細情形我也不清楚，不過艦橋的氣氛很糟。蕾亞姆副長一直逼艦長，要他叫狩獵人類部隊人不高興了，更何況還有可能會演變成實戰。被狩獵人類部隊當成運輸工具就已經令

說實話⋯⋯」

「被那個大嬸盯上可受不了，奧特艦長一定被逼得招架不住吧？」

「是啊，實在沒辦法想像他在實戰時指揮的樣子呢！」

嘴裡這麼說的美尋，長相看起來離實戰更遠。暗褐色的眼睛與頭髮顯現出濃濃的東洋血統，身穿灰色的軍官制服，比利迪矮一個頭。大概是以身高上的自卑感為動力，她的努力程度在士官學校有「迷你戰車」的外號，不過卻不會給人有帶刺的感覺，是一個仍然不失穩重氣質的女性軍官。靈活地轉動的眼睛，給人的印象與其說是迷你戰車，倒不如說像花栗鼠之類的小動物。

二十二歲的美尋被分發到隆德・貝爾才半年多。資歷早他一年的利迪，因為先去MS教導隊受訓才分發，所以「擬・阿卡馬」對他們兩個人來說都是第一艘船，也是初次擔任幹部職務。離人稱「夏亞之亂」，與吉翁殘黨的戰爭已經經過三年，現在連以遇狀況立刻應變為宗旨的隆德・貝爾都遠離實戰了，因此沒有實戰經驗的人不算少數。近來，人稱「帶袖的」的游擊組織開始頻繁活動，與隆德・貝爾麾下的部隊數度交戰。不過處於外圍的「擬・阿卡馬」並沒有參與討伐戰。因此無法想像實戰狀況的，不只是利迪他們這種新任幹部。

「實戰啊……既然艦上載了狩獵人類部隊，那就不會是演習了。」

「真討厭，居然要在民間的殖民衛星進行祕密作戰。『工業七號』可還有亞納海姆經營

的學校哦？」

美尋說著，那說她還是學生也沒人會懷疑的稚氣臉孔變得陰沉。看著她那東洋人特有的細緻皮膚，利迪心想「好像變得有點粗糙」之際，抵達重力區的電梯門開啟了。與前往艦橋的美尋告別後，利迪讓身體漂向整條通道看起來都在回轉的重力區垂直通道。

一在通道著地，被離心重力捕捉的身體咯咯作響，像頭昏一樣的感覺襲來。抓住牆上的手把，由於全身血液被往下拽的不適感而皺著一張臉的利迪，與從餐廳上來的砲術員擦身而過，進了別的電梯。艦長室位在重力最強的最下層內壁。從垂直通道下降五十多公尺，途中因無重力而浮腫的身體漸漸變重，感覺連心情也一起變沉重了。

實際上，艦長室的氣氛也很沉重。報告後，大聲說道「失禮了！」走進艦長室內的利迪，馬上就知道原因了。

擬‧阿卡馬的艦長室內有執勤室與接待室，光是接待室就佔了超過六十平方公尺的廣大空間。有鑒於現代艦艇的戰力等同於MS的搭載量，艦艇不斷地大型化，然而維持運用所需的設備並不需要這麼多容量，結果使得空間可以用得這麼氣派。現在，接待室內以艦長奧特‧米塔斯為首，砲雷科跟航宙科的負責人都集中在這，不過讓房間氣氛凝重的並不是他們。與看起來帶著倦怠氣氛的艦長呈對比，對面的沙發坐著挺直的身軀文風不動，精悍的中

校，兩旁還有穿西裝的集團——同乘在這艘船上危險的「客人」們，才是讓接待室的氣氛變

得如此凝重的元凶。

這樣沉滯的溼度令他想起「家」的氣氛。一進房間的利迪，立刻看到MS部隊長諾姆‧

帕希利科少校，他避免接觸其他人的目光，把文件遞給少校。他本來想馬上右轉身離開房

間，不過諾姆隊長說：「我要簽名，你等一下。」讓他只能在原地待機不動。

坐在L型的沙發一角，在編制表上簽名的諾姆臉上盡是不滿，旁邊是難得脫下帽子的奧

特艦長。由於戰鬥時必須穿太空衣，因此宇宙軍乘船中是不用戴軍帽的，不過奧特身著平常

裝備時必定戴著帽子。這舉動是為了遮住他後退的髮線，在艦內乃是公開的祕密。毒一點的

機組員還說：「他長那樣子還需要在意禿頭嗎？」

「作戰中的指揮統一交由ECOAS這點沒問題？」

奧特動動他有點稀疏的頭頂，打破了沉默。充滿中階主管悲哀的聲音，與他那張看起來

像民間小工廠裡老伯的臉相輔相成。

「不過，隆德‧貝爾也有隆德‧貝爾要做的事，至少告訴我們作戰的目的……」

「那是機密事項，我個人沒有權限透露。」

坐在奧特斜對面那位精悍的中校，沒有表情地回答。ECOAS隊司令——塔克薩‧馬

克爾中校，挺直的背部以及結實的腿部肌肉，令人懷疑就算抽掉沙發，他也可以維持相同的姿勢。不管是那像石頭一般堅硬的表情，還是可以讓人動彈不得的銳利眼神，看起來的確不愧是指揮狩獵人類部隊的男人。

諾姆隊長停下翻閱文件的手，瞪著塔克薩看。利迪發現他正身處於最不想面對的場面，直立的身體更加僵硬了。身為對恐怖活動特殊部隊的首領，暗地處理過許多任務的塔克薩。跟他的眼力比起來，被硬塞「擬・阿卡馬」這種沒人要的船的奧特實在輸太多了。諾姆等船上的幹部，看到艦長節節敗退，很明顯一肚子氣，不過塔克薩面對這些視線仍處之泰然。利迪正置身有如這次航行縮影的現場。

「可是，這是要在民間的殖民衛星起事。為了讓被害降到最低限度，至少做一定程度說明……」

「所以才會讓我同行。」

奧特鼓足身為艦長的骨氣說話，而打斷他的，是塔克薩身旁，西裝集團的其中一人。在身穿傳統西裝的男人之中，獨獨穿著立領的人民裝式外套的男人，將一直把玩在手上的「擬・阿卡馬」模型放回桌上，環視全場人士的眼睛。

「我就透露這點吧！在『工業七號』正準備進行一場交易。雙方分別是『帶袖的』的幹

部，以及畢斯特財團的高層。」

笑著放鬆肥胖的臉頰，男人說道。他是與塔克斯他們ECOAS成員一起上船的「客人」中，最具身分的人。只知道他是亞納海姆電子公司的重要幹部，名字叫亞伯特。這男人臉上傲慢的笑容，似乎在告訴眾人作戰的實權已掌握在他手上。奧特回問：「你說畢斯特財團⋯」

⋯而此時旁邊的諾姆與塔克薩不約而同地瞇起眼睛，露出不快的表情。

「沒錯，表面上是將美術品移往殖民衛星的公益法人，實際上一手掌握畢斯特一族的財富與權力。雖然持股名義有做分散，但也是本公司的大股東。」

背對著掛在牆上的地球圈宇宙圖，亞伯特對眾人的不快視若無睹。

「當然，『工業七號』是本公司資產。不過，就算會有些許損害，也得阻止『帶袖的』與畢斯特財團之間的交易。這不只是亞納海姆的決定，也是聯邦軍最高幕僚會議的結論。」

雙眼皮的大眼睛令他看來有點娃娃臉，不過他的言行以及充滿分量的體型，實在令人看不出他的年紀。雖然亞納海姆電子公司是地球圈最大的軍需企業，不過讓民間身分的亞伯特跟隨作戰，容許他宛如關鍵人物一般的言行，是什麼原因讓最高幕僚會議下這種決定？「需要這樣拚命阻止的交易⋯⋯是什麼？」奧特艦長詢問的聲音微微顫抖。

「是『拉普拉斯之盒』，畢斯特財團打算把這樣東西交給『帶袖的』。」

一瞬間，沉滯的潮濕空氣四散，利迪感覺到冷風吹過接待室。「『拉普拉斯之盒』？」

奧特皺起眉頭。

「沒有人知道那是什麼，或是裡面裝了什麼。不過只有一件事可以確定。那就是『拉普拉斯之盒』開啟時，將是地球聯邦政府的末日。」

亞伯特背靠在沙發上，眼神非常認真，奧特艦長想報以苦笑卻沒有成功，僵硬的表情開始痙攣。塔克薩銳利的眼神盯著亞伯特不放。

「畢斯特財團藉著藏匿『拉普拉斯之盒』而保有榮華。亞納海姆也是命運共同體。不管他有什麼目的，我們都必須阻止失去理智的財團領導者。可以顛覆聯邦政府的東西要是落在『帶袖的』手上，會有什麼後果……事情很嚴重喔，艦長。」

帶著自虐的笑容，亞伯特說著。面對沉默不語的全體人員隱隱透露的那份懷疑與恐懼，利迪只能再次怨恨自己不幸碰上這種討厭的場面。

※

就算在走廊的邊緣，還是能清楚聽到拳頭打進肉裡的悶響。瑪莉妲·庫魯斯放開移動握

把，看著停滯在居住區通道的布拉特‧史克爾等人的背影。

「都是你沒有好好檢查，所以被利用來偷渡還不知道！」

越過咆哮的布拉特肩膀看見的，是臉頰被毆打而紅腫的年輕甲板員的臉龐。在無重力下，而且雙方都是讓腳底的電磁鐵吸著地板，所以被打到的人可是痛得很。就算布拉特有手下留情，那無從閃躲的鐵拳卻是直擊臉頰。甲板員將搖晃的身體站直回應「我不會找藉口的」，口中漂出血滴。

「這只是你想耍帥而已！為什麼不乾脆地道歉！」

布拉特抓起甲板員的瀏海，看起來打算再給他幾拳，不過卻被一道插入的聲音給制止：

「別打了。」瑪莉姐看見五、六個人聚在通道上所形成的人牆散開，出現辛尼曼船長那長滿鬍子的臉。

雖然聲音冷靜，不過用船長帽遮住的表情卻透露出苦惱。從接到「帛琉」本部的密碼電報，得知「她」失蹤了之後過了一個多小時。在廣大的地球圈中，「帛琉」可算得上是大海孤島。她會失蹤的話，只有可能是藏在出入的船隻裡偷渡。就在半信半疑下對船內進行徹底檢查之後，在拿來當備用品倉庫的其中一間船室發現有偷渡的痕跡，引起「葛蘭雪」全船一陣騷動。

雖然瑪莉姐也加入搜索，不過船內沒有「她」的氣息。看來是在入港之際趁亂離開了。

沒有發現她的出入是甲板員的疏失，會被布拉特揍也是應該的，不過大家都知道現在生氣解決不了問題。瑪莉姐先不管面面相覷的男人們，走進了似乎是「她」待過的船室。

她從牆壁的窗戶眺望中央港口，隨即閉上眼睛集中精神。混雜的人群氣息無法掌握，宛如人群熱氣的思緒亂流讓她的腦髓震動，雖然感覺到額頭的地方微熱，不過還是感覺不到「她」的氣息。人太多了，瑪莉姐在心中咂舌。在戰場極度集中的人類氣息，在這裡卻毫無秩序地隨意出入。要感覺特定的氣息，果然不是「人造物」能做得到的──

「人是在這個殖民衛星裡沒錯……不過要是隨意行動，被交易對手抓到把柄，那可不好玩。」

辛尼曼在入口外說著。瑪莉姐擦了擦不知何時滲出的手汗，回到通道。

「也許『她』跑去交易對手那裡了吧？」

「有可能，『她』一開始就反對這件事。說不定，是與畢斯特財團取得連絡……」

推開甲板員的布拉特說完，奇波亞．山特也接著說。辛尼曼看了兩位心腹一眼，一邊說

「那倒不至於」，一邊戴起船長帽。

「在帛琉裡無法自由地與外界連絡。她大概打算直接進行接觸吧！」

恐怕是為了促使「拉普拉斯之盒」的交易中止。辛尼曼讓他那與鬍子連在一起的硬髮透風，重新戴上老舊的船長帽，眼神中卻混有苦澀與驕傲。辛尼曼在這數年間為了保護「她」而注入心血，對於這自認是代理監護人的男人來說，也許有著覺得能判斷「她」會這麼做，這種類似自負的感情。瑪莉妲在心中如此想像，卻又斬釘截鐵地認為自己不懂這些，於是把眼神從看起來變得有些衰老的MASTER臉上移開。

她懂的只有一個，這是會給組織全體帶來危機的重大事項。要是失去「她」，「帶袖的」會失去向心力，好不容易逐漸再造的組織會產生龜裂。更別說落到聯邦軍手上，那問題就不只是「帶袖的」這一個組織的歸屬。可能會讓戰後長達十六年——或者從起源開始算起長達半個世紀的鬥爭歷史，一瞬間邁向結束。至今所付出的犧牲、流下的血汗全部失去意義。

「帶袖的」，以及「葛蘭雪」的全體船員，都將失去依靠。

聰明如「她」不可能不了解這些。真是傻……但是在這麼想的同時，瑪莉妲卻也發現自己心底覺得這樣做才像「她」，因此她停止去思考。不管是「她」的事、或是「帶袖的」的事，必要的判斷都由MASTER決定，自己只要聽從命令就好。東想西想使得實行時猶豫，是正常生活的一般人會做的事。用她一直以來的邏輯判斷之後，瑪莉妲用等待指示的眼神再度看向辛尼曼。

「瑪莉姐，拜託妳了。那孩子不懂世事，應該還走不遠。而且應該也會留下線索。」

大概是感覺到了自己的視線，辛尼曼看著這邊說。那是以最低限度的對話及呼吸傳達一切，MASTER熟悉的聲音。簡短地回答「了解」，瑪莉姐便離開了現場。聽著背後傳來布拉特「不要引起騷動啊」的多餘叮嚀，她搭乘電梯前往艦橋區。

擁有垂直起降機能的「葛蘭雪」，著陸時是以船尾為地板，變成像高樓大廈般的構造，船首的艦橋等於是最上層。在目前停靠於港口的狀況下，船內相對港口的地板來說是橫躺的，電梯是水平移動，不過在無重力狀態下，周圍的景物配置才是決定上下感覺的要素。瑪莉姐「上升」了十個樓層份，來到艦橋區，並進入艦橋下方——或著該說是後方——的伺服器房。堆滿通訊器及螢幕的小房間裡，有從剛才就一直盯著畫面看的人員，敲鍵盤的聲音一直沒停過。

除了任何人都可以存取的殖民衛星內當地新聞，還有工業七號的建設狀況及開發圖，甚至是工廠區的人員出入可以看。由於在停靠的期間可以藉著港口提供的網路線接上殖民衛星的網路，技術好的駭客便可以查到大部分的情報。撥開漂在空中的咖啡管，瑪莉姐問：「怎麼樣？」乘員則是頭也不回，直接丟了一張列印紙過來。上面印的是以即時派報為賣點的地方報的新聞。

「迷你MS，在公園迫降。擅自使用的學生聲稱是為了救人……啊。」

腦中浮現東西合起來的聲音。擅自使用的學生聲稱是為了救人……啊。看了看新聞的配送時間，並確認目前時間已經過上午九點的瑪莉姐，手持列印紙離開了伺服器房。

※

「……如上所述，一年戰爭於『阿‧巴瓦‧空』的大規模攻防戰後結束。之後，吉翁公國轉移為共和政體，與聯邦政府簽下和平條約，而簽定和平條約的月面都市是哪裡啊？巴納吉‧林克斯！」

躡手躡腳地經過教室後方，正打算坐上空位時，卻被站在講台上的班克羅夫特老師點到名，巴納吉當場愣住。

「是，嗯，那個……『馮‧布朗』？」

「是『格拉那達』。」砰的一聲，敲了講台指正之後，班克羅夫特老師不太高興地調整了眼鏡的位置。「事情我聽說了，快點坐下。」

到底是聽到什麼事？巴納吉在心中碎碎唸著，在扇形配置的長桌一角坐下。一邊受拓也

等同學行注目禮，一邊把自己的筆記型電腦插進桌子的插入口。翻出收納式鍵盤，按下登入鍵，漏聽一半的世界史講義成列地顯示在螢幕上。

據說舊世紀的通訊系統發達，無線構成的網路系統一點都不稀奇——甚至還有個人身上可以攜帶電話的時代——現在網路與電話基本上都是有線使用。因為人類住在殖民衛星這種「精密機械」中，所以嚴格管制電波的使用，不過由於到處都有米諾夫斯基粒子漂散，使得限制變得沒有意義。來路不明的米諾夫斯基粒子干擾殖民衛星，讓各種積體電路短路的狀況經常發生。雖然生命維持系統有著多重的防護對策，不過像重要資料就一定要印一份出來，

這是一年戰爭之後的習慣。

也就是說，這地球圈，戰後仍然常有米諾夫斯基粒子散布，說得更白一點就是，需要它的情況——戰鬥仍然在發生著。巴納吉突然想到這些，感到有輕微鞭打症的脖子隱隱作痛。

當然，不一定是實戰，也有為了戰鬥訓練而散布粒子的，據說最近連商船都會為了對付海盜而散布米諾夫斯基粒子。不過，裡面一定有從真正的戰場漂來的吧？說不定現在這一瞬間就有人在賭命，被光束砲燒死。就像今天早上在集散場看到的ＭＳ殘骸裡的人一樣。

「是戰爭，又會發生大規模戰爭。」

翡翠色的瞳孔閃過腦海，那句話在耳邊響起。巴納吉搖搖感覺還在震動的頭，將意識集

中在歷史的講義上。

「吉翁公國，是由薩比一家所統治的軍事國家。由吉翁・戴昆所提倡的吉翁主義，闡述上宇宙的人類將會帶來革新的『新人類思想』，結果卻產生基連・薩比這種選民主義者。雖然那不是戴昆的本意，不過他死後，其名號被薩比家利用，而被當成獨立戰爭的藉口，就這一層意義來說，它還是個很危險的思想。」

又不是由自己的經驗所得的知識，卻可以這樣毫不懷疑地掛在口中的人，到底有什麼樣的感性？巴納吉看著班克羅夫特老師動個不停的嘴，心裡這麼想時，筆記型電腦的畫面一角突然有聊天軟體的視窗開啟。

這是預料中事。缺乏刺激的學生們，怎麼會放過他這個讓幹道報廢一個線道、整座殖民衛星大騷動的當事者呢？巴納吉很不耐煩地按下按鍵，讓聊天視窗顯示在講義上面。

「伊卡洛斯大人，接受警察調查的感想如何？」

拓也大概是代表全班發問。「伊卡洛斯？」巴納吉反問，接著傳來的是網頁的連結，巴納吉開啟連結來看。

是亞納海姆公司經營的地方報《日刊七號》的首頁。巴納吉一看到「特洛八」卡進草皮裡的照片，以及標題「挑戰人工太陽的伊卡洛斯，很遺憾地在公園墜落」後，就馬上關掉網

頁了。

他感覺到四周的同學憋住笑意，看著自己的視線。「我救人錯了嗎？」巴納吉打上這個

回答。

「聽說你救的對象像煙一樣消失了。」「對於擅自使用迷你ＭＳ加上毀損公物，警察怎麼

說？」「工專方面的處置呢？」同學們問著。巴納吉用手撐著臉頰，單手打字：

「維修通道的監視器照到了似乎是侵入者的女孩子的背影，所以被認定是救人，嚴厲警

告之後無罪釋放。從到警察那邊接我的輔導老師樣子看來，校方也沒有大問題。只不過我放

學之後得去校長室一趟。」

佔班上七成的男學生同時興奮起來，開始敲打鍵盤。「女孩子！」「年齡、長相？」「你

們聊了什麼？」「哪裡來的？」……看著幾乎在發情的畫面嘆氣，巴納吉打入：「不知道，

警察在找她。」此時教室中響起用力敲打講台的聲音。

「你們這些人，不要以為歷史課對就業好像沒什麼幫助，就可以混了。雖說是工廠作業

員，亞納海姆不會雇用連高中程度都沒有的白癡。不要呆呆地相信就業率百分之百的漂亮話

啊！」

班克羅夫特老師開絕招，學生們立刻關掉聊天視窗，重新看向講台。工專學生知道未來

的工作掌握在教職員手上，因此轉換的動作很快。巴納吉嘆了一口氣，讓注意力回到講義畫面。

一年戰爭、格利普斯戰役、兩次新吉翁戰爭。看著枯燥無味的成列年表，無法脫離晃動感的頭腦中，還是感覺那對翡翠色的瞳孔在盤旋。

僅僅數小時前看到的鮮明瞳孔顏色，抱在手中的身體柔軟觸感。一切感覺都是那麼遙遠，彷彿在看著別人的夢境一般曖昧不清。連自己搶了迷你MS去救她這回事，都令巴納吉自己不敢相信。他不認為自己有這種可以不顧一切去行動的行動力。為什麼自己會這樣做？

她究竟是誰？

由於接近中午，教室的窗外透著明亮的日光。實習大樓前的操場，有教學用的迷你MS在排隊，步履蹣跚地搬運著練習要用的貨櫃。對面是設計時，將殖民衛星自轉所產生的科氏力考慮進去，一邊呈梯型的校舍群層層堆疊。而在遙遠的那一方有代表殖民衛星終點的巨大牆壁──結構材還曝露在外的月球側氣密壁。因為被人工太陽的光所遮掩住，無法一眼看見研缽型的牆壁全體，但中心有與殖民衛星建造者連結的閘門，現在應該也有建設殖民衛星用的建材不斷搬入。

回收漂在暗礁宙域的宇宙垃圾，在殖民衛星建造者內精製、加工，以此建設出「工業七號」，這也是暗礁宙域再開發計畫，通稱「新領域計畫」的實驗部分。也就是說，這座殖民

衛星是由過去的戰爭所產生的垃圾建造的，而殖民衛星建造者就是用垃圾做出「世界」的魔法漏斗──因其外型而得到「蝸牛」這個綽號的巨大設施。巴納吉不自覺地凝神看著有點模糊的氣密壁。

建造殖民衛星這個「世界」的地方。她說她要去那裡，她有必須見的人。為了什麼？為了阻止戰爭？

「戰後，自號吉翁殘黨的集團引起許多戰亂。他們呼籲宇宙移民者要自治獨立，推行地球聖域主義，敵視地球居民。不過不要忘記其中潛藏有新人類思想中所看到的選民主義，所以才會把殖民衛星跟隕石往地球丟下去。不知有多少人因此而犧牲。身為以民主主義為理想的聯邦國民，我們……」

「沒骨氣的人！」耳中有其他的聲音掠過，蓋掉了班克羅夫特越講越激動的聲音。誰管妳，巴納吉反駁了記憶中的少女。

跟我沒有關係。不，也扯不上關係。不管是一年戰爭、三年前的第二次新吉翁戰爭──也就是所謂的「夏亞之亂」，都跟自己沒有關係。那是從頭到尾只有透過電視螢光幕觀看，遙遠的世界所發生的事。對身處此處的同學，以及班克羅夫特也是這樣吧！

戰爭犧牲掉的人有數十億的話，那麼連他們的份一起活下去，擔起地球圈的重建與發展

正是我們的責任。一年戰爭的反動所誕生的團塊世代，巴納吉他們這些「戰後嬰兒」，都是聽著大人這些話長大的。所以，戰後就算有人煽動宇宙移民者獨立運動，或為此發生大規模抗爭，基本上都與他們無關。只有在新聞報導聽到某座殖民衛星因戰爭而毀滅時，會感到不安，不過想成那跟被巨大隕石打中的機率差不多，是他們運氣太差，就可以當作是別人家的事忘掉。獨立運動是不適應社會的人為了發洩鬱悶而做的，「不知道戰爭的幸福孩子們」這項立場絕不動搖，也不會懷疑明天會與今天不同。

那位少女跟自己的年紀差不多，可是，從她口中說出的「戰爭」，卻與教師所說的具有不同力量。就好像覆蓋在周圍的溫室外膜裂開，吹進一陣強風一樣。又像是過度明亮平板的空間中出現一顆黑點，然後整個世界的陰影突然浮出來一樣──

「我們公司是讓每個工廠採財務獨立制的。因此，有一部分不肖分子接受新吉翁的訂單，而發生敵我雙方機體都是亞納海姆製的情形。所以世人會諷刺亞納海姆是死亡商人，不過不要忘記負責人是會被處罰的……」

那麼，在亞納海姆工專上課的自己也是戰爭的一部分了。想到這至今沒有想過的事情同時，巴納吉的腦中突然閃過今天早上在地下鐵窗外看到的MS那鮮明的純白，巴納吉對自己的飛躍性思考感到困惑。

切斷虛空的獨角，拖著白色殘像翱翔於宇宙的ＭＳ。它飛向「蝸牛」，也就是「世界」的製造機，一般人禁止進入的殖民衛星建造者那個方向。如果少女的話是真的，那麼那裡就是與即將開始的「戰爭」最密切相關的地方。

有事情正要發生。不，也許早已發生，只是自己現在才看到事情的一部分。感覺就像眼前的布幕突然被拉開，巴納吉再度凝視窗外。看著現在看起來裝滿未知的氣密牆，感覺心中有東西在沸騰，只有班克羅夫特越講越高興的聲音緩慢地攪動著空氣。

「四年後的宇宙世紀0100年，吉翁共和國將放棄自治權，以ＳＩＤＥ３的身分編入聯邦構成國。一旦有吉翁之名的國家消滅，吉翁主義也將完全消滅，人類會再度合而為一。就好像過去我們的祖父或父親為了地球與人類的存續，跨越許多困難組成地球聯邦這個統一政府。為了繼承這偉大的遺產，讓地球圈永續發展，你們這些年青人……」

那女孩一定是熱中於活動的學生。妄想地球的資本家全都是邪惡的那種。所以才想殺去卡帝亞斯理事長那裡。

鼓起帶有些許褐色的臉頰，米寇特·帕奇很乾脆地說著。巴納吉把在腳底跟著喊『傻瓜、傻瓜』的哈囉輕輕踢開，很不自在地把剩下的咖啡喝完。

「傻瓜，居然把那種話當真。

在亞納海姆工專隔壁的私立高中上學的米寇特，言行還有服裝都比工專自由許多，連踏進其他學校的校地都毫不猶豫。午休時間，她為了商量今晚派對詳情而跑來工專，巴納吉試著把今天早上發生的事說給她聽，而得到的卻是剛才的答案。

女孩子口中的現實，是重挫想做點事情的男孩子氣概最好的武器。穿著連帽外套及短褲的米寇特坐在長椅上翹起光溜溜的長腿來，巴納吉避開她的視線，回問：「理事長，是說我們工專的？」他為了避開心底那份也許真的是這樣的想法，總之沒話也要找話講。

「是啊，入學簡介上有照片吧？卡帝亞斯·畢斯特。是亞納海姆電子公司的大股東，也是人稱影子統治者的畢斯特財團第二代領導人。」

「那個人住在『蝸牛』裡？」

那名少女口中「非見不可的人」。聽到影子統治者這種有捏造味道的辭兒，巴納吉內心再度湧起一陣沸騰，不過……

「傻瓜，那種大人物怎麼會住在這麼偏僻的殖民衛星裡？理事長只是掛名，他連畢業典禮都沒出現過。」

坐在米寇特隔壁的拓也，放下看了一半的雜誌插話。那是他定期購讀的機械相關月刊，跨頁的畫面上放著迷你MS競速賽的照片。

「不過，他好像真的有房子在這兒喔！據說是直接把地球上的房子搬過來。就連『蝸牛』也傳說是畢斯特財團的所有物。」

米寇特的父親是第三作業區的廠長，所以平常就會聽到這種檯面下的消息。廠長在這座「工業七號」是可以媲美鎮長的名流。而米寇特雖然身為就讀私立學校的千金小姐，卻還是面不改色地出入油污味很重的工專，也許是有這座殖民衛星是由工業支撐的自負。她本人還親口說過「我們學校的男生無聊得很，都是些沒骨氣的大少爺」這樣的話。

「可是啊，殖民衛星建造者不是由殖民衛星公社管理的嗎？怎麼會有那是財團私有物的事情？」

「是因為殖民衛星公社裡也有畢斯特家的人吧？」

「有錢人幹的事果然不同。把整間房子射上宇宙，真是瘋了。」

拓也好像沒有其他的感想，把想說的說完就繼續看他的雜誌了。公開的祕密真是可怕，自己之前聽都沒聽過畢斯特財團這個名字，是因為自己是中途轉來的外人，或者純粹是因為自己發呆太凶了？無法判斷出於哪一種原因，巴納吉透過校園中的樹木仰望天空，一直想著那位少女不知怎麼樣了。

讓人辨識異常的神經都麻痺了——巴納吉心中想著。不過，自己之前聽都沒聽過畢斯特財團不但屬於地球圈最大的軍火產業亞納海姆電子公司，而且「蝸牛」裡還有暗地贊助者的

房子，那麼發狂的激進分子為了反對戰爭而殺進來也不奇怪。實際上，以亞納海姆為目標的恐怖攻擊每年都有，據說花在安全管制上的費用不計其數。就算工專的理事長只是掛名，但是連米寇特都知道畢斯特財團與亞納海姆的關係，那麼這位領導人也是有可能被襲擊的。

可是，那名少女的眼神，讓巴納吉覺得事情沒有那麼簡單。雖然有著強烈的意志，卻不是狂熱信徒的眼神。與至今遇到的所有人都不一樣，有著強烈吸引力的翡翠色瞳孔——

「警察在找她吧？那你也不要再跟這件事扯上關係。要是被軍方情報部盯上了，你連工作都沒得做了喔！」

大概是看穿自己心中想的，米寇特說出究極的現實來結束話題，就看向拓也那邊了。

「話說，今天晚上的派對……」巴納吉沒興趣加入他們這個話題，便帶著哈囉離開了。

妳說的這些我還不懂嗎？他一方面生氣，但是同時理性也承認米寇特說得對。無處宣洩的感情在心底形成一個旋渦。不要扯上關係比較好，這個我也懂。在警察那邊，他不只讓強硬的警察問過話，也被穿著西裝的公務員模樣的人間過話。恐怕是公安相關的人吧！要是被他們盯上，前往亞納海姆的大門將會永遠關上。看情形可能還會被退學，而得回到SIDE 1的老舊殖民衛星才行。

巴納吉成長的舊市鎮，位於那座宇宙移民最初期所建造，早已超過耐用年份的殖民衛星

一角。除了舊居民外，還有戰爭難民、失業者，與吃軟飯的失意活動家等聚在一起，狀況很糟的地下共同管道老是飄出酸臭味的小鎮。母子兩人像是要逃離世人目光般定居的故鄉小鎮，是無處可去的人最合適的居處。而且手上還有母親留下的保險金，眼前的生活應該還過得下去。可是，那個小鎮沒有未來。

那麼，這裡呢？雖然自己打算依賴連一面都沒見過的父親的情分，加入大企業的末稍，但是其實沒什麼不同，什麼都不去看。沒有目標、沒有興趣，只有感覺自己「脫節」的日子，這樣有沒有未來呢──被不斷旋轉的思緒壓住，快步經過門口時，突然聽到清脆的聲音問他：「你是巴納吉‧林克斯同學嗎？」巴納吉停下了腳步。

一位女性站在那裡，背後有輛電動車停在校門前的道路。女性穿著合身的外套與窄裙，長髮綁成一束放在身後。抬頭挺胸的站姿，讓人就算從遠方也看得出她身材很好，有一般大企業祕書的感覺，不過沒化妝的臉看來年幼很多。雖然她的長相就算出現在校園裡頭也不會讓人覺得格格不入，但是看到她的眼神時，印象完全變了。

沒有感情的藍色瞳孔，看不出眼神的焦距是否對著自己。讓人聯想到地球深海的暗藍色，看起來簡直像是眼前穿透著的兩個洞窟。不自覺起雞皮疙瘩的巴納吉，把腳邊的哈囉撿起來。此時女人已經穿過校門，一邊說著「正好，我有問題想問你」一邊靠近。雖然穿著上

班套裝，不過巴納吉發現她腳下穿的是運動鞋。

「可不可以告訴我，你今天早上救起的人說了哪些話？」

女人只有嘴唇做出笑容，她背後有兩個男人下了電動車。兩個人穿的都是很隨意的便服，不過眼神跟樣貌看起來就不像是善類。巴納吉感覺到抱著哈囉的手滲出汗水，反問：

「你們是警察嗎？」媒體並沒有公開自己的名字，而且這些人看起來不像記者。女人那機械式的笑容沒有改變，以沉默代替回答。

巴納吉感到空氣變冷，膝蓋在發抖。這些人不對勁，他們跟故鄉那些失意活動家——已經習慣暴力相向的人們有一樣的味道。他移開目光，往後退了一步。「該說的我都跟警察說了。」他很快地說完，便想回到校園裡。瞬間，他的肩膀被從後面抓住，要踩出去的腳步落了空。

「只要你把一樣的話跟我們說一遍就行了。那麼我們什麼都不會做。」

抓住肩膀的手沒有鬆開，她藍色的瞳孔一邊接近一邊說著。力道不是很大，身體卻不能動。感覺得出來如果硬是掙扎就會馬上被摺倒。巴納吉直覺這種手法是練過體術的人，硬是擠出嘶啞的聲音說：「什麼都不會做是指……」女人在他耳邊低語：「你不想再被捲入麻煩裡吧？」並且加強了手上的力道。

頸部產生劇痛，來不及忍耐就令他發出呻吟。上半身不自覺扭曲，哈囉從麻痹的指尖滑落。無法正常呼吸，巴納吉轉動唯一自由的眼珠。附近沒有學生，也沒有校門旁的警衛亭出面的跡象。因為那兩名男子站在女人身後製造出死角。想要出聲，腹部卻使不出力，只能讓無處可去的目光不斷漂移的巴納吉，視線中再次出現那藍色的瞳孔。

是殺氣。與她那像洞窟般的藍眼睛相配的這個辭彙，伴隨著冰冷的實感沉入巴納吉下腹部。跟失意活動家不同，他們是職業的。習得破壞人體的技術，必要的話會毫不猶豫行使暴力的職業──軍人。在他想到這個措辭前，又聽到女人的聲音⋯「『她』去哪兒了？」巴納

吉不小心說出：「蝸牛⋯⋯」

「『蝸牛』？」女人反問，手的力道又變強了。被再度加劇的痛苦襲擊，巴納吉哀叫著回

答⋯「就、就是殖民衛星建造者啊！」

「她說那裡有她要見面，要談話的人⋯⋯」

說太多了。正當巴納吉對自己說出的聲音絕望之際，痛苦突然消失，一下子獲得自由的身體往前倒了幾步。好不容易撐住膝蓋的巴納吉，轉頭看向早已轉身的女人。跟在兩個男人身後快步走出校門的背影，簡直像已經不把巴納吉放在眼裡了。

「到不了『蝸牛』那裡的！那裡禁止進入，周圍又有工程區域，連接近都接近不了！」

壓著隱隱作痛的肩膀，巴納吉不服輸地叫著。女人停下腳步，帶點橘色的棕髮被風微微

吹動，接著用她沒有感情的藍眼睛看了一下巴納吉：

「我會記住的，謝謝你了，巴納吉同學。」

不帶同情也毫無輕視的語氣，令巴納吉備受屈辱的心中一陣刺痛。女人就這麼上了電動

車，與男人們離開了。巴納吉用他最後的骨氣跑出校門，瞪著逐漸遠去的電動車。在校舍旁

的路口轉彎，一下就失去蹤影的電動車，很明顯地是前往工程區域。

那個少女受人追趕。而且不是警察──而是像軍隊一樣的非法分子。「會發生戰爭」

「現在還來得及阻止」的聲音突然帶著現實的重量感在腦中迴盪，不過巴納吉沒有因此想到

該怎麼做。自覺到屈服於暴力而鬆口這件事，對他來說更加沉重。

住在像貧民窟一樣的舊市鎮，讓他對暴力有一定的抗壓性。巴納吉有自信不管是要戰要

躲，他都比一般的男孩子要來得強。但是事實是，現在的他跟小孩沒兩樣。只為了逃避痛

苦，把一切都說出來了。雖然知道會給少女帶來危險，他卻連編個謊的腦筋都不肯動──

不，是沒有那樣做的勇氣。

「我……真是差勁。」

他想起那帶著焦慮的翡翠色瞳孔，「沒骨氣」的聲音在他的心中炸開。巴納吉緊握雙

拳，忍不住跑了出去。

這一瞬間他沒有顧慮未來的理性，只有彌補失態的衝動令他全身發熱。巴納吉與追來的哈囉，一起前往最近的電動車停車場。

※

來到這兒才深深感覺到，「工業七號」真的是建設中的殖民衛星。

完成的只有不到二十公里長的區塊，前方套著殖民衛星建造工具「轆轤」，其內側正對著貼在內壁上的地盤區塊進行造地。拼湊出殖民衛星大地的地盤區塊，是長三點二公里，寬一點六公里的巨大物體，造地工程分為四階段，一條造地線上有四塊建造中的地盤區塊，表面沒有凹凸起伏地排在一起。造地線共有六條，環繞在殖民衛星三百六十度的內壁上，這景象並不單調。不過卻讓人體認到要是剝開人工大地這層箔皮，自己不過就是活在一個圓筒中，是個不懂荒涼，還令人感到寂寞的景象。

這十年，她去過包括地球在內的許多地方，但是沒有從內側看建設中的殖民衛星過。站在分隔工程區域的鐵絲網前，少女毫不厭煩地看著聳立在眼前的巨大造地機組。看起來像特

大號建築的造地機組，是與地盤區塊幾乎同樣大小的鐵架塊，厚度近百公尺。沿著造地線上的軌道建築，固定在建造中的地盤區塊上後，幾乎全自動化的機械群便會將各自工程下方的地盤區塊完成。簡單地說便是大到離譜的工業用機器人，也是造地作業的基礎。

據鐵絲網上面所貼的告示，一個工程所需的時間是一個禮拜。之後第一工程的部分移至第二工程，第二工程的部分移至第三工程，將造地線上的地盤區塊順序完成而前進的造地機組，在最後的第四工程完成時後退，再次開始進行第一工程。今天就是最終工程完工的日子，鐵絲網的對面看起來相當忙碌，作業車輛和載有監督省廳公務員的車子不斷地來回。在造地機組退後的同時，將會出現新的「土地」，所以區公所當然會忙。要依照都市計畫確認地區名稱，還要檢查收有電線及水管的地下共同管道，要做的事像山一樣多。

造地機組的後退是六條線同時進行，回到出發點時，覆蓋在殖民衛星外牆的「轆轤」也會一起後退。也就是說，殖民衛星全長會增加一點六公里。到時殖民衛星全體會鳴警笛，準備對應伴隨伸張而來的輕微地震，不過長三公里以上，高度相當於二十五層建築物的造地機組，六台一起滑動會是什麼樣的景象？光是想像就令人有點興奮，但現在的狀況可不允許她悠閒地參觀。把視線從高聳的造地機組移開，少女看向設在鐵絲網間的工程用閘門。

雖然有警衛在站崗，不過警備不嚴。也許可以混在來往的車子裡侵入，但問題是之後。

她完全不曉得建地機組中是什麼樣子，而且就算通過那裡，後面也還有三塊建造中的地盤區塊。她不認為自己可以走六公里的工程區域都不會被人發現。尤其又有今天早上的騷動，說不定已經收到警察的協尋通知了。

少女隔著雲層仰望發出光芒的人工太陽。心裡再次想著，要是能從那兒走到底的話就好了。從這裡被造地機組擋住了看不到，不過縱貫殖民衛星的人工太陽會延伸到月球那一側的氣密牆，連接通往殖民衛星建造者的閘門附近的一部分基幹。閘門常時運出建材及沙土，藉由起重機運往建設現場，因此從人工太陽的維修通道應該很容易潛入。

而既然這條路行不通了，那麼要接近殖民衛星建造者，就只能越過工程區域了。少女再次看向工程用閘門。當她注意車流、凝視忙著應付的警衛狀況時，突然咕嚕嚕一聲，她的肚子叫了。

她馬上看向周圍。幸好旁邊沒人，就算有也會被車流的聲音遮住聽不到吧，不過她還是不自覺臉紅了。少女已經超過半天沒吃東西了。心中唸著自己居然在這種時候肚子餓，不過反過來說，也就是這種時候才能理解先吃東西的重要性，少女嘆了一口氣。離開「葛蘭雪」時，應該帶點乾糧出來的，只是現在後悔也太晚了。

口也渴了，這種狀況只會讓集中力下降，而且在同一個地方逗留太久容易引人注目。少

女離開現場，前往鄰接工程區塊的商業地區。途中她與載有迷你MS的大型連結車擦身而過，被飛到步道上的灰塵灑得滿臉是灰，此時她突然想到今天早上所遇到的那名少年，他的氣息。

從迷你MS的駕駛艙中拚命地伸出手，救了漂在空中的自己一命的少年。他似乎是普通的民眾，為什麼可以做到那種程度？他之後不曉得怎麼了？至少該跟他好好說聲謝謝的……

為了減少身處密閉空間裡的壓力，殖民衛星內有刻意從都市計畫中去除的區塊。鄰接工程區域的商業地區就是其中之一。細長的道路兩旁蓋滿了商店，各自隨意擴張店頭擺設的樣子，看起來就像是地球上古老都市所留存的商店街。低矮屋頂的背後有像山一樣的造地機組以及一半被雲遮蓋住的月球那一側的氣密壁，地區全體感覺就像是山間的城下鎮。

下午一點半，所有餐廳都擠滿工程人員的時間已經結束，商店街進入一時的閒暇時光。她混在來往的老人以及帶著小孩的主婦之中，沒有目的地走在商店街上。麵包店、書店、服裝店及食品店。從雜亂地排在一起的店頭，時而漂出熱狗的香味、或是充滿油脂的中國菜香味。口渴雖然可以在公園的飲水機潤喉，但是空的胃袋卻無法填飽。一旦鬆懈，肚子又會叫出來，真是丟臉。

不過她更在意的是交錯而過的主婦們，會朝她偷看。她有自信沒被港口的監視器拍到，所以應該不至於懷疑她是今天早上事件的當事者。或者是對這一帶的人來說，自己的服裝看起來很奇怪？明明在離開帛琉之前她還在網上調查最近的流行趨勢，盡量選擇不顯眼的衣服的。讓店頭的玻璃櫥窗照出自己的全身，少女思考著是不是出在領子的鈕釦上，不過她也不想沒規矩地敞開領口，於是她又開始走動。

雖然事前做過準備，不過一到現實就會出現許多問題。對沒帶過錢或信用卡的她來說，沒有錢連麵包都不能買這種事，只是知識的一種，所以會犯下沒帶錢就跑出門這種錯誤。不知世事——少女想起這句話，心情更加黯淡了。自己連獨自出門的經驗都沒有。說到這個，以前看過一部電影。是講述一個小國公主，溜到街上享受只有一天的自由與戀愛的故事。是舊世紀時製作的老電影。故事普普通通，不過演出不知世事公主的那位女演員魅力十足，是她很喜歡的一部電影。那女演員叫什麼名字呢？

想著想著，少女突然發現自己很認真地在想女演員的名字，便把沒有用的夢想逐出腦海。電影裡的公主只是逃離無趣的公務罷了，但是她有非做不可的事情。自從知道她反對這件交易，辛尼曼就沒有再對她透露任何交易的詳細內容了。因此她不確定與畢斯特財團的接觸是何時、在何處進行，不過曾向其他成員探聽到是從傍晚開始。再拖拖拉拉的話就太慢

了，帛琉那邊也差不多該發現自己失蹤的事。得快一點才行——離開商店街，少女踏進複雜的小巷，看到一條死路中停著一台貨車。

她看了看滿是鐵屑的載貨處，判斷要潛進去似乎不可能，接著她看向駕駛座。雖然她不想使用這種方法，不過跟駕駛員搭訕，讓他幫忙載進工程區域，不知可不可行？就說想近一點看看殖民衛星建造的現場。順利的話，還可以進入造地機組裡面。只要進去，了解裡面的大致狀況……

突然，她感覺到背後有人的視線。就好像一直趴著的人突然抬起頭來一樣，充滿明確意志的視線。沒有犯下不小心轉過頭去的錯誤，少女快步在街角轉了個彎。但是小路上卻有男人擋住去路，令她不得不停下腳步。

男人穿著短外套，鴨舌帽壓得低低的，少女認得他的臉，他是「葛蘭雪」的乘員之一。

在男人還沒作勢走過來之前，少女轉頭打算離開小巷。不過背後卻已經有兩條人影站在小路的出口，堵住了退路。

餐廳的換氣風扇排出滿是油煙的空氣，小路上只有髒兮兮的垃圾桶倒在一旁，沒有其他人經過。自知沒有路可逃的少女，藏起不安的表情看著堵住退路的兩人。她不去想為什麼會被發現。她清楚葛蘭雪隊的成員就是作得到。

尤其是瑪莉姐也加入了搜索的話──少女拉開約三公尺的距離正面看著瑪莉姐。瑪莉姐雖然穿著上班套裝作偽裝，卻藏不住她全身那險惡的氣勢。少女明白在這個距離下會被一瞬間抓住，便用眼神說：不許無禮。瑪莉姐藍色的眼神漂移，讓人知道她產生了動搖。

「回去吧，公主。」

「我不回去。」

壓下那些許動搖，瑪莉姐說。「船長也在擔心您。」

「請想想您的立場。要是在這種地方被聯邦發現了，會發生什麼事……」穿著運動鞋的腳往前踏一步。就算偽裝會不完美，依然不穿高跟鞋這點的確是瑪莉姐的作風。「就是想過了我才會這麼做。」用符合她的「立場」的語氣說話，少女防止瑪莉姐繼續前進。

「現在的我們是無法運用『拉普拉斯之盒』的。不管它是什麼樣的東西，都只會被弗爾‧伏朗托當作道具，引起無益的爭端。妳也很清楚吧？」

「我不懂，我只是聽從命令。」

「說謊，妳只是在逃避而已。給予妳的『力量』，原本不應該用在這種地方。」

少女不是隨口說說的。盲目聽從辛尼曼的指示，不去面對自己生命的瑪莉姐──藍色的

瞳孔再次動搖，將視線從少女的身上移開，不過全身險惡的氣勢並未消退。瑪莉姐重拾她的

無表情看向這邊：「公主……恕我失禮。」

以此為暗號，站在背後的成員將手搭在少女的肩膀上。雖然有控制力道，不過熟練的手法不是想甩就甩得開的。少女看到瑪莉姐與另外一名成員接近，大叫「無禮！放開我！」一邊掙扎。此時，極大的警報聲突然響起，傳遍整條巷子。

那音量大到讓人覺得不只響遍巷子裡，可能還會傳到大馬路上。連瑪莉姐都愣了一下，環顧四周的狀況。少女看到身旁的成員伸手去掏懷裡的槍，感覺抓住她肩膀的力道變弱，便趁機奮力掙脫他的手逃跑。

少女閃過瑪莉姐他們第一時間伸出來的手，繞過轉角。警報聲中聽到瑪莉姐的叫聲：「公主！」但少女仍不斷地奔跑。她繞過好幾個轉角，穿越狹窄的巷道，目標是有人的主要通道。然而，少女一下子便迷失了方向，在她跑到十字路口環顧四周的同時，旁邊忽然有人抓住她的手腕。

柔軟的掌心，跟瑪莉姐他們不同。熟悉的感覺閃過腦海，少女連掙扎都忘記了，看向掌心的主人。那是僅僅數小時前，將她從絕境拯救出來的臉孔。

額頭滿是汗水，深褐色的瞳孔看著少女的眼睛。為什麼……？少女還在想，便聽到少年

的叫聲：「這邊！」少女的手被拉著走。她順勢起跑後，落在少年腳邊的球型機器人也開始滾動，吵死人的警報聲突然停止。看來是這個吉祥物一樣的機器人在發出警報聲。

少年在狹窄的巷道裡拉著少女跑，毫不猶豫地穿過錯綜複雜的巷道，少女確定他就是那位少年，專心地追著他的背影跑。跟著來路不明的人走也許過於大意，不過現在她不能被瑪莉妲抓到。看來比較熟地形的少年要帶路，那麼還是交給他吧！少女秉持最低限的認同，繼續奔跑在密集的房屋夾縫中。

還有，少年的這雙手。一方面放鬆力道避免弄痛自己，一方面又緊緊地貼著自己的手腕不放。雖然她被很多雙手幫助過，但是少女從未碰過如此毫不猶豫，又堅強地拉著自己的手掌。而且還意外地柔軟，帶有同年齡的脆弱，與自己的肌膚緊緊貼在一起。

我被這樣的手掌救了兩次。這個少年到底是誰呢？這一瞬間少女忘記自己正被追逐，認真地看著少年的背影。

※

哈囉內建的自衛警報器，竟在意想不到的場合發揮作用。滲著汗水的手握住少女的手

腕，巴納吉穿過商業地區的巷道。

他來工程區域參觀過不只一次兩次，所以這一帶的地形他大概都記在腦子裡。只要去配送中心比對一下那可怕的女人他們搭的電動車的車牌，確認位置，要取得先機並不困難。巴納吉也打算利用複雜的巷道地形甩開追兵。前提是沒有在途中被追到的話。

他聽到身後便是少女的氣息。接下來是以強化塑膠為骨架套上橡膠，身體像球一樣彈跳的哈囉。使用骨架裡的彈簧跳躍，以球體內部的重心維持動作的哈囉，無法緊急轉向。在轉過好幾個轉角後，巴納吉撿起哈囉，放在寬僅五十公分左右，兩棟房子的縫隙間，然後用眼神叫少女跟來。原以為她會猶豫一下，但是她卻立刻跟著巴納吉鑽進縫隙中。

通過窄得必須側著身走的縫隙，走到底後，利用堆積的雜物為立足點爬上牆壁。然後，他們前進在互相交錯的鄰近屋簷所排出來的空中走廊。窗子裡正在看電視的老婆婆驚訝地轉過頭來，野貓也被突如其來的入侵者嚇跑。「哪來的小鬼！」有人發出怒吼。一邊踩陷便宜的塑膠製屋簷，巴納吉在各色的屋簷上跳躍。而少女也靈活地在屋簷上移動，紫色的披肩隨風飄揚。

移動二十公尺左右後成列的屋簷消失，眼前出現廣大的空地。他們來到了商業地區及工程區域的境界。一般來說，區域間的邊境是道路，不過這裡的房子一路蓋到工程區域的鐵絲

網旁邊。這是故意不做都市整備的「寬裕地區」才看得到的畫面。巴納吉確認按照預定來到造地線的一端，看著百公尺前方聳立的造地機組，又把目光轉向下方距離差三層的地表。

鐵絲網旁就有小土堆，附近沒有工程人員，巴納吉心想這樣比爬鐵絲網下去來得快，轉頭看向少女。他還沒開口問：要跳嗎？少女那充滿決心的臉孔已經通過他身邊，朝著土堆跳。輸給她了……巴納吉心裡才想著，隨即抱著哈囉用力跳。

腳插進鬆軟的土堆，巴納吉在少女身邊著地。他從埋到腰部的土堆中爬出的沙土吐出時，早一步爬出來的少女已經滑下土堆了。他們跑了很遠，對地形不熟的人也不會知道這條路線。巴納吉想端口氣，叫住少女……「喂……」可是少女銳利的眼神看了自己一眼，大叫：「快一點！」

「這樣子，馬上就會被瑪莉姐追上的！」

閃著翡翠色的少女眼中，透露出焦急。果然是那位少女的眼神。「瑪莉姐，就是那個可怕的大姊嗎？」沒有回答巴納吉的回問，少女怒吼「快點！」便開始向前跑。從土堆裡爬出來的巴納吉慌慌張張地跟在後面。

他抓住正打算走向造地線外頭的少女手腕，說完「往這裡走」就要把她拉回來的時候，感覺少女似乎止住了呼吸。順著她的視線看去，是剛剛才通過的住宅區，以及站在層層交疊

的屋簷上的女人。看起來完全不喘，名為瑪莉姐的女子看向這邊，藍色的眼睛瞇成一條細線。下一個瞬間，那穿著運動鞋的腳向房子一蹬，綁成馬尾的頭髮飄了起來，身體輕鬆地飛越鐵絲網及土堆，一口氣降落地面。

就像貓一樣輕巧的身手。「不會吧⋯⋯」巴納吉不敢置信，少女反過來抓住他的手，大喊：「快跑！」巴納吉拉著她的手跑向造地機組。宛如金字塔般聳立的巨大線性滑軌，以及與它接合，像山一樣的造地機組。抬頭看著大到佔滿視野的結構物，他們跑到放有建築材料以及作業用迷你ＭＳ的作業場。

「要怎麼辦！？」

「妳想去『蝸牛』那裡對吧！？」

巴納吉大吼著回答少女，同時看到在造地機組前像螞蟻般散開的人龍。就快到殖民星伸展，造地機組移動的時候了。他們在已經開始撤退的工作人員群之中逆流而上。一位像是監工的男人大叫：「喂！你是什麼人！」巴納吉從男人的身旁穿過，接近連接線性滑軌基點的斜坡。一回頭看，就看到瑪莉姐輕鬆地把追來的工作人員撞開，逼近距離他們不到二十公尺處。巴納吉想站著調整呼吸的念頭立刻消失，拚了命地跑上斜坡。

造地機組的移動軌道——線性滑軌位於整地機組的高度一點五倍——約一百七十公尺高

的地方，從正面看來像是結構體聳立在整地機組的兩側。而起點，或者是終點部分，設有與造地機組連結的運貨用斜坡，巴納吉現在爬的就是這座斜坡。也就是說，順著這片玻璃道爬到頂端，就會抵達造地機組的天花板。

離造地機組的天花板有二十五層樓高，到線性滑軌的接點也有十幾層。雖然這是卡車可以來往的斜度，不過一口氣跑百公尺以上的坡道實在很吃力。他好幾次喘不過氣來，不過從途中開始腳步越來越輕，腰部的肉彷彿從骨頭上浮起來的感覺逐漸包覆他的全身。因為離地表——也就是殖民衛星內壁越來越遠，使得離心重力變弱了。

從殖民衛星內沒有高層建築就可以看得出來，離心重力只能作用到五、六層樓左右的高度。爬得越高，身體感受的重力就越弱。巴納吉第一次感覺到這物理法則真有用，跑步的動作變得像是連續跳遠，不過追兵的條件也一樣。瑪莉妲用比巴納吉更強的腳力踢著斜坡猛然逼近。她的手伸到少女背後，以些微之差掠過了少女的披肩。不過她的步調沒有亂，仍然確實地拉近距離，那樣子就像是不知疲累的機械。實在逃不掉了，下一秒會被追上。心中做好這種覺悟的巴納吉，突然聽到低沉的警報聲。

同時，斜坡兩旁的警示燈一起閃爍，低頻的震動透過雙腿傳來。巴納吉用全身的力量擺動雙腿，並將少女往自己的方向拉。因震動分神的瑪莉妲腳步略微變慢，眼前的斜坡接點開

始往上拉起，從一道接縫逐漸變成聳立兩公尺高的牆壁，擋住跑上斜坡一行人的去路。巴納吉大叫：「快跳！」接著往一直上升的牆壁跳去。

甩開不到平時一半的重力，兩個人跟哈囉一起跳躍。伸長的指尖勾到牆壁邊緣，巴納吉抓住了上升中的牆壁。少女一樣也抓到了，不過差點滑落，巴納吉抓住少女的手腕，爬到牆壁上。上升還沒停止，他們看著來不及跳的瑪莉妲身體慢慢變小。

是造地機組開始動了。之前貼在新造的地盤區塊上的造地機組，沿著線性滑軌上升一百七十多公尺，嵌入移動軌道開始橫移。機組就這麼沿著造地線往月球那側的氣密壁退後，再度從第一工程開始建造地盤。

巴納吉確認少女與哈囉平安無事之後，短時間內沒有移動的力氣，俯瞰著越來越遠的地表。瑪莉妲站在中斷的斜坡上不動，眼神定定地看向這邊。感覺不到憤怒或失望，仍舊是宛如洞窟般昏暗的瞳孔。

在移動中，所有閘門都會關上，因此無法進入造地機組內部。兩人拖著疲憊的雙腳走完剩下的斜坡，抵達造地機組的天花板部位。兩人眼前是沿著內壁傾斜，畫出緩和弧度的結構材無止盡地延伸，廣達五百公頃，由鐵架所組成的丘陵地帶。這大小已經不是能用多少個球

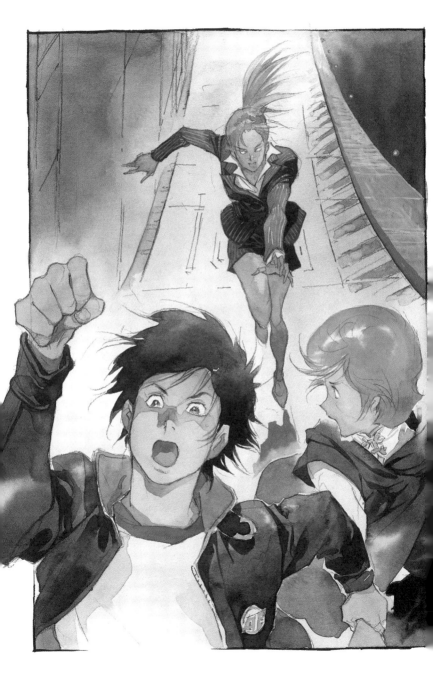

場分來計算，而是可以容納一整個市鎮的大小。

巴納吉張開手腳，在鐵架之間的通道上倒成大字型。大概是因為重力變弱的關係，他覺得好像躺在雲端上。少女也在他身邊坐下，兩個人花了一點時間調整呼吸。造地機組已經開始橫移，緩緩吹拂的微風吹在滿是汗水的身上相當舒服。

「坐著這個，就可以去月球那一側的氣密壁。可以接近『蝸牛』……殖民衛星建造者的閘門，不過不知道能不能進去就是了。」

調整好呼吸的巴納吉這麼說著。少女只輕輕回了一聲「是嗎……」，連頭都沒有回。她的聲音聽起來像是思考無法跟上周圍狀況的急速變化，光是環顧四周就已經用盡全力了。

「我叫巴納吉，巴納吉‧林克斯。妳呢？」

巴納吉想進入她的視線中而坐起上半身。少女發出「咦？」的一聲，與巴納吉四目相對，但隨即移開她的視線，小聲地說：「呃，我叫作奧黛莉‧伯恩……」

奧黛莉。雖然巴納吉覺得這是個好名字，不過他沒有厚臉皮到說得出口，也不自然地錯開了視線。反倒是哈囉跑進兩人之間喊著『哈囉、哈囉』撒嬌。少女緊繃的表情稍稍變得和緩，伸手去抱哈囉的軀體。

第一次看到她的笑容。一瞬間巴納吉有人工太陽的亮度似乎上昇的錯覺，接著告訴她：

「它是哈囉。」不過奧黛莉用充滿疑惑的表情看著他。

「妳不知道？這是大戰中的王牌駕駛員做的吉祥物機器人。小時候有流行過吧？」

「不知道，我一直住在鄉下。」

鄉下是哪裡？巴納吉看著她親近感變高的臉龐，想再問得深入一點時，奧黛莉的笑容突然消失，開口問：「你為什麼救我？」被這麼一問，巴納吉辭窮了。

「那是因為……我不想被人覺得沒骨氣。」

其實是不甘心屈服於可怕大姊姊的威脅之下……他不想這麼說，而且也覺得不只是這樣。不過奧黛莉皺起眉頭，盯著別過頭去、混亂中的自己的眼神中滿是疑惑。看她反應冷淡，巴納吉又說了：「這、這可是妳說的耶！」

「我？」

「是啊。那之後我被警察抓走。回學校又碰到那可怕的大姊姊……」

「然後，你就跟蹤瑪莉姐他們過來了？」

打斷他不得要領的說明，奧黛莉看著他的眼睛說道。就在巴納吉為了解她的理解速度之快而咋舌之時，她那清澈見底的翡翠色瞳孔晃動了一下，表情也因為了解事情經過而變得和緩。突然冒出的一句「對不起」，讓巴納吉當場傻住了。

「要是我說過你沒骨氣的話，我收回。看來我是誤會你了。」

「誤會？」

「誤會你是攀附在狹隘世界裡面的人。」

這句毫無顧忌的回答讓巴納吉一陣錯愕。盯著奧黛莉那沒有感覺到自己說錯話的臉孔，巴納吉覺得被踩到痛處而再度感到不高興，用尖銳的聲音說：「大家都是這樣啊！」

「大家都是攀附在這個大到誇張的圓筒內側生活的，這樣不行嗎？」

「不是不行。要是我這樣說很刺耳的話，我道歉……因為我沒有經歷過這種生活。」

她那帶點驚訝的臉孔，看起來就像是沒有想到自己的言行會傷害別人的心情，出身與生活環境完全不同的異種生物。巴納吉有點失望地問：「妳是千金小姐嗎？」而奧黛莉淡淡地笑著回答：

「是浮萍。我生來就是這樣。」

她的視線移向在隔壁路線移動的造地機組，自嘲地說。偷偷瞄著她有點寂寞的臉孔，覺得她是可以與自己同調的對象而安心的巴納吉，微笑說道：「是嗎……那就跟我一樣了。」

奧黛莉沒有回話，只有亮度似乎又稍上升的人工太陽在兩人的頭上發光。

造地機組將會花上二十分鐘在六公里多的造地線上後退，停在月球那一側的氣密壁前。

這期間，他們兩人專心地走過寬廣的屋頂，移動到造地機組的另一端。雖說是屋頂的兩端，不過距離長達一點六公里。走完的時候，造地機組大概也移動完了。

在造地線上的移動速度雖然只有時速二十公里左右，不過吹在身上的風勁道還是頗強。巴納吉讓奧黛莉走在前面，自己抱著哈囉默默地跟著。這是以備萬一奧黛莉快被風吹走時的應對措施，不過就算是在低重力下，她的身軀也沒有被風吹起。線性驅動的軌道幾乎沒有噪音及震動，只有風聲包圍著兩人。

「追妳的是什麼人？」

過了半個屋頂，巴納吉開口問了。這是在他堆積如山的問題之中，第一個浮現在他心中的。

「是同伴，我逃了出來。」

任風吹亂她褐色的短髮，奧黛莉若無其事地說著。巴納吉想起米寇特說的話，戰戰兢兢地又問了……「妳是活動家之類的人嗎？」

「活動家？」

「反聯邦政府，或是追求宇宙居民獨立之類的……」

「……是啊。這種說法也沒有錯，不過也許比你說的更可怕。」

仰望遮斷去路的氣密壁，奧黛莉輕輕苦笑著說。那表情看來像不知道是在嘲笑巴納吉的

無知，還是在嘲笑她自己。巴納吉感覺一場超乎自己想像的紛爭又冒出來，吞了一口唾液。

他現在才昇起自己可能捲入大事件裡的自覺，同時感到流著汗水的身體變冷了。

轉頭仰望泛黃的人工太陽光，接著望向指針指著下午二點十五分的手錶。他把下午的課

全部蹺掉了。下午又是分學科的專業課程，所以不能跟拓也印筆記來看，怎麼辦？說到這

個，放學後好像還要去一趟校長室……大概是頭腦下意識地想忘掉恐懼感，腦中來來去去的

都是這些事。巴納吉回頭看了背後的街道，那包含亞納海姆工專校舍在內的熟悉街道，此時

看起來卻像嚴重褪色一樣。

「妳說過又會發生「戰爭」，對吧？」

把目光轉回走在前方的少女背上，巴納吉慎重地開口。奧黛莉隨即停下了腳步。

「妳說為了避免戰爭再次發生，必須去見某個人，是指……」

突然發出的噪音與震動打斷了巴納吉的話。巴納吉跑到嚇了一跳的奧黛莉身邊，並看向

前方。

伴隨造地機械組的後退，殖民衛星開始伸長了。覆蓋殖民衛星外壁的「輾轆」滑動，「工

業七號」的全長慢慢地延伸。在內側的巴納吉他們看到了月球那一側的氣密壁慢慢地退後，

被切成環狀的內壁全體動起來的畫面。

直徑六點四公里的的圓筒震動，氣密壁與環狀內壁之間的縫隙逐漸拉大。從變大的縫隙中，透過正在進行第一工程，還只有骨架的地盤區塊，可以看到「轆轤」的內壁，殖民衛星那連外壁都還沒完成的「地表」顯露在外。沿著線性滑軌後退的六台造地機組將會一起卡進縫隙中，先開始建造殖民衛星的外壁。結束後再往前方移動，照順序完成各工程下的地盤區塊，在殖民衛星內造出新的大地。

大地隨著地鳴滑動，像山一樣的造地機組卡進縫隙間──這「創造天地」的光景對巴納吉來說早已司空見慣，不過巨大的質量移動所構成的壯觀場面，不管看多少次都令人不禁懾服。奧黛莉似乎也有同感，口中唸著：「好厲害……」臉上充滿感動。翡翠色的瞳孔發出光芒，似乎恢復她這年紀該有的表情。

「妳第一次看到？」

奧黛莉點頭回答巴納吉的問題，但是視線卻離不開眼前的景象。捲動的雲層、遠離的氣密壁、一併伸長的人工太陽基部，以及浮在周邊像飛行船一樣的暫設倉庫──

「世界漸漸變大了……」

奧黛莉恍然地說著。她的感性以及表達法，都不像是活在超出自己想像之外修羅道的女

孩。是與自己有相似的感性、共同價值觀的聲音。不安與恐怖瞬間失色，巴納吉自個兒露出了笑容。他站在沒有意識到自己的奧黛莉身邊，看向前方。

與背後褪色的街道不同，在眼前的世界亮度明顯增加。呼吸著剛誕生的「世界」空氣，巴納吉抬頭看研缽狀凹陷的氣密壁。位於研缽底部，通往殖民衛星建造者──「蝸牛」的閘門正被竄動的雲層遮住，無法目視。

※

殖民衛星的擴建工程會讓連在其中一端上的殖民衛星建造者共鳴。下午兩點半，「轆轤」的移動完成，「墨瓦臘泥加」的收納甲板回歸原本的隱隱喧鬧。雖說是收納甲板，但是「墨瓦臘泥加」的甲板空間足以容納戰艦。若以「蝸牛」這個外號比喻，此地位於背上馱著的蝸牛殼中心，直徑三百多公尺、深達一公里。直接連接「工業七號」月球側的氣密壁，也是送入建設資材的搬入口，就這點來說，也許說這是小規模的港口比較正確。

在其中一區，卡帝亞斯‧畢斯特正看著寧靜的喧嘩──RX-0「獨角獸」的包裝作業。白色的機體上有十多名整備士，正在封閉控制門或是在各處貼上警告說明。這是交貨前

常見的景象，不過整備士們自覺這不是正規的交貨，而保持沉默。不用平常的ＭＳ固定架，而使用高密閉性的專用貨櫃作業，也可以算是令他們沉默的原因之一。隨著備用零件跟裝備全部收納在像箱子一樣的專用貨櫃的「獨角獸」，看起來就像擺在模型店裡的機器人玩具一樣。或者應該說是裝箱的精密機械？

要說有不一樣的地方，就是製造者不接受退貨及修理，所以先裝入了大量的修理用零件及耗材。還有為了避免領取人當場「使壞」，四肢用超鋼鐵綁起來，不過卡帝亞斯也在懷疑這一點有沒有效。「獨角獸」要是發揮全力的話，這種程度的拘束還是有拉斷的可能。因為使用在這架機體上的特殊框架，性能極限可以說還沒有完全摸透……

他一邊想著這些事，一邊抬頭看著被迷你ＭＳ拉動的專用光束步槍時，賈爾·張的高挑身軀無聲無息地漂過來站在他身邊。看著賈爾在無重力下也毫無破綻的動作，雙腳併攏著地後，卡帝亞斯無言地催促他說出來意。

「剛才，第二升降梯的監視攝影機拍到了這個。」

賈爾遞出的照片上，照出要進入資材搬運用升降梯的少女臉龐。卡帝亞斯凝視著從斜上方拍攝到的面孔，倒抽了一口氣。

「……為什麼『她』會……？」

「不清楚，不過『她』正往這裡過來。有報告說今年早上人工太陽的維修通道有侵入者，不過身分跟下落皆不明。說不定就是『她』。」

栗色的頭髮，彷彿故意曝露臉孔而仰望攝影機的挑釁眼神，要是別人偽裝的話，也裝得太好了。「她」這十年間沒有任何一張公開的照片，不過卡帝亞斯在約三年前，看過聯邦軍情報部成功拍下的照片。只能承認就是「她」本人。

可是，「她」為何來這裡？翻動數張照片，看到與「她」一起搭乘升降梯的其他人影，卡帝亞斯不自覺睜大了眼睛。一股與看到「她」的臉時不同的衝擊穿透五臟六腑，他感覺得到自己拿著照片的手在顫抖。

「這名少年呢？」

「似乎是同行者，以護衛來說過於年輕……」

賈爾的話在這裡停住，一定是敏感地查覺到自己的動搖。卡帝亞斯用最大的自制力控制手的顫抖，看完剩下的照片。

遺傳自母親的深褐色瞳孔，稍微圓潤的面容。這也不會錯。一直保留至今的人生「疙瘩」，居然在這種時候出現。而且還跟「她」一起──

「『帶袖的』那裡沒有任何連絡嗎？」

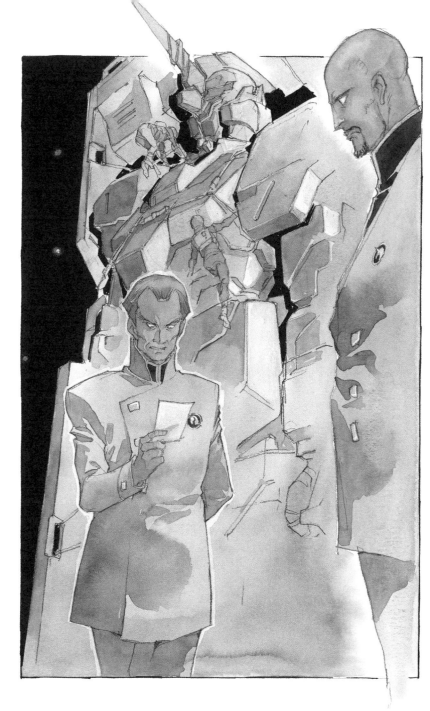

直到能夠發出不會顫抖的聲音，他足足花了十秒。卡帝亞斯沒有回看賈爾窺伺的目光，這麼問著。

「沒有。不過在工程區域有發生一點騷動。也有內訌的可能。」

「是『她』獨斷獨行嗎⋯⋯」

想想「帶袖的」的現況，這不是不可能的。但這可以解釋「她」為何而來，卻不構成這名少年與「她」同行的裡由。他的人生至今沒有機會與「帶袖的」這些人扯上關係。發生了什麼事？是什麼原因招引他來這裡的？卡帝亞斯不想把這些「私事」說給為財團這「公事」工作的賈爾聽，只是死盯著照片裡的人不放。

「這可能會對『盒子』的讓渡造成阻礙。要將她請回去嗎？」

賈爾說道。看著他正直的目光，再低頭看向照片的卡帝亞斯，想起了分歧點這個字。

　　　　　※

下了升降梯，穿越毫無防備開著的閘門，進了最近的電梯。下降一千五百多公尺的目的地，就是殖民衛星建造者的居住區。

這是相當於「蝸牛」殼內壁的區域。在直徑只有殖民衛星一半左右的殖民衛星建造者居住區，離心重力也只有一半左右。巴納吉跟奧黛莉用半飛的離開電梯，踏進重力稀薄的原野。外面鋪著一整片綠色，完全沒有人煙，也聽不見車子的聲音或迷你MS的驅動音，只有鳥叫聲散漫地攪拌著空氣。這安靜到耳朵會痛的寧靜，令人覺得跟嘈雜的工業殖民衛星好像是不同的世界。

在埋入天花板的平板式人工太陽照明之下，幾乎可以說是草原的景象充滿了內壁。對於事先以為只有工程用的物資堆置場以及工作人員宿舍的人來說，這景象實在過於意外了。因為重力較弱，草木比殖民衛星內要高，不過卻有經過妥善修剪的樣子，實在稱不上異常。這裡也嵌入了比殖民衛星還小規模的地盤區塊，不左右眺望一下，看起來就像是平面。這裡還座落著華奢的豪宅，甚至看到庭院的噴水池還在流動，會覺得殖民衛星建造者這形式上的名稱是騙人的。眼前看到的，是宛如舊世紀貴族的庭園，與謠傳中一樣的大富豪私有地。

「跟米寇特說的一樣……」

把地球上的建築物直接移建到這裡的畢斯特財團豪宅。巴納吉盯著讓人心中浮現「富裕」兩個字的豪宅入神。這叫都鐸王朝式嗎？

豪宅有三層樓，是在殖民衛星之中幾乎看不到的石造式建築，寬將近一百公尺，正面玄

關的前方還設有停車棚。牆壁看來經過長時間的風雨吹打而染上了灰色，散發出有如城塞一般的壓迫感，令觀者望而生畏。豪宅以廣大的青空與雲層為背景，展現出與地球沒有兩樣的景色。

應該是與舊式的甜甜圈型殖民星衛星一樣，在牆壁上立體投影天空吧。時間軸似乎與「工業七號」一樣，下午帶點倦怠的光線照著豪宅。巴納吉躲在矮樹後頭，看著寂靜的豪宅狀況如何，卻被奧黛莉突然站起來的舉動嚇了一跳。雖然到這以前都毫未接受盤查地走進來，不過不保證之後也可以平安通過。「妳要去嗎？」奧黛莉聽到這句話停下腳步，轉過頭來，臉上的表情彷彿在說「你怎麼還在這裡」。

「接下來我一個人去就行了，你回去吧。」

那是想要劃清界線的音調。「可是……」巴納吉的聲音充滿困惑，奧黛莉整個人轉過身來面向他。

「對方已經發現我來了，正準備招待我。」

「畢斯特財團認識妳嗎？」

她的眉毛動了一下，透露出她的動搖。「必須要見的人果然是財團的……」奧黛莉不等他把話說完，就轉過身去了。巴納吉用鼻子哼了一聲，用比奧黛莉更大的步伐往前走。

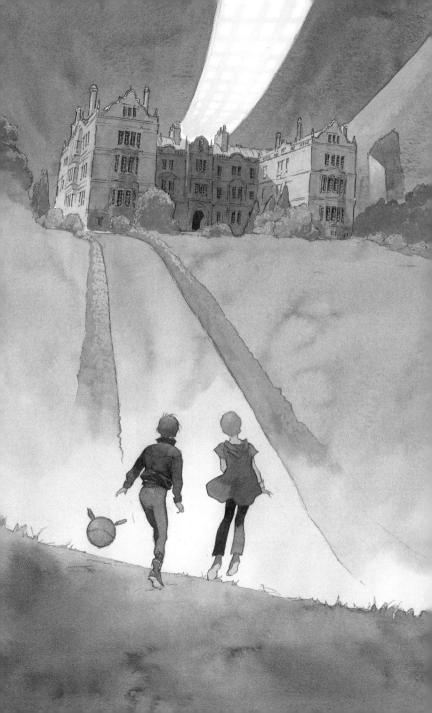

「巴納吉同學……！」

「外面搞不好有可怕的大姊姊在等著我。往前進比較安全。」

吉抱起在草地上不好移動的哈囉問道：「對吧？」哈囉充滿精神的『哈囉！』回應聲在懷中迴盪。

巴納吉把這聲音當作肯定的回答，開始走向豪宅。先不管有沒有被招待，若要抓住我們，沒有必要引我們進屋子。他也想著反正沒有危險，那就看一看難得有機會進來的「蝸牛」內部。殖民衛星建造者原本是為了開發木星圈而建造的母船。他好歹是一名志願去木星的工專學生，對這裡的技術也不是不感興趣。

實際以這個觀點來說，這樣把地球的草原風光整片搬進來的居住區是有意義的。為了採掘核融合反應爐的燃料氦3，目前還有與木星之間的定期運輸船團，不過來回共十六億公里的航程得花上數年，導致乘員精神錯亂的例子聽說不少。連地球光都會被埋沒在無數星粒中的深宇宙——或許正因為殖民衛星建造者是要前去這種對人類來說過於遙遠的地方，進行孤獨的建設作業，才需要這樣的庭園。即使總人口有大半住在宇宙殖民地，成為不知道真正大自然的宇宙居民，但是也許只有不是立體影像，可以用手摸、用腳踩、嗅到味道的

「自然」，才能夠解救人心。

「心靈離不開地面，還談什麼新人類呢……」

口中不自覺地說出這句話。巴納吉對回以「咦？」的奧黛莉露出曖昧的微笑，移動之前停下來的腳步。他自己也不知道為什麼會這麼想。他對吉翁·戴昆的新人類論明明沒興趣，是因為聽了剛才的歷史課嗎？

走一小段路後，長及膝蓋的草地變成草坪，他們已經近得可以隔著以雕刻的噴水池看到豪宅的細部。依然沒有人的氣息，也沒有圍住房子的圍牆或門戶。也許這居住區全體就是一整塊用地，他們已經踏入庭院了。

那麼，現在也不用去想什麼非法入侵了。巴納吉爬上玄關前的樓梯，面對著對開式的兩片大門。門是實木製的，上面有銜著鐵環的獅頭裝飾品。巴納吉與奧黛莉互相點了點頭，學電影裡用鐵環敲出聲音。雖然不知道這種東西能不能當門鈴，不過鐵塊撞擊的聲音比想像中還沉重，感覺似乎響徹寂靜的居住區全體。看著全無開啟跡象的門數秒後，奧黛莉搶在聳起肩膀的巴納吉之前抓住門把，沒有上鎖的門發出軋軋聲打開了。

挑高達二樓的天花板，還有吊在上面的豪華吊燈。正面有連到二樓的寬廣階梯，上去之後有像維修通道般的空中走廊。像電影一樣彷彿會有打扮華美的婦人迎面嫣然一笑的走廊，

在昏暗之中寂靜無聲，也沒有殷勤的管家出來應對的氣息。除了掛在牆壁上的肖像畫視線之外，也沒有人來詢問任意入侵的兩人，無人的居家氣息包圍著巴納吉。

不是樣品屋的空虛感，也不是廢屋的寂寥。看家具和家飾品的陳設，有許多人曾經生活在此的痕跡，可是寒冷的空氣卻沒有一絲人的體溫──感覺到身體在發抖，巴納吉大叫：

「有人在嗎!?」沒有得到回應，巴納吉與奧黛莉對看了一眼，走進一樓的深處。

看來有做定期的維護，無人的房間及走廊感覺不到黴臭味。客廳的沙發蓋著防塵布，拉上窗簾的窗戶玻璃也擦得很乾淨。不想擅自打開窗簾，靠著從縫隙中透出的一絲光線環顧一樓的巴納吉，走到可以眺望中庭的陽台時停下腳步。被主建築四面圍住的中庭，大小匹敵工專的運動場，中間的休憩室旁置有許多的雕像。

每一尊都是在美術教科書看過的東西，所以應該不是實品，而是精巧的複製品吧。雕像佇立在無人的庭院裡，有種極寒冷的存在感，讓人想像它們在自己還沒來之前會不會還走來走去的。

一隻小鳥飛過來，停在手撐著臉頰沉思的男人雕像頭上，又立刻飛走了。巴納吉盯著那尊雕像，看著看著覺得雕像也在回看他；他吞了一口唾液，從陽台退了幾步，然後重整心情，一邊說著「這裡好像沒人」，回到走廊。

「某處應該會有司令部區域，到那裡⋯⋯」

話說到一半，他愣住了，奧黛莉不在。只有哈囉在走廊上滾動。他環顧左右也找不到人，慌慌張張地走到鄰接的隔壁棟，才發現走廊下有一道門是開著的。巴納吉趕緊跑去門口，看到奧黛莉站在昏暗的房間內，這才鬆了一口氣。

她的側臉在窗簾縫隙透進來的光線照射下，仰望著牆壁。巴納吉正想說聲「不要嚇我」，但是他踏進房間後卻呆住了。

天花板異常地高，在他至今看過最大的房間牆壁上，有六幅很大的畫，不留縫隙地排在一起，看起來彷彿畫本身就是牆壁一樣。不，這不是畫。以深紅為底色的一連串圖，看得出來是繡在很大的布料上。大手筆的刺繡⋯⋯記得這叫作織錦畫？

六幅畫的大小不同，不過小張的也有寬三公尺，高接近五公尺的大小。應該是相關作品，每一幅的底色都一樣，構成也相同。都是以站在庭園中的女性為中心，織進花草或動物。女性佇立的幻想世界令人聯想到小宇宙，兩旁都有兩頭野獸，完全不同的三者醞釀出六個場景。兩頭野獸一頭是獅子，而另一頭，是馬的身體，頭上長有細長獨角的野獸——

「獨角獸⋯⋯」

奧黛莉喃喃自語著。巴納吉聽到心臟劇烈地跳了一下的聲音。

今天早上，在地下鐵看到的白色MS印象被喚醒，體內的血液與那時候一樣開始騷動。

他不曉得原因，也沒有餘力去思考。從侍女所持的盤子中拿起糖果的女性；彈奏著桌上的手風琴的女性；編織花冠的女性。目光被一連串的織錦畫吸引，巴納吉感覺到腦中有東西蠢動，要突破頭蓋骨滲出來。

讓獨角獸靠在膝上，用小鏡子照臉的女性；一手持著畫有新月型徽章的旗子、一手碰觸獨角獸之角的女性。而最後一張，是女性站在小小的帳篷前，將自己的首飾放入侍女手持的盒子裡。獨角獸與獅子在女性的左右拉著帳篷下襬，看起來好像要放下首飾的女性進入帳篷中。帳篷的上面寫著「A MON SEUL DESIR」。這是現在只有一部分研究者才會講的舊世紀法文，意思是⋯⋯

「⋯⋯我唯一的願望。」

無意識地說出口，他全身起了冷顫。我不可能會唸、不可能會懂的。巴納吉避開奧黛莉投向自己的疑惑眼神，低聲問道：「這是有名的畫嗎？」

「不知道⋯⋯不過把美術品移送到殖民衛星是畢斯特財團的工作，我想是有價值的東西吧。」

一邊回答，奧黛莉一邊訝異地皺著眉頭。我知道，巴納吉在內心說著。有沒有名不是問

題。自己知道這幅畫，而且不是以前在電視或教科書上看過。不，自己甚至還碰過。很久以前，在我連這幅織錦畫的下緣都碰不到時，有人抱起自己，告訴自己畫在上面的意思。那時，房間還有鋼琴的音樂——

他慢慢地轉頭。放在窗邊的平台式鋼琴，佇立在從窗戶照進來的微光中。巴納吉往那個方向走去，碰觸蓋著布套的鋼琴。

「看來果然沒有人住。我去找控制區，你先……」

「我認得。」

不自覺地低語。巴納吉轉頭看向奧黛莉。「我認得，我有看過這個。」

「這些織錦畫嗎？」

環顧掛滿兩面牆壁的織錦畫，奧黛莉用不可思議的眼神看著自己。「不是這樣……」巴納吉被自己無法解釋的煩躁驅使，發出焦躁的聲音。此時突然出現的第三者聲音……「喜歡嗎？」讓他倒抽一口氣。

環視左右。在房間門口，有一個男人站著。他看了僵住的奧黛莉，再看了巴納吉一眼，男人慢慢地走進房間裡。就在些許的亮光照亮他的銀髮以及他銳利眼神的同時，巴納吉感受到有如房間的空氣密度增加的壓迫感。他下意識地退了兩步，撞到鋼琴，鋼琴上的相框帕一

聲地倒下。

反射性地轉過頭去，他看到了一張照片。照片上照著十歲左右的少年，身材微胖，擺著一副撲克臉。少年左右兩邊有像是雙親的男女。似乎是少年母親的女性，手搭在少年的肩膀上，露出淡淡的微笑。站在旁邊的精悍男人則是一副與少年有得拚的撲克臉。看著身穿中式的立領套裝的男人面孔，巴納吉再轉回頭來，凝視著浮在昏暗中的那對銳利的眼光。

雖然兩頰較消瘦，頭髮褪色了，不過眼前的男人與照片中的男人長得一模一樣。恐怕他就是這棟豪宅的主人。亞納海姆電子公司的大股東，而且傳言是「蝸牛」實際上主人的畢斯特財團領導者——

『貴婦與獨角獸』，作者不詳，一般被認為是中世紀以前在法國所製作的織錦畫。這不是複製品。聽說是前代領導人在一年戰爭之前費心得到的。」

泰然自若地看著僵住的兩名入侵者，男人——卡帝亞斯・畢斯特繼續說著。

「這位婦人所拿的新月徽章旗，是曾擔任法國國王的顧問，畢斯特家族的徽章，也就是本人家族的徽章。恐怕是祖先託人製作，而後轉入他人手中吧。」

聲音雖然平穩，卻有著不容人打斷的強勁。巴納吉把倒下的照片擺正，看著照片上家族的臉。

比現在年輕上二十歲的卡帝亞斯，以及似乎是她妻子的女性，還有少年。都是不認得的臉孔，毫無關連的陌生人照片。一經確認之後，「認得」的感覺突然變得曖昧，織錦畫跟鋼琴突然都變成不認識的異物。

「目前認為一連串的織錦畫，分別象徵人類的五感。拿起糖果的女性代表味覺，彈奏風琴的代表聽覺，編織花冠的代表嗅覺，拿著鏡子的是視覺，碰觸獨角獸獨角的是觸覺⋯⋯」

依序說明的卡帝亞斯，視線移到最後一張時眼睛瞇了起來。「而最後的一張名為『帳篷』。」

這張是象徵什麼意思，目前還沒有結論。婦人把之前戴在身上的首飾脫下，放入侍女所持的盒子內。背後有一座帳篷，上面寫著『我唯一的願望』，獨角獸與獅子引她進入其中。這帳篷象徵的是什麼？『盒子』又代表什麼？」

奧黛莉的眼睛稍微睜大，巴納吉也感受到她的緊張。卡帝亞斯的身體轉向她那邊⋯

「有人說帳篷中有她的丈夫，也有人說帳篷中有捨棄一切世俗的精神世界，現在一般的解釋傾向後者。藉由放棄首飾，婦人要切斷由五感所帶來的愉悅，以及五感所帶來的欲望，然後將自己解放到只有第六感能夠感知的領域⋯⋯古代的學者所論述的自由意志，就是『解脫』。也就是說，所謂的『我唯一的願望』是指領悟的境界，帳篷是其象徵。首飾象徵私欲，『盒子』則是將其封在內的世俗象徵。或者也可以解釋為，正因為『盒子』被打開，婦人

人才能捨棄私欲，面對下一個世界。」

聽起來好像是某種暗號。看著身體越來越僵硬的奧黛莉，卡帝亞斯露出柔和的笑容。

「這匹獨角獸的存在也有象徵性的意義。這是傳說中擁有許多寓意的野獸，不過我們家將牠解讀為可能性的野獸。因為大家相信、愛護牠的存在而誕生的野獸。人們用存在的可能性養育這匹野獸，使得牠是否存在變得不重要了……就如里爾克的詩中所說的一樣。一般是將他的意思解讀為處女的象徵，不過我們將其替換為更普遍的用語。藉由信念的力量所培育之物……也就是，希望的象徵。」

卡帝亞斯說完，巴納吉發現他的胸口縫有仿獨角獸外型的徽章。正想問那是畢斯特財團的徽章還是什麼之時，卡帝亞斯的視線看著奧黛莉，說了：「容我遲來的自我介紹。」

「我是這個家的主人，名叫卡帝亞斯·畢斯特。」

表情依然柔和，不過俯視奧黛莉的眼神完全沒有笑意。「我……」「我……」奧黛莉不自覺地移開視線，說話也變得吞吞吐吐。但她緊握雙拳，再次面對卡帝亞斯的高大身軀。

「很抱歉擅自闖入，我是……」

卡帝亞斯輕輕舉起手，制止她說下去。「我認得妳。現在先別報名號吧。」

「可是……」

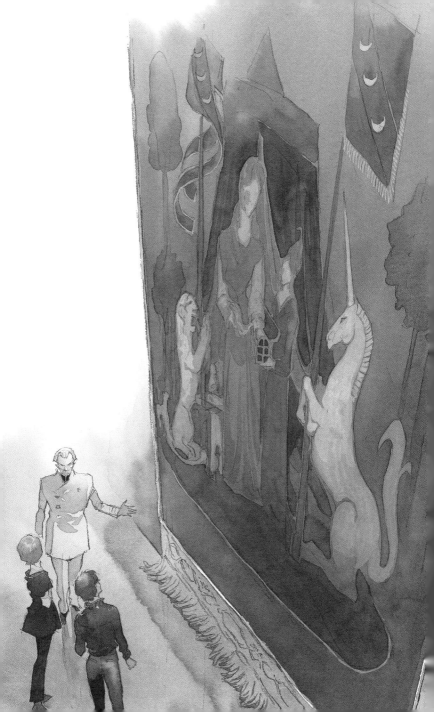

「妳也不想繼續連累這名少年，不是嗎？」

說到這兒，卡帝亞斯終於往巴納吉看，不過眼神交會也僅止於一瞬間，他的目光又很快地回到奧黛莉身上。

「有什麼事待會兒再說吧。不過，如果妳是如我所想的人物的話，希望妳能理解我們在這種形式下見面是很危險的。光是妳人在這裡，我們就會被妳的同伴懷疑是否背叛。」

「辛尼曼是慎重的男人，不會引起不必要的麻煩……」

「不必要？保護妳的安全是不必要的嗎？」

緊握的拳頭微微顫抖，奧黛莉沉默了。聽不懂他們的對話，只能目瞪口呆地看著的巴納吉，眼神與突然看向自己的卡帝亞斯再次交會。

「你冒險玩過頭了。她就由我們保護，你回去吧。」

只說了這些，卡帝亞斯又看向奧黛莉。那態度就像是在看路邊的野狗，沒有必要看太久一樣。巴納吉突然有股火氣上來，開口叫道：「等、等一下！」

「她被人追趕，我不能丟下她一個人回去。」

不管是財界的大人物還是什麼人，都不該對第一次見面的人採取這麼輕蔑的態度。巴納吉往前踏了一步，卻又被卡帝亞斯銳利的眼神逼退，半吊子地停在原地。卡帝亞斯全身帶著

沉重的氣勢，逼近了與巴納吉之間的距離。

卡帝亞斯的目光從頭到腳掃了巴納吉一遍，停在腳邊的哈囉上片刻。「好舊的玩具。」喃喃的聲音中帶著奇妙的哭泣調子。巴納吉聽到這句出乎他意料的話，正面看著卡帝亞斯冷淡的眼光。

「你知道她為什麼被追、被什麼人追嗎？」

「這個……我不清楚，不過是一些很可怕的人。」

「可怕？」

「我有這種感覺。」

緊握顫抖的指尖，巴納吉眼神毫不閃爍地回答。卡帝亞斯的眼神突然變得和緩：「說這種像新人類說的話……」混著苦笑的聲音傳進巴納吉的耳朵。不用看表情，也可以確認這句話是在笑他像小孩一樣狂言狂語。

「我生長在那種人出入的地方，所以一眼就看得出來。」

這已經只是出自一股意氣的話。巴納吉早有會被一笑置之的覺悟，不過卡帝亞斯眼中的苦笑消失了。「……原來如此，你是說你有識人的眼光？」巴納吉聽得出來，這句話的聲音中再次混雜著奇妙的哭泣語調。

「那麼，就不要白白浪費你的見識。回去吧，繼續留在這裡，會毀掉你的將來。這不是支援你進入亞納海姆工專的人所樂見的。」

出其不意的一句話，讓他的心跳猛震了一下。洩底了？不對。巴納吉突然想到，這個卡帝亞斯有可能是未曾見面的父親朋友，而受託讓自己轉入工專。

從母親零碎的話語，以及到現在的經歷來看，父親應該是有相當地位的人。雖然印象很模糊，不過，如果從這房間以及織錦畫感覺到的既視感不是錯覺的話，自己過去曾經來過這裡。那種既視感太過具體，不像是錯覺……甚至強烈到如果沒看到家族照片的話，會以為這裡是自己的家。

「您……認識我的資助者嗎？」

一下子巴納吉忘了前後的事，開口問到。卡帝亞斯微微移開目光……

「好歹我是理事長。可以調查學生的資料，也有把你退學的權限。」

最後一句話，隨著筆直的視線射穿了巴納吉。既然與被「招待」的奧黛莉一起侵入「蝸牛」時就遭到監視的話，要調查自己的來歷是輕而易舉的事。心中理解這冰冷的現實，巴納吉的頭無力地垂下。剛才的熱情一口氣冷卻，他感覺到兩膝失去力量。

「我認同年輕人的衝勁。相信直覺也沒有關係。可是知識與實力不夠的話，會讓你的對

應出錯。回去吧，不要跟這件事扯上關係。」

單方面的壓迫後，卡帝亞斯離開巴納吉的面前。什麼話都說不出來，連瞪視他背影的力量都沒有，巴納吉垂下了頭。他又屈服了，這次他屈服在名為權力的暴力下，打算屈膝。雖然他有這種自覺，不過萎靡的神經沒有重新振作的感覺，巴納吉將目光轉向奧黛莉。

奧黛莉也看向這邊。四目交會了一瞬間，奧黛莉馬上移開目光，這讓巴納吉感到絕望。

因為他已經知道奧黛莉接下來要說什麼了。

「巴納吉，夠了，回去吧。」

她再次看向自己，隨著這次刻意投來的目光，想像中的台詞刺進自己的心中。「可是⋯⋯！」巴納吉的語氣激昂。

「你帶我到這裡來已經夠了。剩下的我自己來吧。」

露出生硬的笑容之後，奧黛莉把視線移向卡帝亞斯。看著那充滿強烈意志的眼神，卡帝亞斯無言地邁出離去的腳步。巴納吉感覺到奧黛莉要跟著卡帝亞斯的腳步走，而在思考之前，腳已經先蹬了地板。

姿勢雖然因為低重力有點歪歪倒倒，不過巴納吉還是擋住了準備走向房間門口的奧黛莉。「奧黛莉。」巴納吉叫她的名字，她翡翠色的瞳孔也看向巴納吉。

「我今天早上碰到妳之前，在地下鐵看到了白色的ＭＳ。」

眨了一下眼睛，奧黛莉稍微把臉抬了起來。巴納吉不管背對著他們偷聽的卡帝亞斯，只看著奧黛莉的臉。

「之後，我要去打工卻停工一天，與拓也一起在餐廳消磨時間，就看到妳在太陽附近漂流。之後的事情我雖然記不太起來，可是我那時好興奮。該說是別的世界突然出現在眼前，還是之前一直看不到的東西突然出現……這種感覺我是第一次。好像第一次發現自己的安身之所。」

這些話有夠蠢。巴納吉自己也知道，可是他的嘴巴停不下來。看到奧黛莉的表情閃過一絲陰霾，並且不斷擴散，巴納吉自個兒繼續說著。

「妳是誰都沒有關係，說妳需要我、說我在一起比較好。那麼，我……」

「不需要。」

話還沒講完，奧黛莉就回答了。受生硬的表情與聲音衝擊，巴納吉感覺身體在搖晃。

「你今天所窺見的世界，那裡什麼都沒有。只是個既黑暗、又寒冷的世界。你不該進來這裡。」

「奧黛莉……」

「忘了吧。不要再跟我扯上關係，對你比較好。」

這是這次真的要劃清界線的聲調。奧黛莉轉過身去，巴納吉呆然佇立。在纖細卻頑固的背影周圍，織錦畫的深紅底色浮現在昏暗之中。

或許是看準他們倆上演的短劇結束，卡帝亞斯輕輕地撤了撤下顎。房間門口出現穿西裝的男人，以殷勤的態度要為奧黛莉帶路。奧黛莉抬頭挺胸，跟著他們離去。巴納吉下意識地想追上去，卻被背後突然傳出的氣息阻止了。有兩個男人不知道什麼時候、從哪裡進房間的，已經站在巴納吉的背後。

「我們送你回宿舍。」

其中一個男人說道。令人聯想到獵犬的精悍與猙獰的男人，胸口有獨角獸的徽章。知道一反抗就會被壓制，巴納吉看向卡帝亞斯。即將與奧黛莉走出房間的卡帝亞斯回過頭說：

「這樣比較好。」

「追逐她的人們，也有可能會把你當目標。」

是有道理。雖然巴納吉覺得也許這只是藉口，不過他已經說不出話了。巴納吉握緊拳頭，低下頭去。丟臉及悔恨使他的鼻頭一酸，織錦畫中的獨角獸變模糊了。

奧黛莉頭也不回地穿過房間的門口，卡帝亞斯跟著後面離開。離開時，他回頭看的視線

稍微停頓了一下，好像在看自己，不過巴納吉抬頭時，他的背影已經消失。從門口透進來的光線留在室內，讓巴納吉看到失去的世界殘渣。

《第二集待續》

機動戰士鋼彈UC（UNICORN）1

獨角獸之日（上）

作者
福井晴敏

角色設定‧插畫
安彥良和

機械設定
KATOKI HAJIME

原案
矢立肇‧富野由悠季

設定考證
岡崎昭行
小倉信也
白土晴一

協助
佐佐木新（SUNRISE）
志田香織（SUNRISE）

日文版裝訂
住吉昭人（fake graphics）

日文版本文設計
泉榮一郎（fake graphics）

日文版編輯
古林英明（角川書店）
平尾知也（角川書店）
大森俊介（角川書店）
吉田　誠（角川書店）

機動戰士鋼彈SEED 1~5（完）

作者：後藤リウ　原作：矢立肇、富野由悠季

廣受歡迎的「鋼彈SEED」動畫改編小說 不僅忠於原作，還有更深入的刻畫！

　　2003～2004年最受歡迎的動畫之一「鋼彈SEED」改編的小說！不但詳細地描寫煌和阿斯蘭等角色在各種情形下的心情轉變，一些動畫中未能提及的情節和戰鬥的過程更完整披露。想完整了解鋼彈SEED的世界，就不可或缺的一冊！

各 **NT$190/HK$50**

台灣角川

Kadokawa Light Novels

機動戰士鋼彈SEED DESTINY 1~5（完）

Kadokawa Fantastic Novels

作者：後藤リウ　原作：矢立肇、富野由悠季

超人氣鋼彈系列人氣作品
超越動畫的精彩度，完全小説化！

　　杜蘭朵成功討伐吉布列，並發表「命運計畫」，但那是毫無自由之社會的揭幕儀式。眼前，未來正消逝而去，煌與阿斯蘭即將迎接最後的戰鬥。另一方面，持續被命運玩弄的真的未來究竟是——大受歡迎的電視動畫改編小説完結篇!!

台灣角川

各 NT$220/HK$60

Kadokawa Light Novels

特甲少女 焱之精靈 1 待續

作者：冲方 丁　插畫：はいむらきよたか

紫火＆青炎＆黃焰——
MSS截擊小隊〈焱〉全員出動！

　　近未來，有三對彩翼翱翔於蒼穹——紫火・青炎・黃焰。她們是渾沌城市「百萬城邦」中的〈焱之精靈〉，專門對抗潛藏城市之中的恐怖分子。輕小說奇才冲方丁筆下的殘酷童話，唾棄上天、嘲諷未來，素有精靈之稱的特甲少女物語就此展開。

NT$200/HK$55

台灣角川

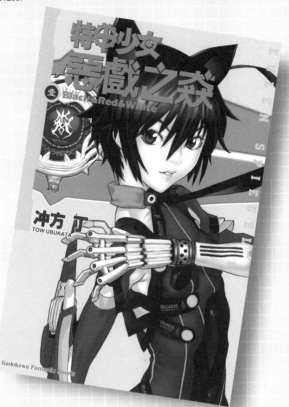

特甲少女 惡戲之焱 1 待續

作者：冲方 丁　　插畫：白亜右月

黑犬＋紅犬＋白犬——
ＭＰＢ游擊小隊〈焱〉全體出擊！

　　犯罪事件層出不窮的國際都市「火箭城」中——有三名隸屬於〈焱〉游擊小隊，負責維護治安的少女。她們運用號稱最強武器的機械手足，撲向獵物——襲擊罪犯！輕小說奇才冲方丁筆下的殘酷童話，COOL&CUTE的怪誕物語——「至死方休的惡作劇」揭幕！

NT$180/HK$50

台灣角川

國家圖書館出版品預行編目資料

機動戰士鋼彈UC. 1, 獨角獸之日/福井晴敏作
；吳端庭譯.——初版. ——臺北市：臺灣國
際角川,2008.10—
冊；公分. —（Kadokawa fantastic novels）
譯自：機動戰士ガンダムUC.1,ユニコーンの日

ISBN 978-986-174-890-0（上冊：平裝）

861.57 97019328

Kadokawa
Fantastic
Novels

機動戰士鋼彈UC 1 獨角獸之日（上）

（原著名：機動戰士ガンダムUC 1 ユニコーンの日（上））

2024年6月26日 二版第1刷發行

作　　者 ∷ 福井晴敏
原　　案 ∷ 矢立肇・富野由悠季
角色設定・插畫 ∷ 安彥良和
機械設定 ∷ KATOKI HAJIME
譯　　者 ∷ 吳端庭

發 行 人 ∷ 台灣角川股份有限公司
總　　監 ∷ 呂慧君
總　　編 ∷ 蔡佩芬
主　　編 ∷ 林秀儒
設計指導 ∷ 陳晞叡
美術設計 ∷ 黃永漢
印　　務 ∷ 李明修（主任）、張加恩（主任）、張凱棋、潘尚琪

發 行 所 ∷ 台灣角川股份有限公司
地　　址 ∷ 104台北市中山區松江路223號3樓
電　　話 ∷ (02) 2515-3000
傳　　真 ∷ (02) 2515-0033
網　　址 ∷ www.kadokawa.com.tw
劃撥帳戶 ∷ 台灣角川股份有限公司
劃撥帳號 ∷ 19487412
法律顧問 ∷ 有澤法律事務所
製　　版 ∷ 巨茂科技印刷有限公司
I S B N ∷ 978-986-174-890-0